蒸汽龐克

科 幻 藝 術 畫 集 典 藏 版

gaatii光体

編著

瑞昇文化

致　謝

該書得以順利出版，全靠所有參與本書製作的藝術家的支持與配合。gaatii 光體由衷地感謝各位，並希望日後能有更多機會合作。

導言

蒸汽龐克（Steampunk）這個詞彙起源於 20 世紀 80 年代後期，可被視為賽博龐克（Cyberpunk）一詞誕生之後的變形。它由科幻小說家 K.W.Jeter 在科幻雜誌《軌跡》中明確提出，「蒸氣龐克」是一個用來總結 Tim Powers《阿努比斯之門》、James Blaylock《侏儒》以及他自己的《莫洛克之夜》、《混沌魔器》等維多利亞時代幻想風格文學作品的集合術語。此後，蒸汽龐克主要指一種融合了 19 世紀、尤其維多利亞女王統治時期的工業蒸汽動力技術和設計工藝的科幻子類，設定多為蒸汽動力仍然保持主流使用的未來或架空世界。在這裡，重型機械與精密的齒輪結構承擔運轉制動的要責，機能傳輸的相對低效使得人力還得以於龐大的生產廠間佔據一席之地，然而典型如飛艇、巨艦、蒸汽火車的新興代步工具。已然表達了人類凌駕於自然之上的蓬勃野心；其審美傾向則延續了十七八世紀歐洲巴洛克、洛可可式的歸旨，崇尚煩瑣精巧的裝飾風格，特徵表現之一是使用黃銅等金屬美化器械，顯示出工業產品與藝術作品之間的模糊界線，也寄寓著古典美學對於自然未知之力尚未消弭的敬畏之情。

蒸汽龐克類型的本質意義可以追溯至更早以前。在瑪麗・雪萊於 1818 年發表的小說《科學怪人》中，那個由屍塊和鉚釘拼接起來的怪物形象容易令人聯想到蒸汽世界裡笨拙的人體改造，儘管這部被公認為科幻小說始祖的作品更多地是在吐露對工業科技發展可能帶來的倫理問題的憂懼。1870 年，朱爾・凡爾納的《海底兩萬里》完整出版，那艘在海平面之下避人耳目地建造起來的巨型潛艇鸚鵡螺號和其內部華美的裝潢與蒸汽龐克審美趣味相投，是一場對大機器時代的恢宏禮讚。兩者共同作為維多利亞時代產生的科學浪漫主義文學代表，被後世復古未來主義性質的蒸汽龐克類型愛好者奉為圭臬。

形式之外，值得關注的還有 1865 年出版的英國兒童文學《愛麗絲夢遊仙境》，作者路易士・卡羅描寫了迷困於夢境的主角愛麗絲，她在極端不理性的深層意識內發生荒謬的經歷，最終與殺戮無度的紅皇后正面抗爭，暗合了蒸汽龐克的叛逆內核：逃避現實與挑戰規則。畫家約翰・坦尼爾為這部作品繪製了一系列充滿維多利亞時代社會時尚風情的插圖，角色包括戴高頂禮帽、西裝革履的兔子，以及用一隻精緻的錫制煙壺吸食水煙的毛毛蟲。在 2010 年提姆・波頓執導的魔鏡夢遊與 2011 年 Spicy Horse 工作室製作的遊戲《愛麗絲驚魂記：瘋狂再臨》中，均利用高帽、皮革、蒸汽裝置、機械義肢等等視覺元素進行世界觀呈現，是對原版中坦尼爾所塑造的經典之承襲，也加深了愛麗絲這一童話形象於蒸汽龐克類型的符號價值。

也正因具備這些辨識度極高的視覺符號——機器、齒輪、鏈條、煙霧，搭配古典英倫繁縟工巧的時尚，人類躲在舊日世界的美麗外殼裡推開那扇大門，迎接現代的雛形——蒸汽龐克作為科幻主題的一個分支，常見於許多以其他分支為主的混合類型當中。它的美學具有優雅奪目而非侵略性的特質，可以輕鬆融入各類幻想題材，且沒有深刻

目錄

目錄

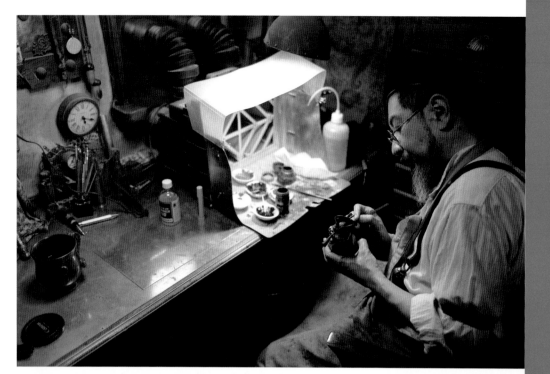

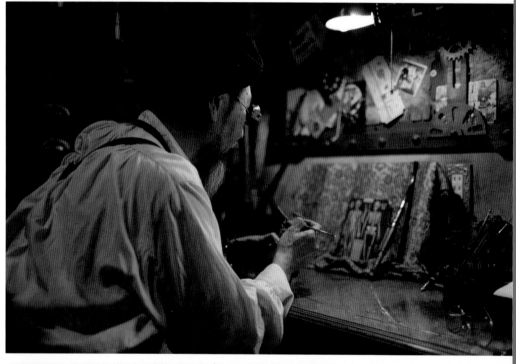

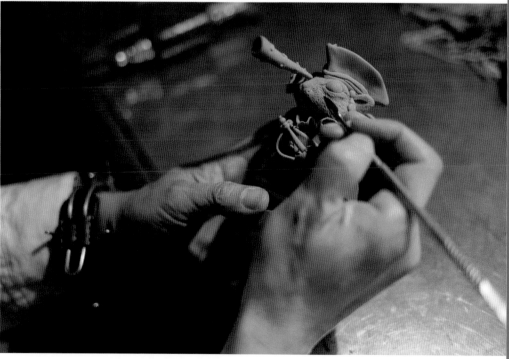

Mitsuji Kamata

鎌田光司

繪形繪色：

鎌田光司的蒸汽龐克動物樂園

　　自 20 世紀 90 年代起，日本原型藝術家鎌田光司就已經開始他在蒸汽龐克流派方向上的造型創作，他使用黏土製作出一系列生動可愛的動物角色，通過從各類影視中汲取關於概念、服飾、配件、道具的靈感，賦予這些動物獨一無二的華麗形象與靈動的生命力。而 2016 年，中國高端模型廠牌末那工作室邀請鎌田加入他們的藝術家合作品牌「末匠」，並逐步實現藝術作品的商業化生產與推廣，促動鎌田與他的蒸汽龐克世界進入中國受眾的視野。

　　從近年來在北京、上海舉辦的個展，到今年和 POPMART 盲盒品牌 Molly 的聯名合作，越來越多的人開始接觸鎌田光司的蒸汽龐克動物主題作品，並且開始識別出他所代表的那一類蒸汽龐克元素美學。本書得到末那工作室的協助，與鎌田光司進行了一次問答訪談，邀請他向讀者分享數十年來創作蒸汽龐克風格動物角色的經驗，同時探詢了他個人對蒸汽龐克這樣一個復古未來主義世界的理解。代理方末那工作室為本書提供了鎌田作品的攝影圖片，亦同樣應邀表達了對現階段蒸汽龐克風格之所以受到大眾廣泛喜愛的看法。

鎌田光司
日本原型藝術家
http://www.kamaty.sakura.ne.jp/

末那工作室
中國高端模型廠牌
manasworkshop.com

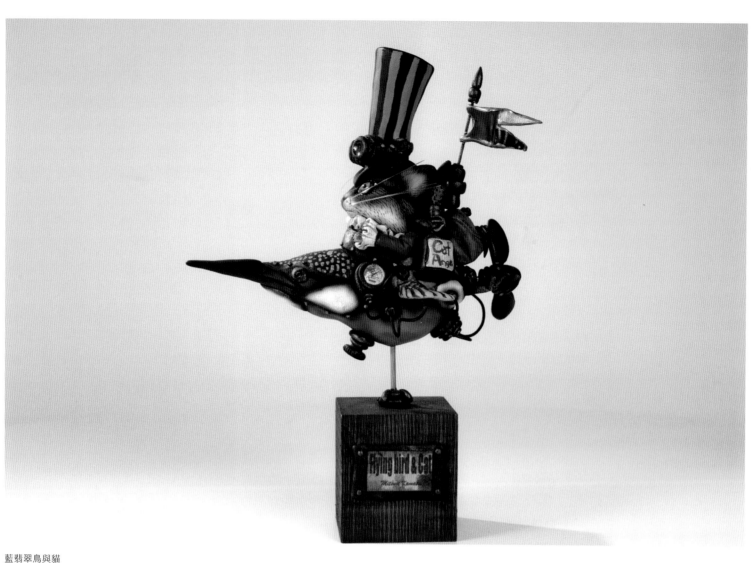

藍翡翠鳥與貓

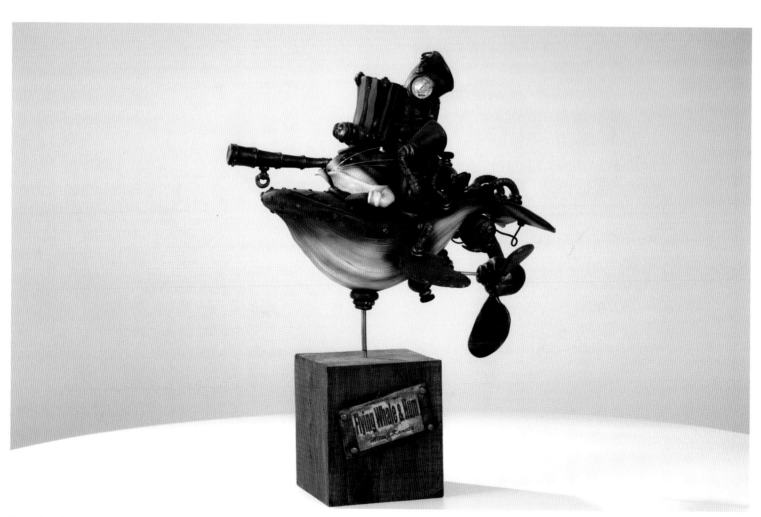

飛行鯨魚與倉鼠

鎌田先生從事蒸汽龐克風格的黏土製作已經有數十年時間，請問您一開始是怎樣進入蒸汽龐克的世界的？

鎌田：我開始進行黏土製作，是延續了一直以來我在工作的時候憑興趣創作的習慣。

最初，我一直在做比較寫實的動物，後來覺得自己養的貓實在是太可愛了，想把它做成芭蕾舞女演員的樣子試試看——這是我製作擬人化動物角色的開端。之後，我還試著將中世紀、蘿莉塔、西部荒野、海賊等風格以及各種飛行道具融入其中，我感覺我的作品風格從那時起就已經確立了。

現在蒸汽龐克這一類型的概念已經很清晰，但我其實從 30 多年前起不知不覺地就開始了這個風格的創作。蒸汽龐克簡單來說，就是復古未來主義，一旦將 19 世紀工業革命時期的蒸汽機與具有未來性質的事物融合在一起，就會變成所謂的復古科幻。踏上尋寶探險的旅程、推開那扇門，而在那裡的是……（笑）。很讓人激動吧？

請和我們分享一下對蒸汽龐克這個類型流派的理解。

鎌田：實際上，我的創作並沒有特別局限於蒸汽龐克這一種類型。像我之前提到的，我是在創作動物角色的時候不自覺地加上了我所喜歡的服裝、機關、復古道具、交通工具等配飾，這樣的融合和嘗試得出的風格恰好和蒸汽龐克一致。其實從我的作品中也可以看出，我並不曾大量使用齒輪、蒸汽機械之類的代表性的蒸汽龐克元素。

我開始關注到蒸汽龐克類型是在十四五年前，在日本偶爾可以聽到「蒸汽龐克」這個說法的時候。這個世界充滿了我自小就喜歡的東西，毋庸置疑，我一下子就迷上了。之後，我開始從網路和國外的書籍中查找有關蒸汽龐克的資料，原來蒸汽龐克在國外已經很成熟了，已經融入時裝時尚、室內裝飾設計當中。如今，蒸汽龐克在日本也成為人人皆知的一個流派了。

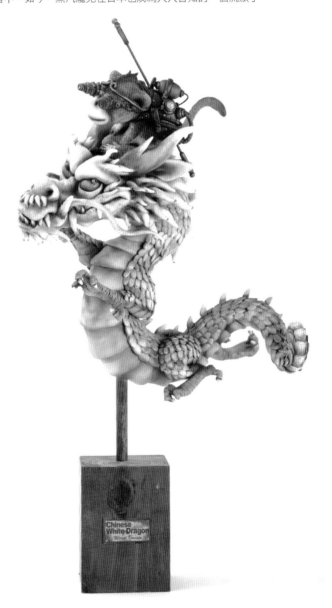

西游白龍

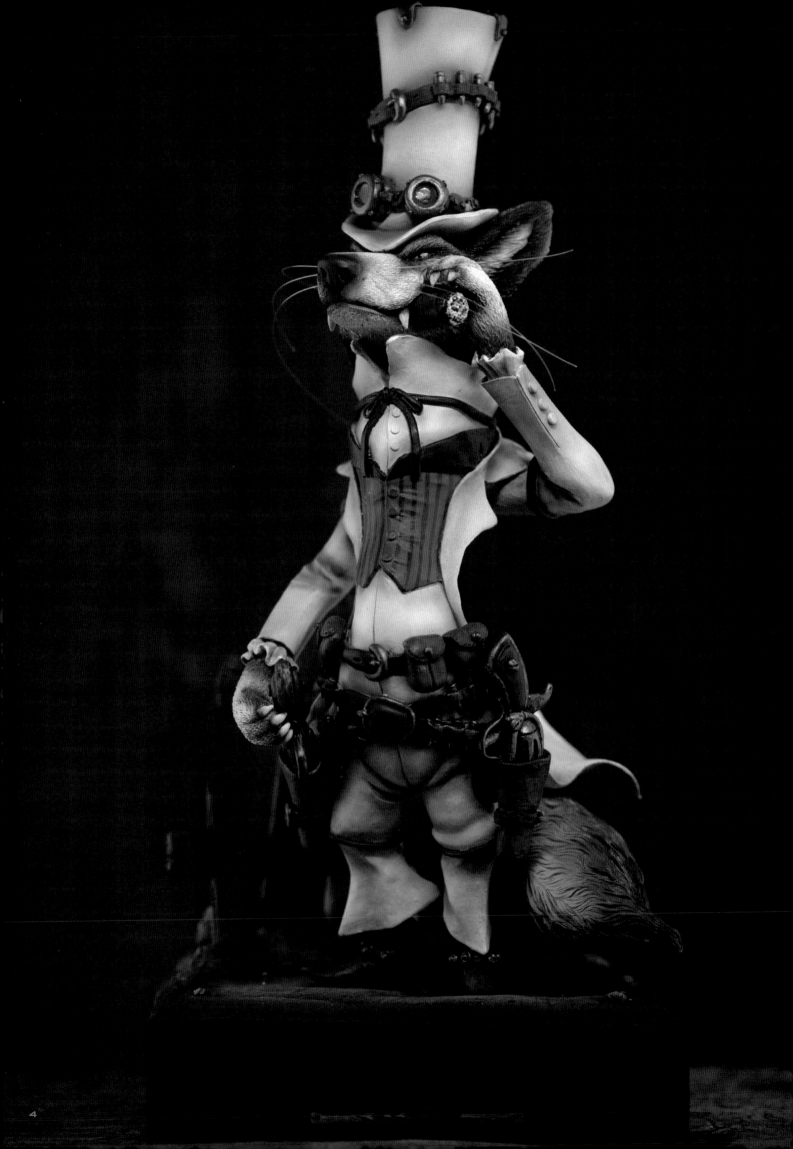

您曾在採訪中提到會通過觀看電影來獲得靈感來源，請問有哪些具體作品曾帶給您蒸汽龐克創作的靈感呢？在得到這些靈感後，您如何把它們利用在創作上？可以舉例說明。

鐮田：現在想來，小時候父母帶我去看的迪士尼電影《海底兩萬里》給了我不少啟發，從那時起，我就喜歡上了科幻，並沉迷於閱讀朱爾 · 凡爾納（Jules Gabriel Verne）和H.G.威爾斯（H.G.Wells）的小說。我的創作靈感來源於各種電影，不分類型，不僅是蒸汽龐克電影，還有諸如「通心粉西部片」《荒野大鏢客》、冒險題材的《法櫃奇兵》、海盜題材的《神鬼奇航》，以及被譽為「蒸汽龐克的聖經」的《飆風戰警》等。從各種各樣的電影中看來的不同時代的服飾、內部裝飾、交通工具、小配件之類的設計都為我帶來了靈感，我將這些元素與各種動物角色組合在一起，然後創作我的作品。

通心粉西部片：即「義大利式西部片（Spaghetti Western）」，為西部片的一種類型，多出現在 1960 年代，由義大利人導演或監製，拍攝成本低，擅長表現暴力美學與黑色幽默。經典代表作品有《荒野大鏢客》。

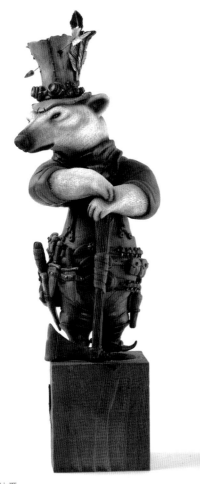
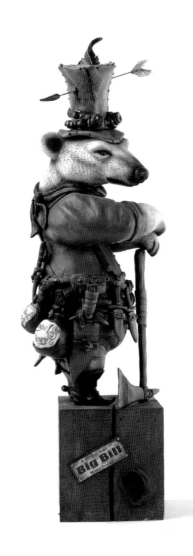
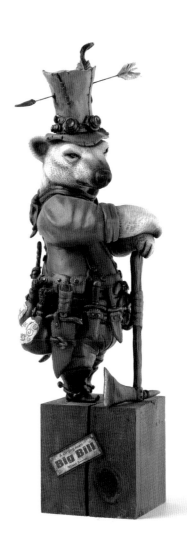

白熊比爾

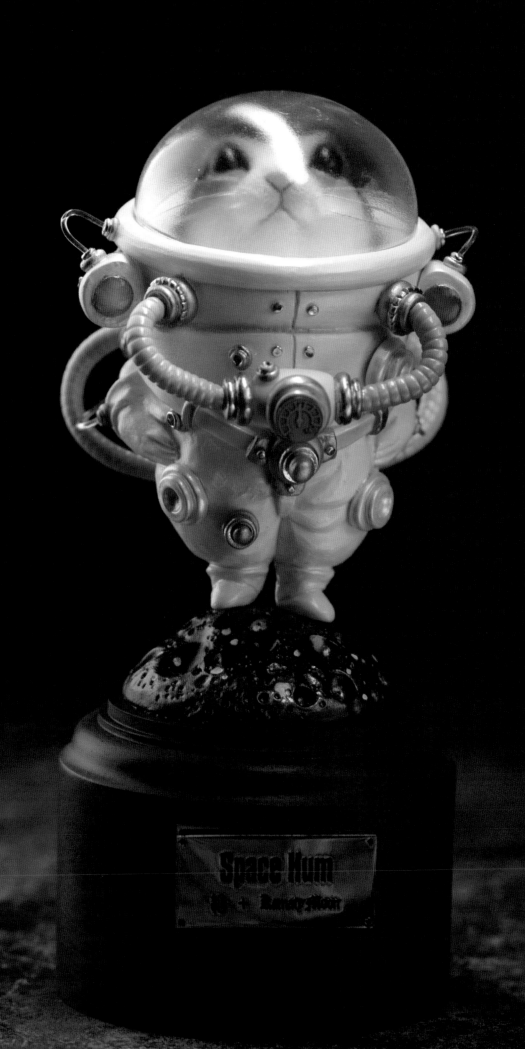

Space Hum
Barney Moon

您的蒸汽龐克作品絕大多數以動物為主角，將機械元件和動物的毛髮細節結合起來，刻畫得栩栩如生。您覺得哪些動物角色尤其適合蒸汽龐克的風格呢？為什麼？我還看到您常將兩種不同的動物放在同一件作品上，這些選擇和搭配的訣竅是什麼呢？

鎌田：每個我都愛不釋手，所以很難抉擇。但就犬類而言，最適合的是巴哥犬和法國鬥牛犬，它們扭曲的臉、滑稽的動作和表情，看著就讓人忍不住笑出來。這樣的小傢伙最容易塑造成動物角色，不管怎麼樣的性格都很適合，因此各種豐富的角色設定都可以添加到它們身上。本身就很容易變形，所以也很容易製作，這是由它們自身的姿態和外形來決定的。

我長期以來做得最多的動物應該是倉鼠。它們圓滾滾的身材和幽默的面龐，和我的創作契合度很高。倉鼠自然也是我作品中最受歡迎的角色。除此之外，像狐狸和兔子那樣有著大耳朵的、特徵顯著的動物，製作起來也非常愉快。

我總想在我的作品中營造反差感，譬如讓弱小的動物表現得更堅強、更勇敢，體型大而強壯的生物反而更軟弱、更溫柔。（笑）我的腦海裡總有這麼一幅畫面：在一隻兇猛的巨獸背脊上，站著許多像倉鼠那樣的小動物，它們抱著胳膊，好像很高高在上的樣子。我常常創作這樣的組合。

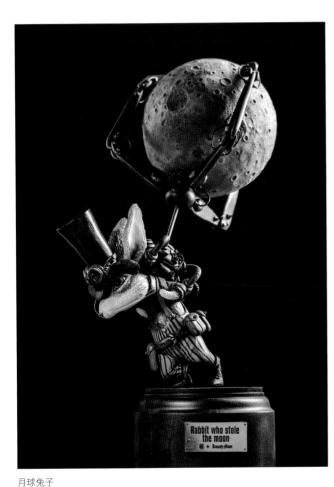

月球兔子

月球倉鼠

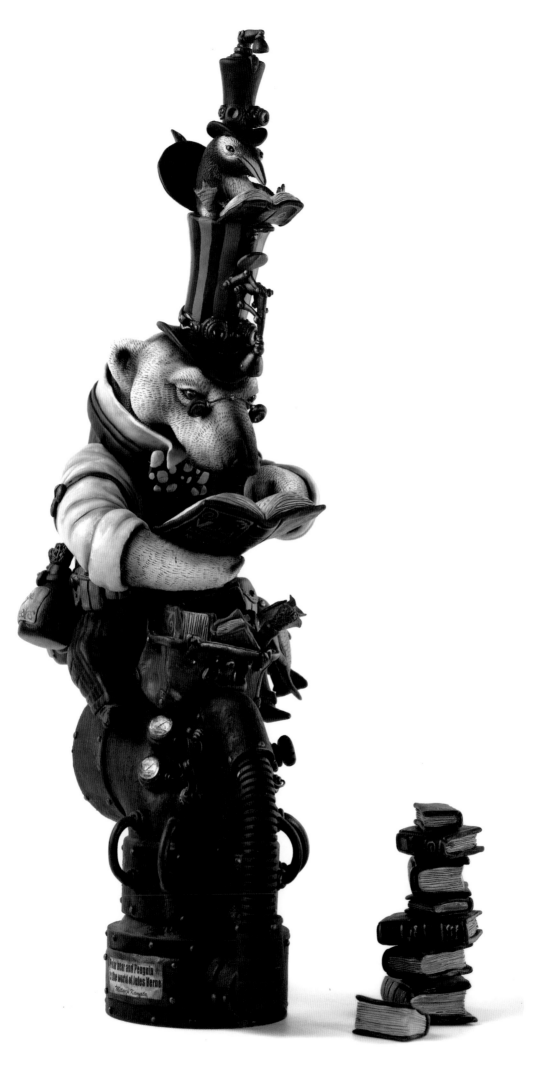

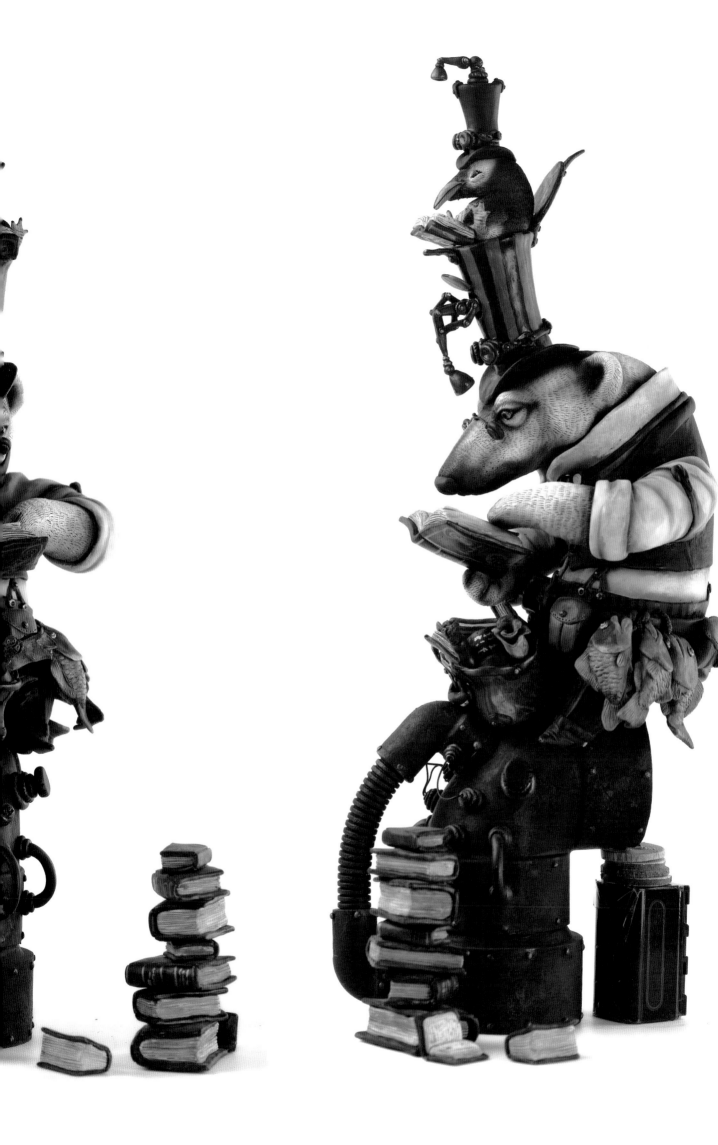

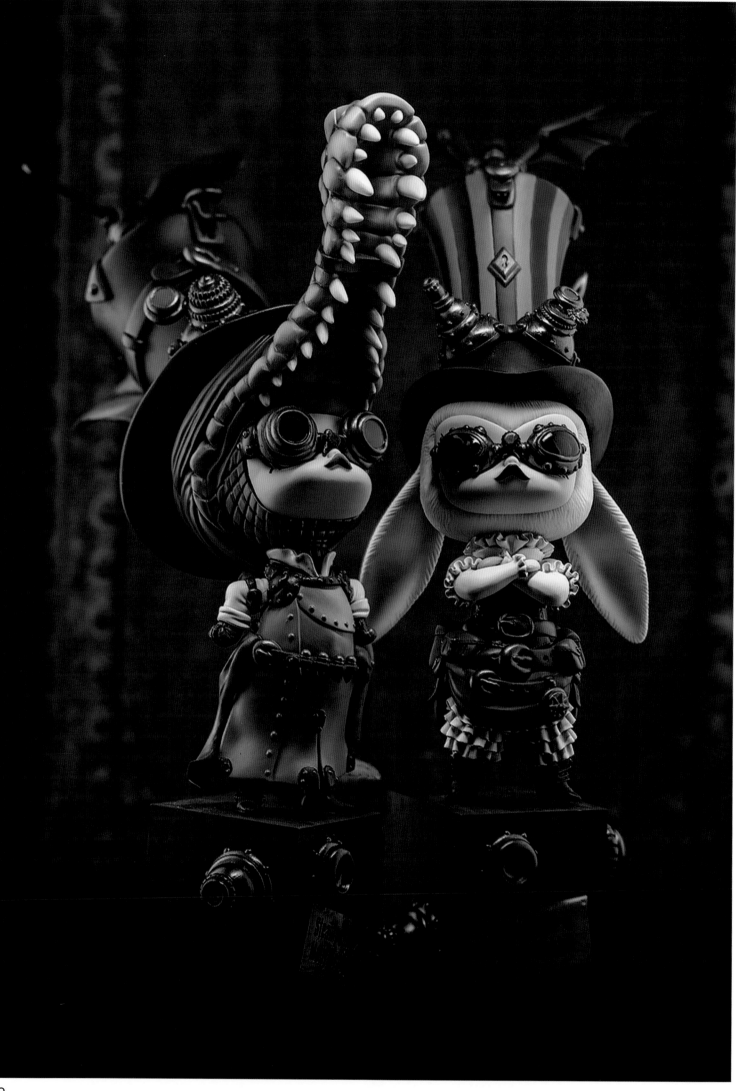

最近一次您和盲盒 Molly 的蒸汽龐克主題合作在中國反響熱烈，請向我們詳細介紹一下，在一個原型作品已經有其定式的情形下，您是如何往其中添加自己的風格的？這種商業化的原型產品設計和您平常製作的藝術作品有什麼不同之處？

鎌田：我對時尚也很感興趣，從蒸汽龐克、蘿莉塔等風格的 Cosplay 到日常穿搭，我都喜歡用自己的方式來混搭。在與 Molly 進行合作企劃之前，我一直就很喜歡 Molly 這個形象，還買了不少，所以知道要合作之後我很高興。後來得知 Kenny Wong（盲盒 Molly 的設計者）也很喜歡蒸汽龐克，也知道我的作品，我們第一次見面就一拍即合。我以前有段時間經常參加人偶類的藝術展會，像國外有一種叫 Blythe（布萊絲）的娃娃可以根據自己的喜好裝飾製作，我就使用蒸汽龐克的元素，對娃娃的瞳色、妝容、髮型、服裝等進行改造，還用黏土製作了小配件和裝備。這段經驗被我運用到了 Molly 的企劃之中，整個過程完全沒有辛苦之處，輕鬆愉快地完成了合作。

我不會去特別地區分商業原型產品和平常的藝術作品，一直都是以同樣的態度去對待和製作的。

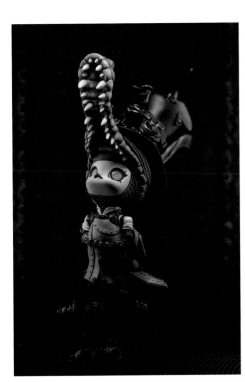
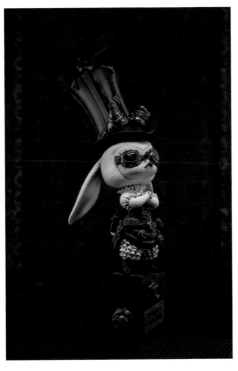

鎌田光司 × POPMART Molly合作款盲盒

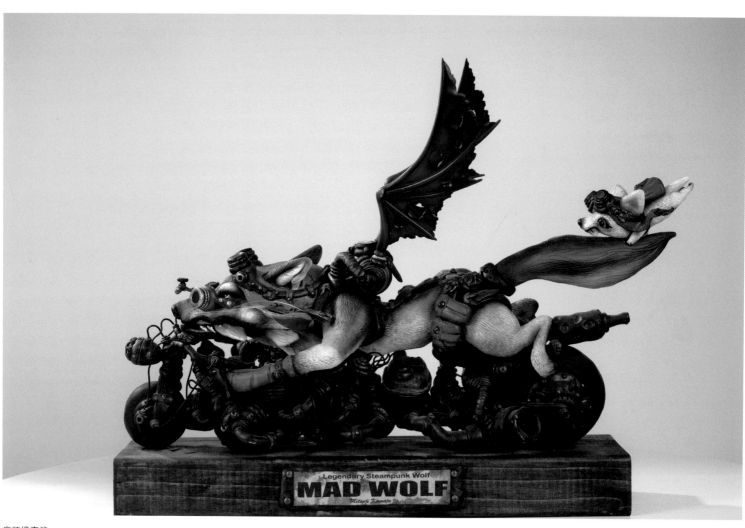

瘋狂機車狼

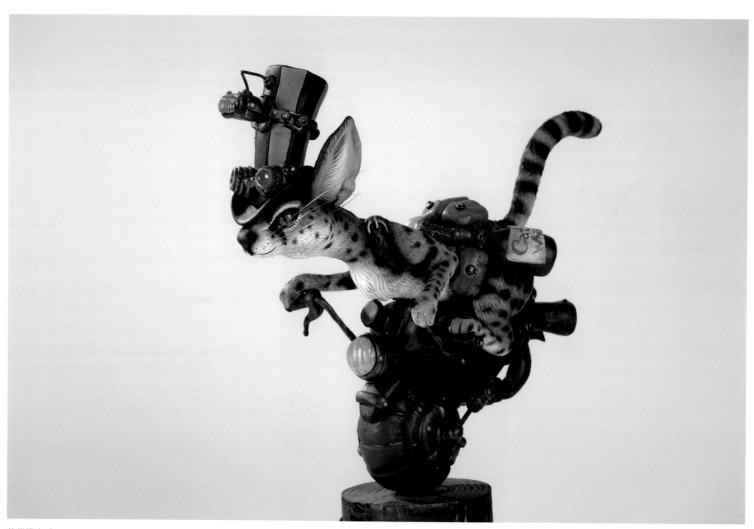

藪貓機車手

和末那工作室合作後，您的作品在中國更加知名，今年也在北京舉辦了個展。您覺得蒸汽龐克在中國的受眾是怎樣的？收到過什麼樣印象深刻的回饋嗎？

鐮田：我自從事創作以來，製作出獨一無二的作品一直是我的信念，在與末那合作以前也有許多來談量產的合作，我都毫不猶豫地拒絕了。話雖如此，其實是因為量產工藝上有限制，而且我也擔憂這樣的合作會影響自己發展至今的創作風格。

不過，大約在三年前，末那工作室來邀請我在中國舉辦個人展覽，並打算在個展上發售量產作品。由於量產品的品質很高，而且對我也完全沒有創作限制，我這才開始嘗試和其他公司共同製作作品。

包括今年，這是我在中國的第三次大型個展了。自然，通過批量生產，我的作品能夠讓更多人看到，從而得到了許多人的喜愛，這是前所未有的喜悅。我由衷地希望每一個人，從孩子到老人，不分年齡性別，欣賞我的作品時都能感到雀躍歡欣。為此我與末那工作室進行了專案工作、量產等多種多樣的合作，比如最近的原創盲盒的販售，這種銷售形式得以更為廣泛地讓更多人熟悉我的作品。

我想蒸汽龐克在中國的受眾情況與這一類型十四五年前在日本特別活躍的時候相似，很多人首次看到我的著裝或是作品以後，往往就變成了粉絲。我認為蒸汽龐克是一種誰都會喜歡的風格流派，以後或許也會有更多人愛上它。

在簽售會上，我常常會收到各種來客們自己製作的禮物，其中也有蒸汽龐克風格的黏土作品。和作品一樣，我真的感受到對蒸汽龐克類型的熱愛也傳遞到了中國。我在社交平臺上也收到了很多網友的留言，有人對我說感謝我能夠製作出這麼優秀的作品，這樣溫暖的資訊真的讓我很想落淚，也是我接下來更加努力地去創作的動力。

蒸汽龐克常被認為是對維多利亞時代工業成果和社會環境復古的一種類型。您覺得蒸汽龐克在當代的意義會是什麼？

鐮田：當代社會，一切都是簡單的、便利的、快捷的。這當然很好，但我更想要有一些浪費的東西，雖然不是必需的，但卻是一旦存在就令人溫暖、安心又雀躍的東西，我想慢慢地花時間去享受這樣的樂趣。蒸汽龐克中複雜緩慢轉動的齒輪及蒸汽機、蕾絲繁複的服飾、華麗的室內裝潢及機關設計等，這些都很吸引我，給予了我豐富的靈感，讓我振奮不已，從而促成了我的創作。請大家一起來體驗蒸汽龐克的樂趣吧，這絕非什麼困難的事情。

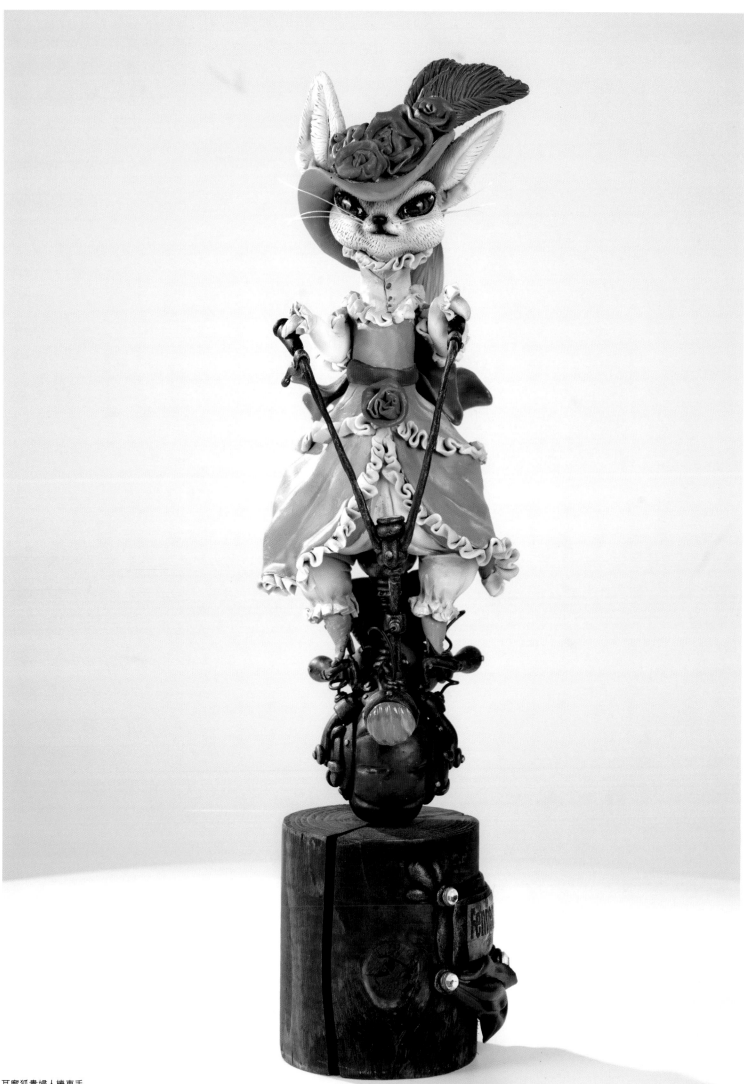

耳廓狐貴婦人機車手

這裡我們也有兩個問題想要提問末那工作室。鐮田先生的作品有其獨家一件的精密度，想必複刻量產的過程中是有很多難關的。請問您是怎樣達到還原原型本身的同時又平衡成本的呢？

末那：如你所見，鐮田老師的作品造型複雜而精美。所以末匠與鐮田光司合作推出的複刻量產品，並非是將原作直接進行複製，而是由末那工作室的原型師在原作基礎上重新雕刻一個用於複製量產的原型版本。另外量產品總是會搭配各種地台，但鐮田老師的原作常常是沒有的，因此為了讓量產品更加完整美觀，我們還會額外製作一些有趣的道具和地台場景。

最初為什麼會請鐮田先生來參與末匠企劃的呢？經過近幾年來在國內舉辦的幾次蒸汽龐克主題展覽，您覺得蒸汽龐克最吸引人的特質是什麼？

末那：我們早在十年前就開始關注鐮田光司老師了，因此當我們成立末匠——這個定位於全球化的藝術家平臺的時候，自然第一時間邀請鐮田老師合作。蒸汽龐克最吸引人的特質是在於這是一種非常現代的藝術流派，有著成熟的美學標準，同時也代表著人類進入工業化之後的反思，是所有身處當下的人們都看得懂的視覺類型。

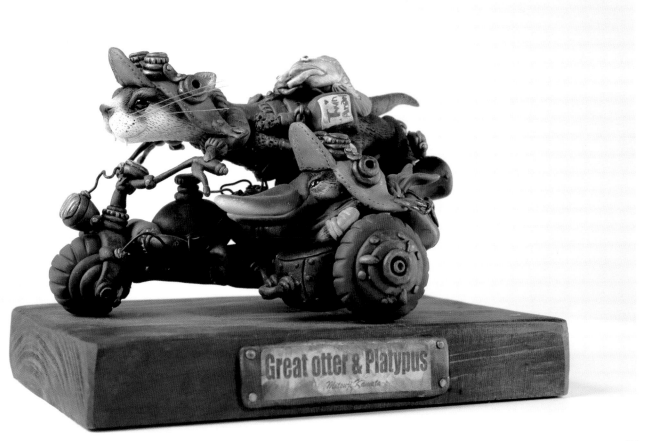

水獺與鴨嘴獸

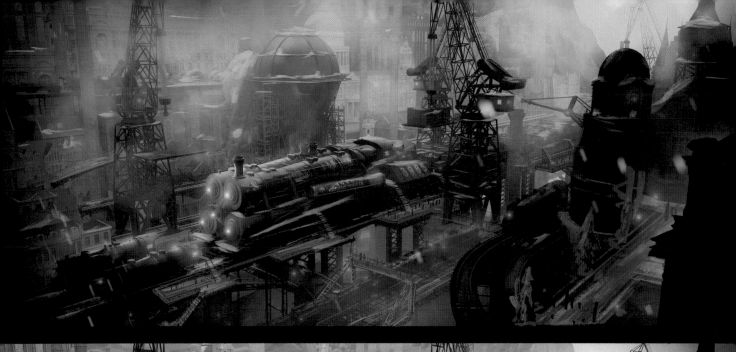
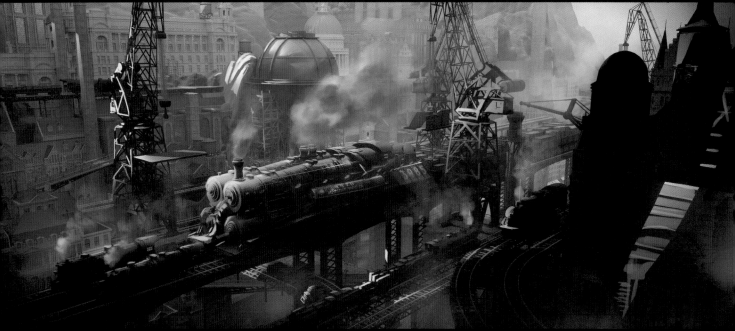
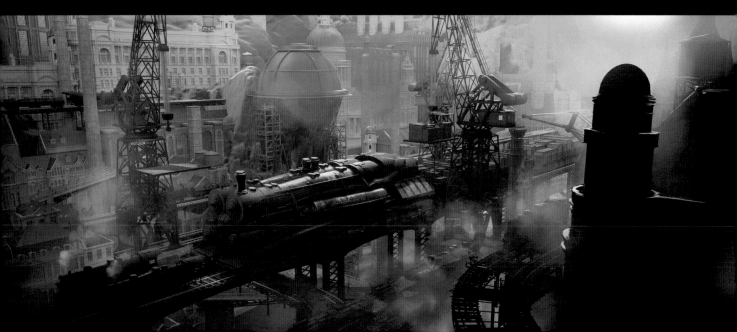

火車城市

創作者：Yoga Satyadana

使用工具

渲染：Modo

上色：Adobe Photoshop

創作概念

想像一個工業化需求被無限擴大的城市吧。在這座城市裡，每幢建築物都是工廠，每個工廠都出於運輸要求被鐵路連通。特大型火車運輸是城鎮之間的主要貨運方式。

創意實現

在物體的比例上取巧！為了凸顯畫面主體的大型火車，作者 Yoga 將正常大小的火車放在前面以作為對照，讓觀眾能直觀地看出它究竟有多麼巨大。

您如何理解蒸汽龐克？

蒸汽龐克對我來說是一出歷史背景下的奇幻劇，將維多利亞時代工業化的所有有趣美好的事物都打包在一起。蒸騰的煙霧、旋轉的齒輪，還有所有那些促進運轉的東西。

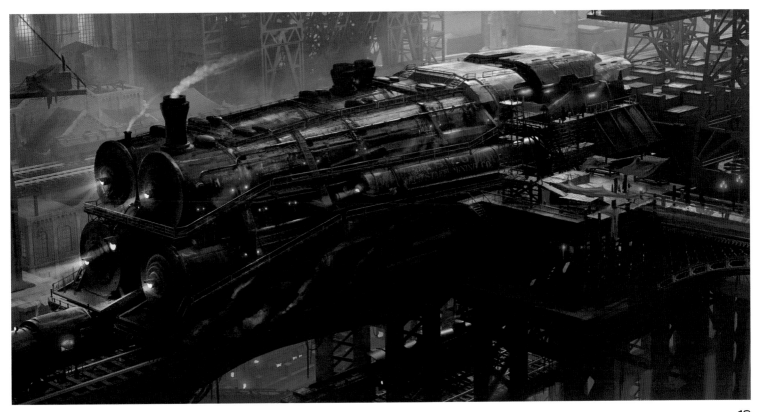

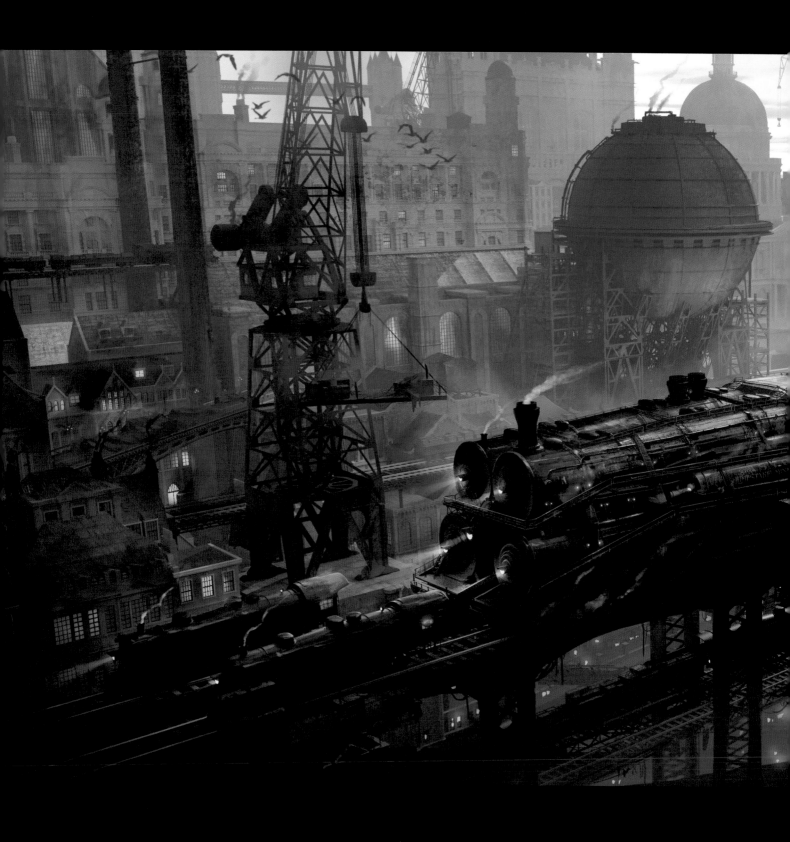

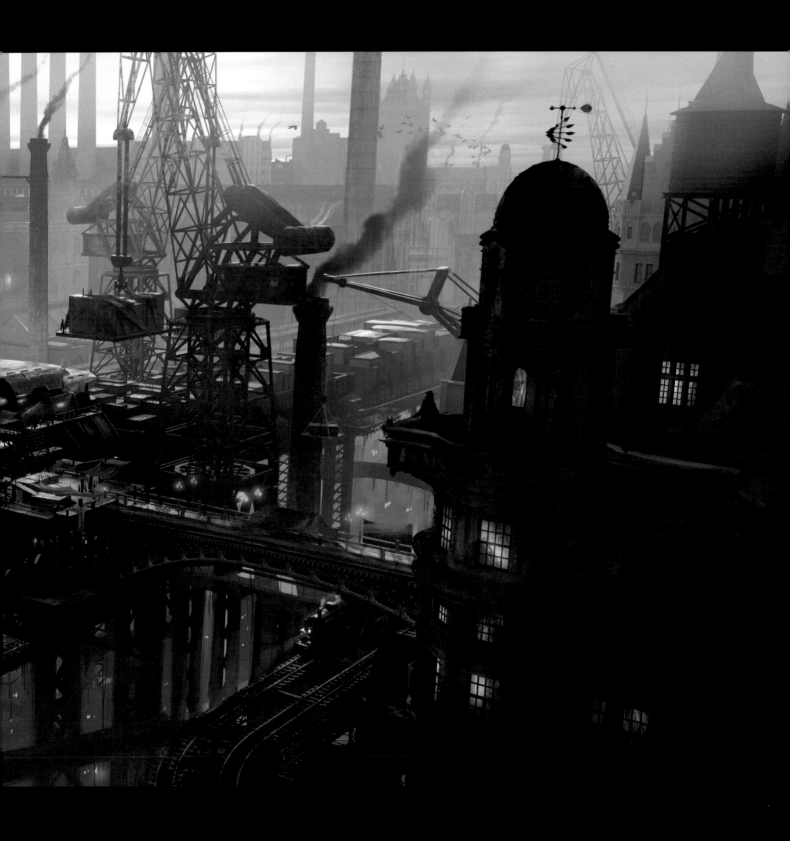

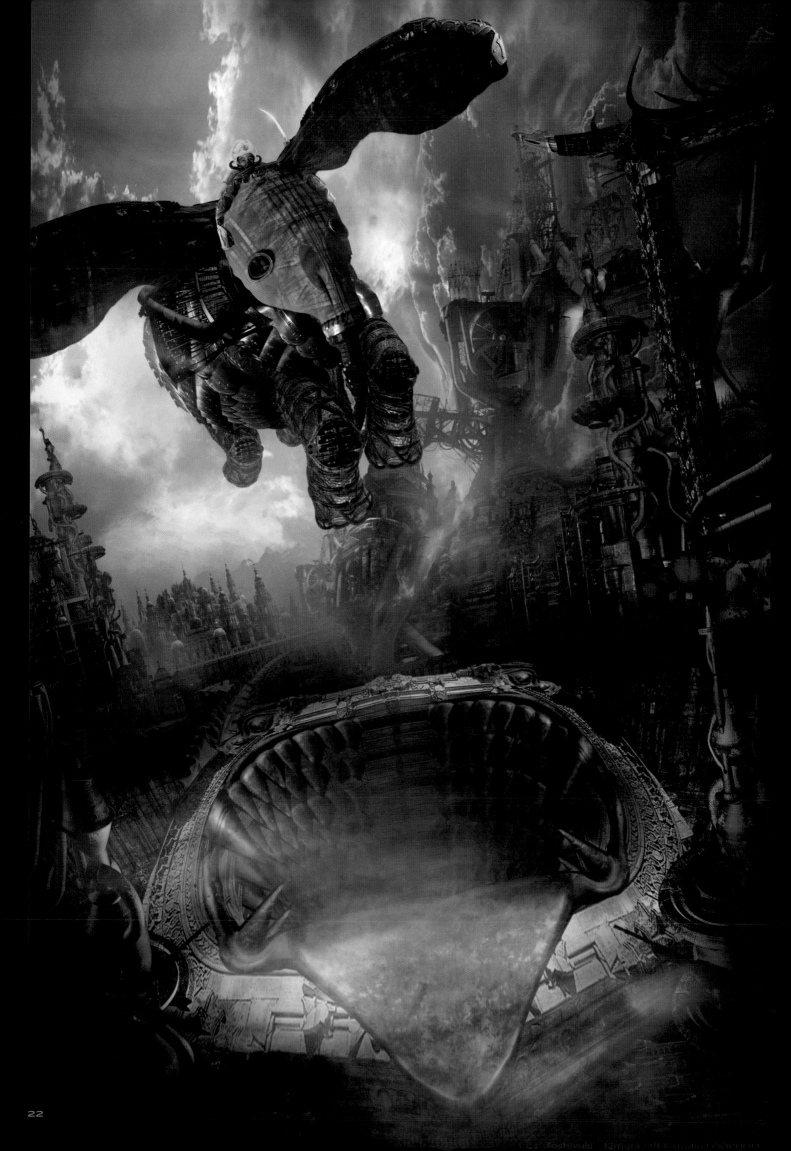

隱秘次元

創意機構：VFXstudio LOOPHOLE

創作者：木村俊幸

使用工具

Adobe Photoshop、Cinema 4D

作品簡介

這些作品最初發佈於視覺書《蒸汽龐克：東方研究所》刊 01 與刊 02。它們展現的是世界被隱藏起來的面貌。

創意實現

在創作中，作者木村首先會思考每幅畫所描繪的世界場景，然後為其構思蒸汽龐克風格的故事。故事一旦建立起來，就能幫助他找到合適的繪畫方法，這些故事直接進入他的視野，告訴他能為這個復古未來主義世界添色的最佳方式是什麼。他可以在這個蒸汽龐克的場景中四處遊蕩，拿起一支鉛筆，把想要的畫出來，最後放進軟體裡檢查。但重要的是感受故事，把那些景象記錄下來，就像一個傳統畫家或蒸汽吟游詩人一樣。

您如何理解蒸汽龐克？

我認為蒸汽龐克世界作為一種已逝去的未來，始終存在於我們失落的世界和失落的記憶中。

因陀羅少年與凌空飛行的機械大象

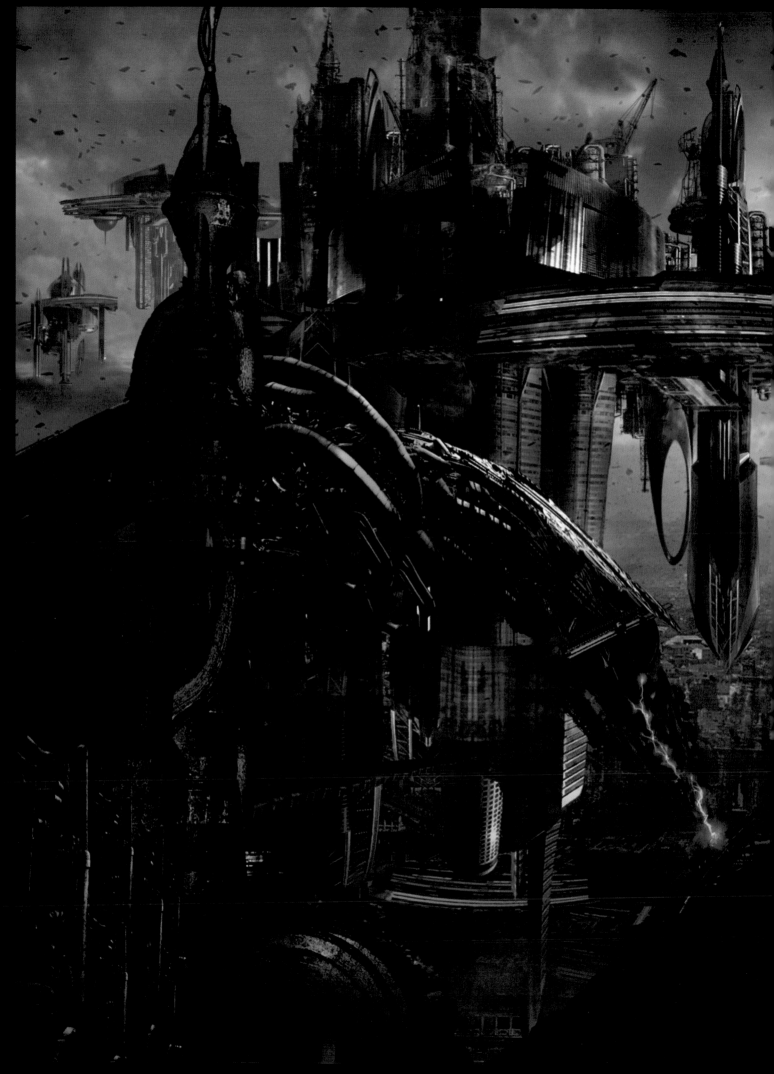

ZONE～國家污染指定契約區域～

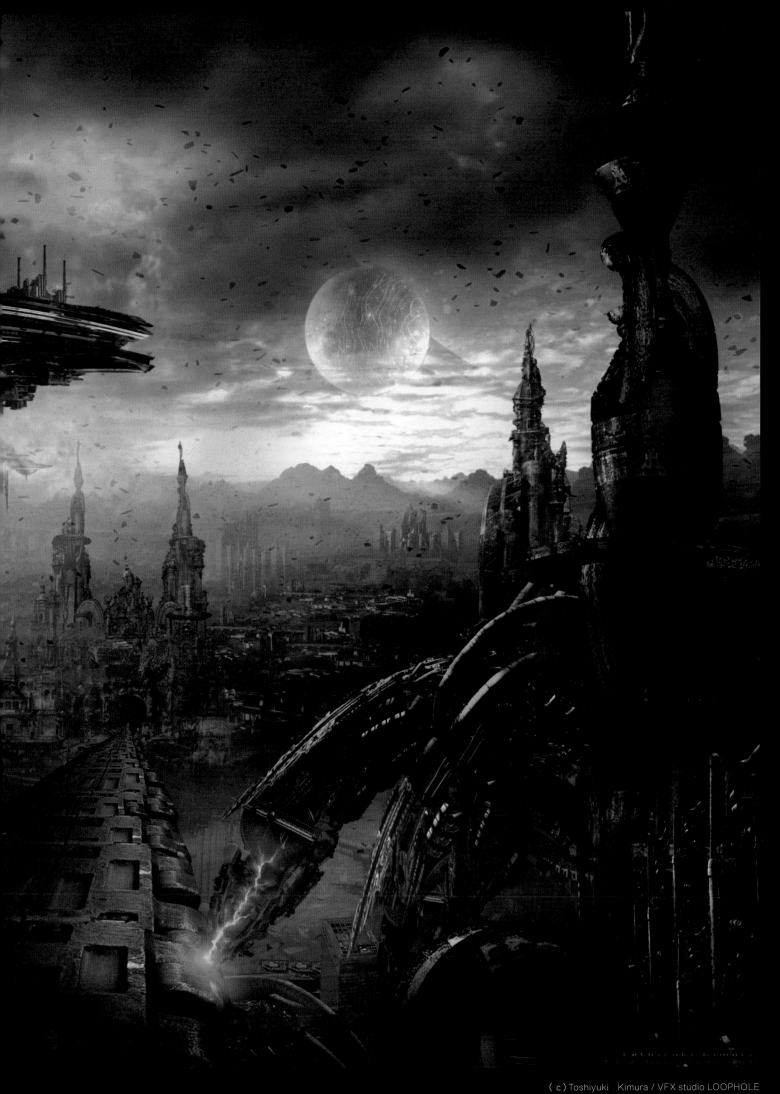

25

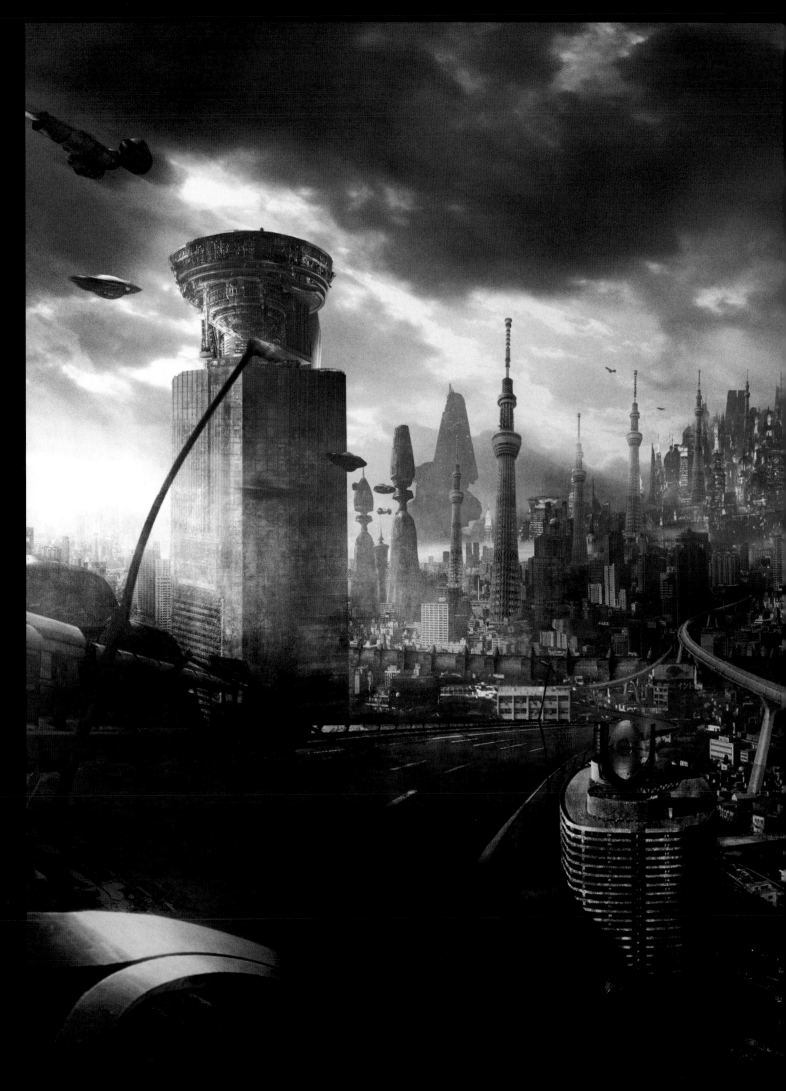

大東亞卿帝都式官邸俯瞰圖

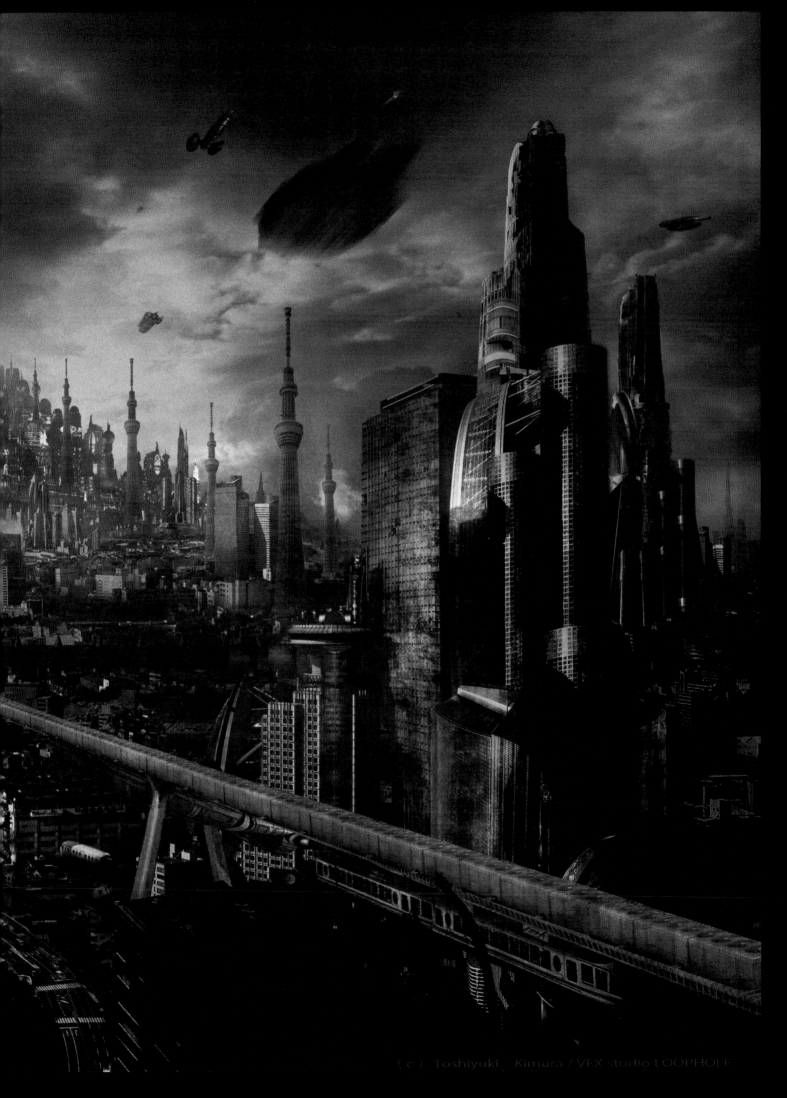

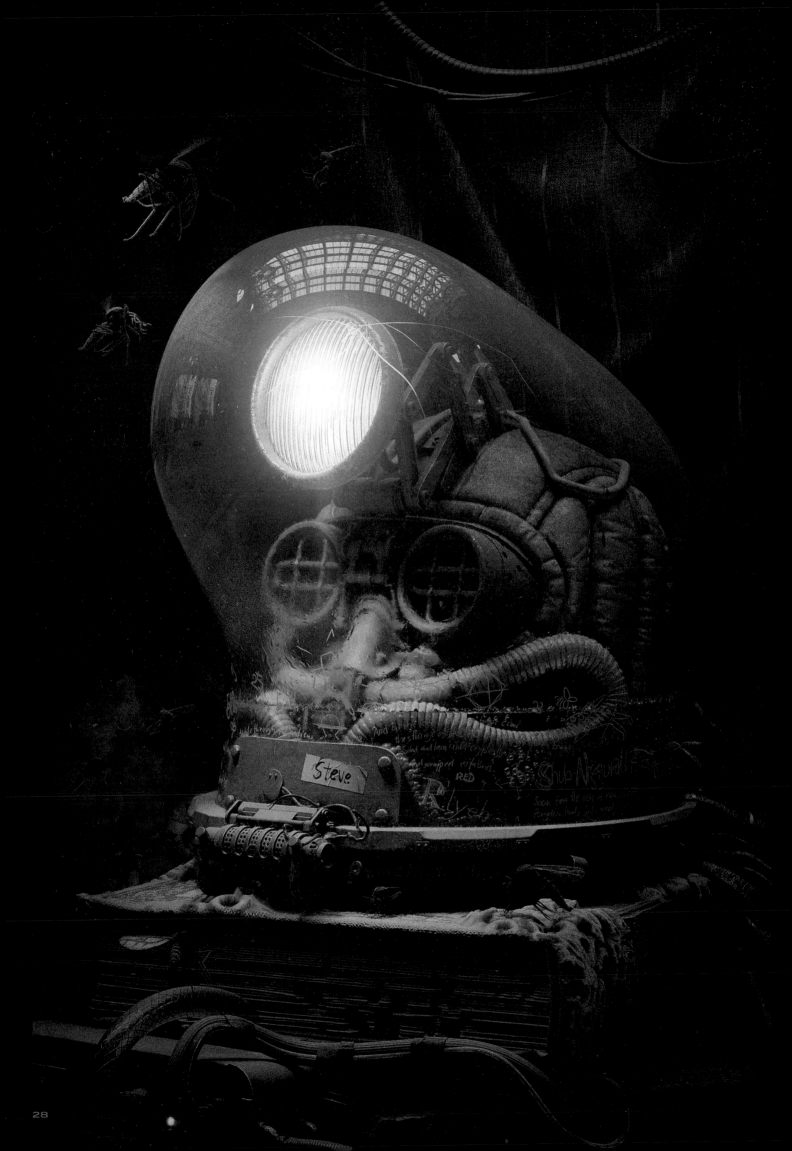

蜂箱

創作者：Lukas Walzer

頭盔樣式基於Julian Holm令人驚歎的草圖作品設計而成。

使用工具

Blender 3D、Adobe Photoshop

作品簡介

作者 Lukas 非常喜歡 Julian Holm 對於蒸汽龐克類型獨特的創作方式，他認為 Julian 在機器人、頭盔和鎧甲的設計上是獨樹一幟的。因此 Lukas 以舊燈泡為靈感，決定將其中一個設計轉換成 3D 形式，但後來事情變得超乎預料，原計劃的頭盔道具最終被做成了一個完整的裝置。

創作概念

作品基本上由四個世界構成：Julian Holm、Piotr Jabłoński 和 Cornelius Dämmrich 三位藝術家的世界，以及知名恐怖小說作者 H.P. 洛夫克拉夫特的世界。Lukas 熱衷於將事物混合在一起，並組合成新的吸引人的東西，所以他借鑒了一些視覺參考，比如可以在 Dämmrich 的作品中看到的那些粗獷的筆觸，還有來自 Jabłoński 的色彩搭配主題。如果你看得仔細，畫面中那些大型昆蟲原本應該是下顎的地方變成了觸鬚，這與洛夫克拉夫特的克蘇魯神話淵源頗深；正如頭盔上的文字也提到了這一神話中的神明與他詩歌裡的一些行句。

創意實現

從 Cornelius Dämmrich 那裡，Lukas 獲得了讓灰塵顆粒散落在金屬部件上的想法，造成一種這件物品已經很久沒有被人碰過的印象。總體而言這幅作品的創作過程就是在對簡單而有效的敘述手法進行持續性探索。因而他想到了這些令人毛骨悚然的蚊子，它們利用整個背景閣樓繁殖並建造它們的神秘巢穴。那些蜂窩似的結構則是簡單地通過紋理來替換基本幾何形而建就。

頭盔本身——鑒於其原本的草圖模糊不清——是先遮蓋基礎幾何形狀，接著用 Kitbash（從商業模型套中取出部分零件，創建一個新的模型）填充空隙，並完全重新建模才得以完成。所以所有的東西都能彼此適配，並從技術角度講，這些取出來的部分零件都變得有了意義，或者至少表現得像它們有了意義。

頭盔上的文字

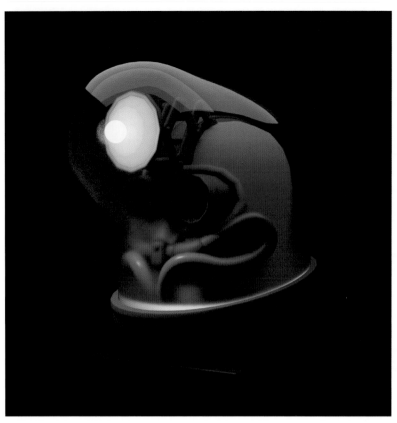
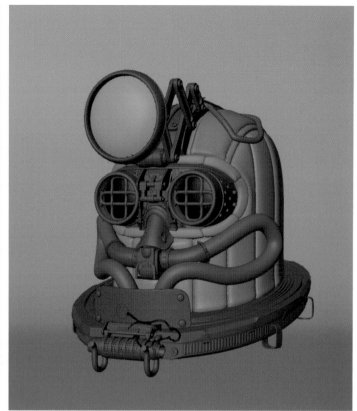

3D建模

細部配件

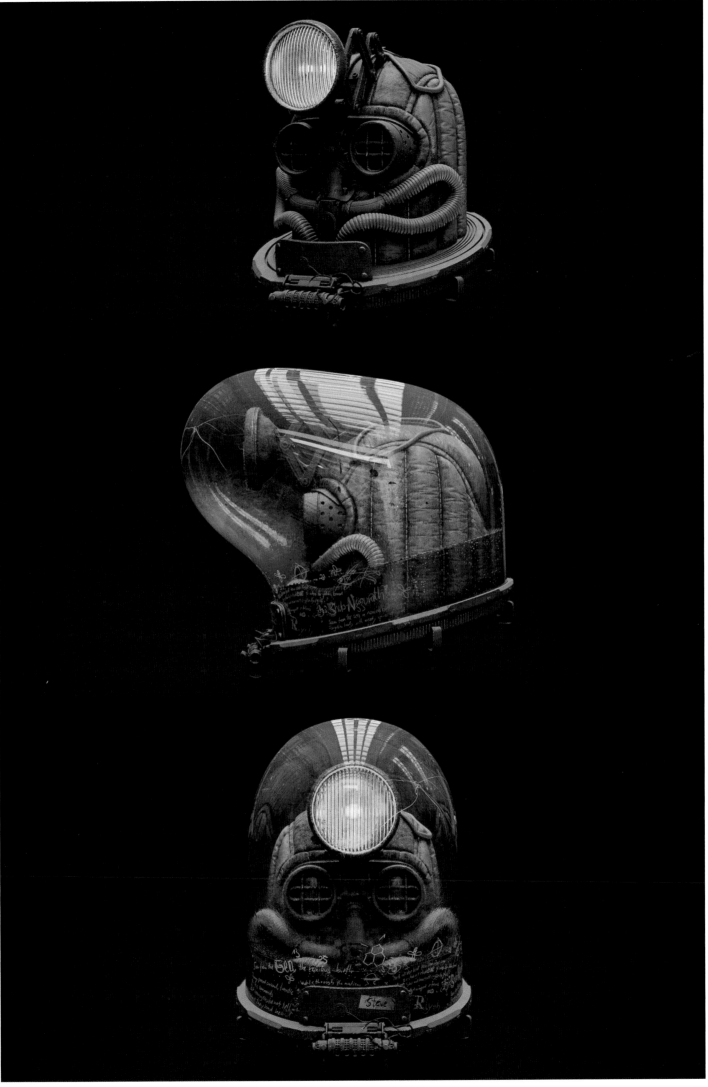

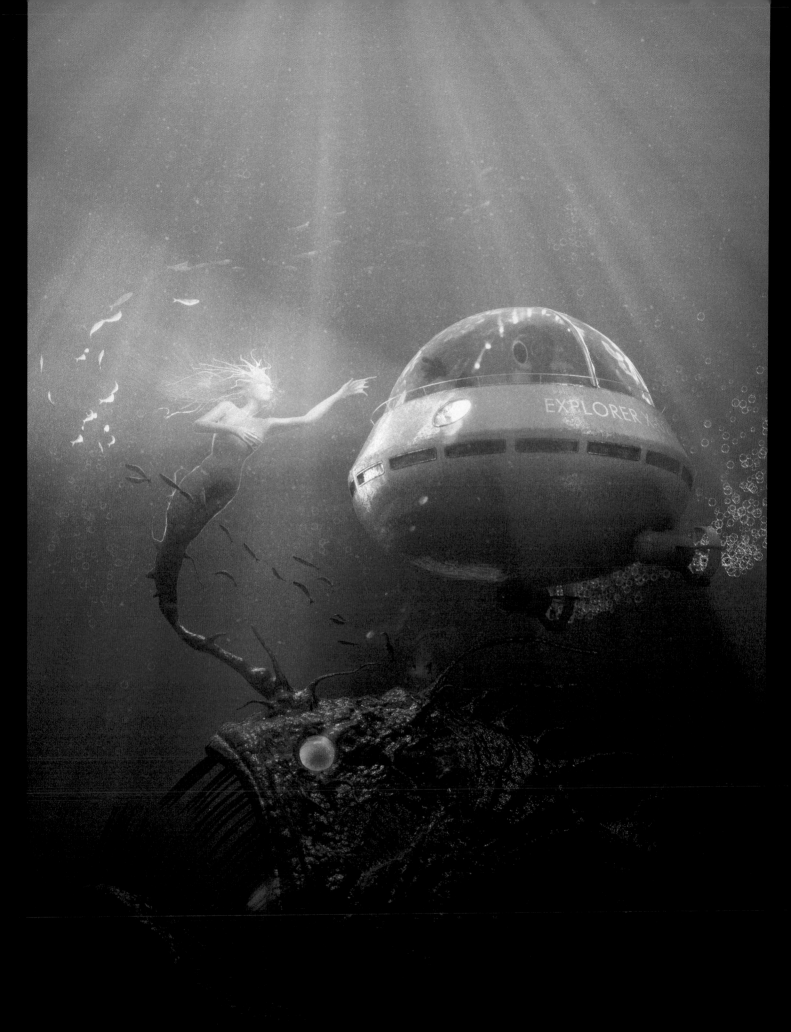

陷陣

創作者：Lukas Walzer
女性身體基礎網格模型（basemesh）：CGCookie (CC-BY)

使用工具

Blender 3D、Adobe Photoshop

作品簡介

這幅作品參與了 2016 年由 Zacharias Reinhardt 舉辦的每週 CG 挑戰（現名為 CG Boost 挑戰），當周主題為「可愛但危險」。

創作概念

在一次聊天中，他最好的朋友提出了一個想法：一隻海怪把自己的觸鬚偽裝成美人魚，以此引誘潛水員進入它的嘴裡。而 Lukas 一下子就愛上了這個可怕的想法，並開始創建這個作品。這艘小潛艇是對德國經典兒童電視節目 Sandmannchen《小睡魔》中某艘潛艇設計的致敬。

創意實現

整個創作過程快得驚人，總體耗時大約兩天。由於在這項工作中使用的電腦建模工具比他現在使用的版本要低，Lukas 必須將場景分割成不同的 Asset，再將它們連結到主場景中。

您如何理解蒸汽龐克？

於我而言，「蒸汽龐克」的詞彙概念很難把握，因為似乎存在不同範疇的定義。我個人認為，蒸汽龐克是一種確切的復古未來主義，被設定在（真實或想像中的）19 世紀，可能可以延伸到 20 世紀早期或追溯至 18 世紀晚期。這一類型背後的想法像是對「黃金時代」的渴望，似乎在那個時代沒有什麼是不可能的，而技術幾乎就是「魔法」。

概念草圖

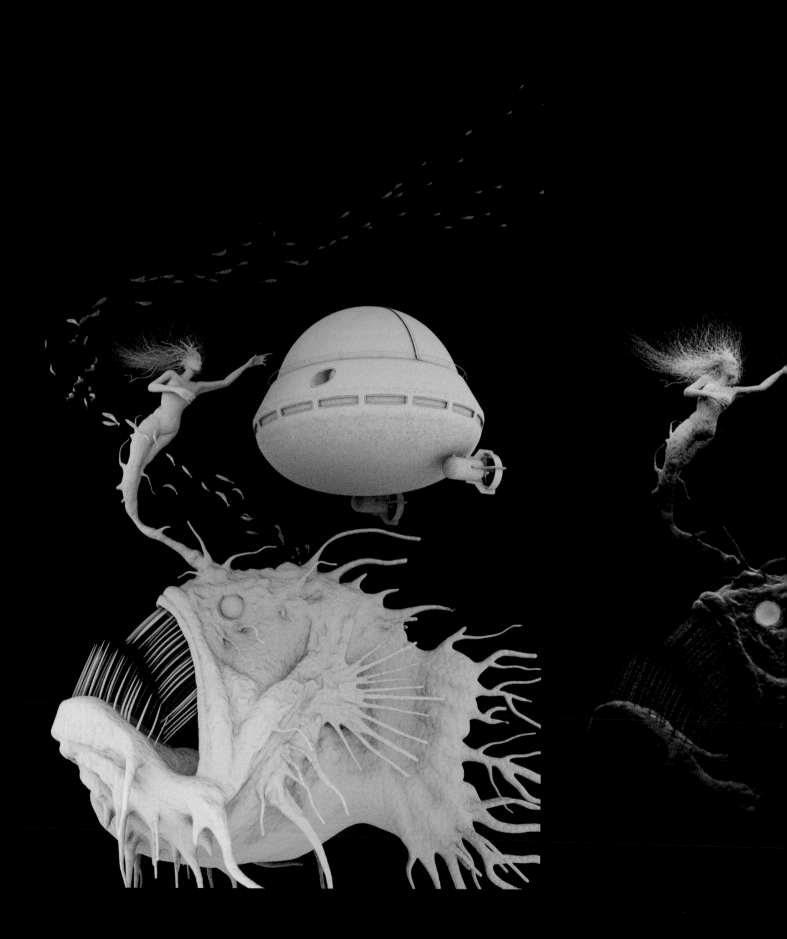

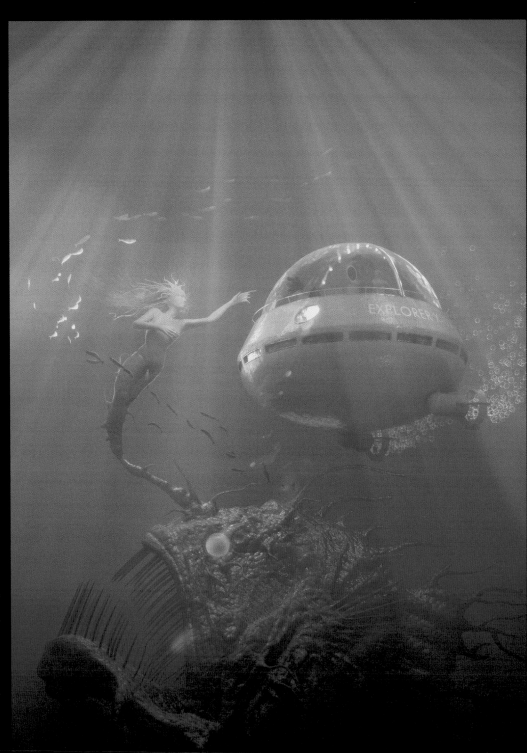

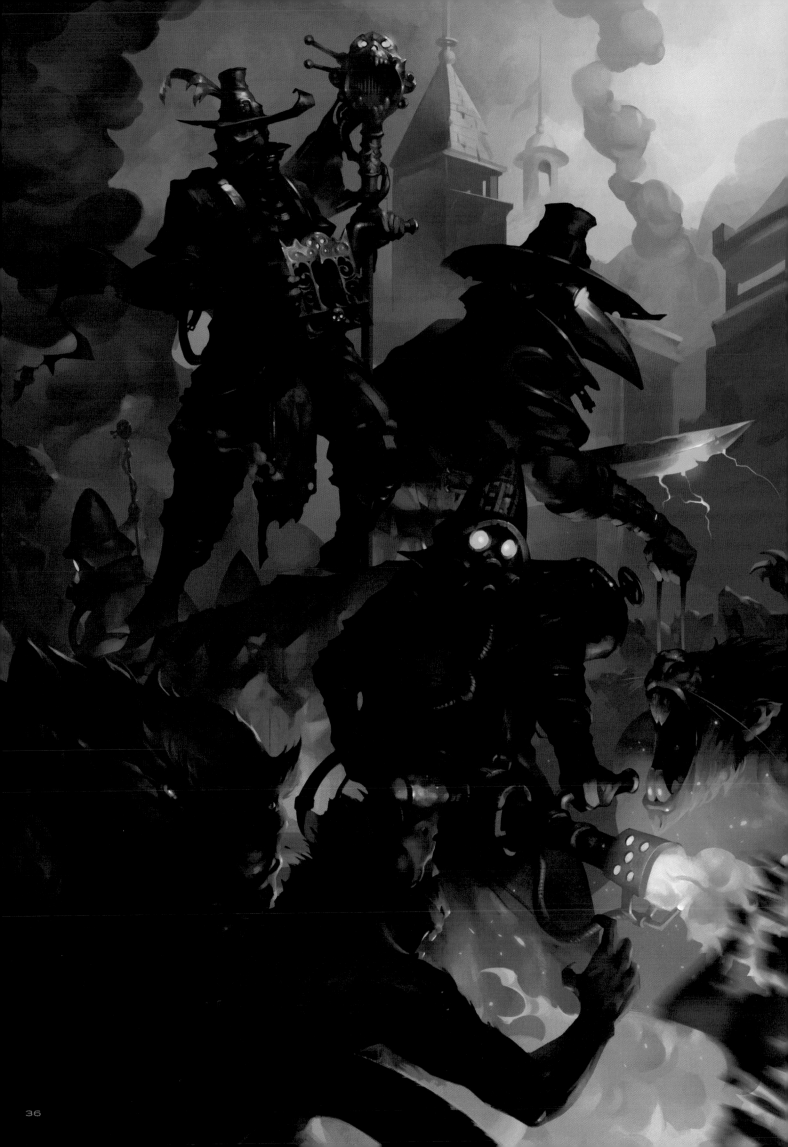

哈梅爾的吹笛人

創作者：Alexey Kruglov

使用工具

Adobe Photoshop

作品簡介

這個作品系列開始於 2015 年，至今仍在持續。

創作概念

主要概念是瘟疫醫生和被感染的鼠人之間的戰鬥，以蒸汽龐克風格展現。《哈梅爾的吹笛人》源自德國民間童話，又名花衣魔笛手，故事主角可以通過吹笛操縱兒童。在這幅作品裡，吹笛人站在滅鼠一方的制高點，為戰局起到控制作用。

您如何理解蒸汽龐克？

優雅維多利亞時代的頹廢風格和骯髒好鬥的龐克風格，互相結合之產物。

1. 大色塊黑白底稿。

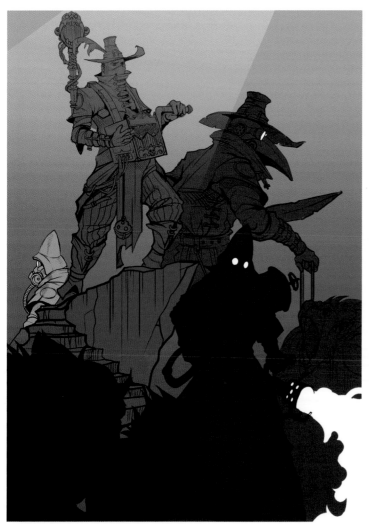

3. 細化黑白線稿。

2. 用線條確定基礎造型。

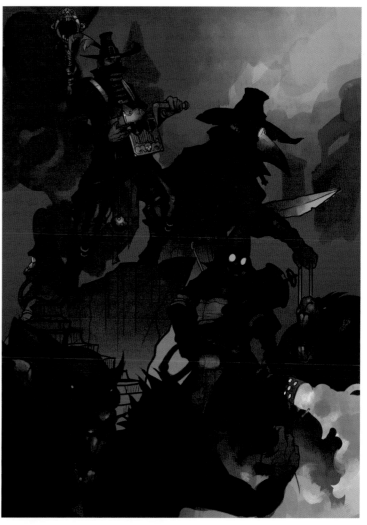

4. 鋪設底色。

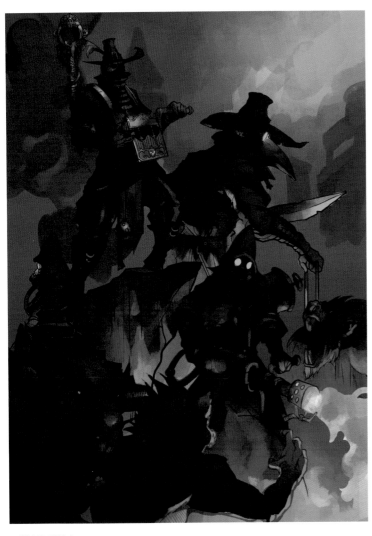

5. 豐富色彩層次。

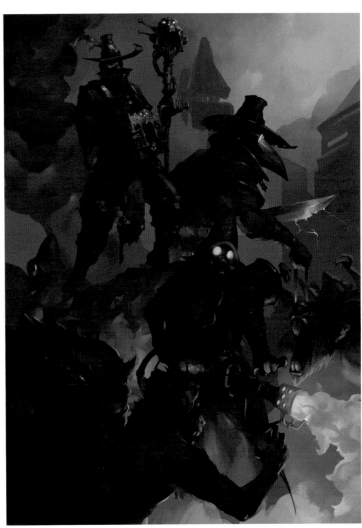

6. 細化角色，勾勒背景建築。

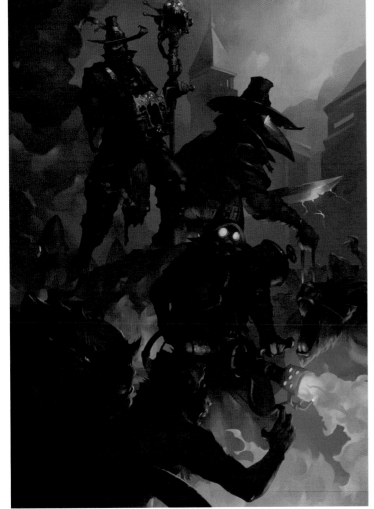

7. 進一步細化色彩、光影、造型……等。

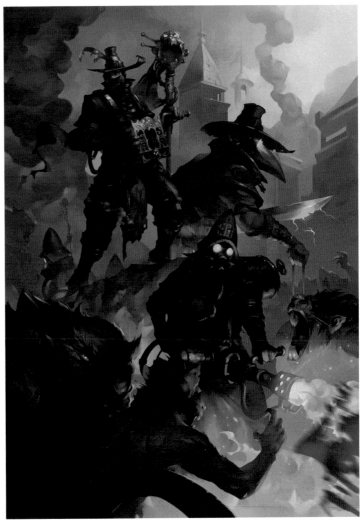

8. 最終正稿。

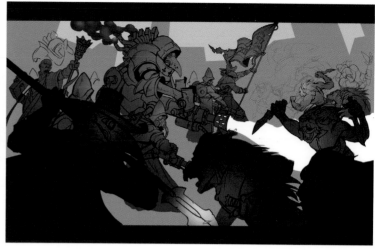
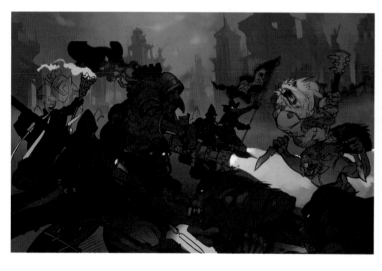
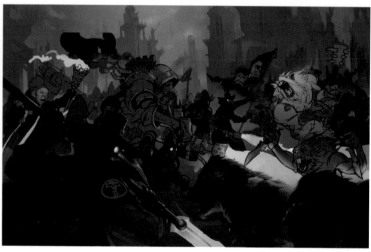
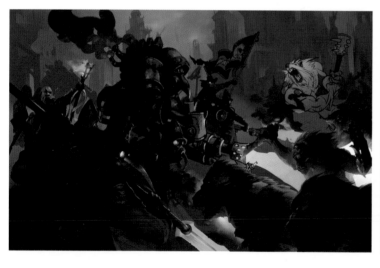
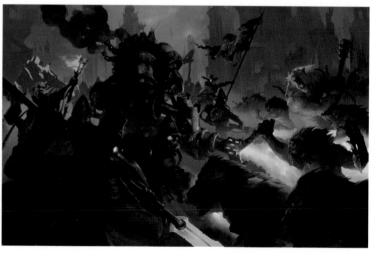
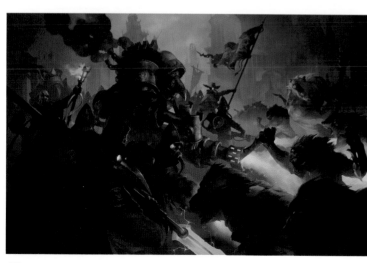
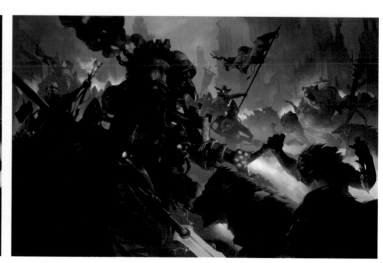

老鼠屠殺

創作者：Alexey Kruglov

使用工具
Adobe Photoshop

中心角色造型

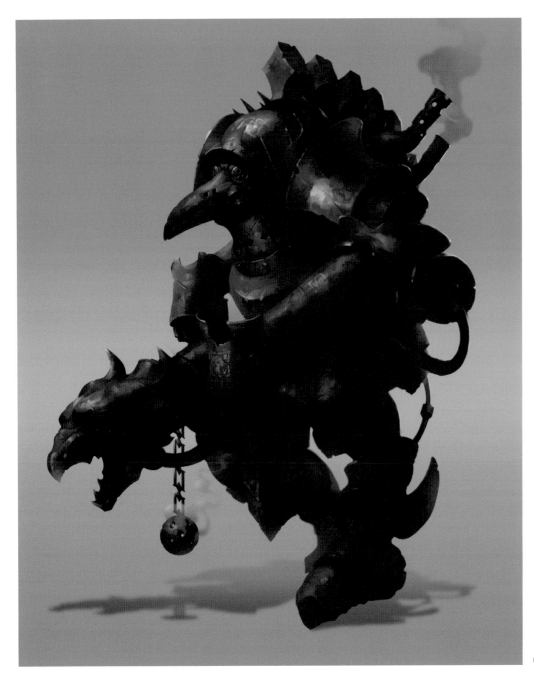

中心角色造型

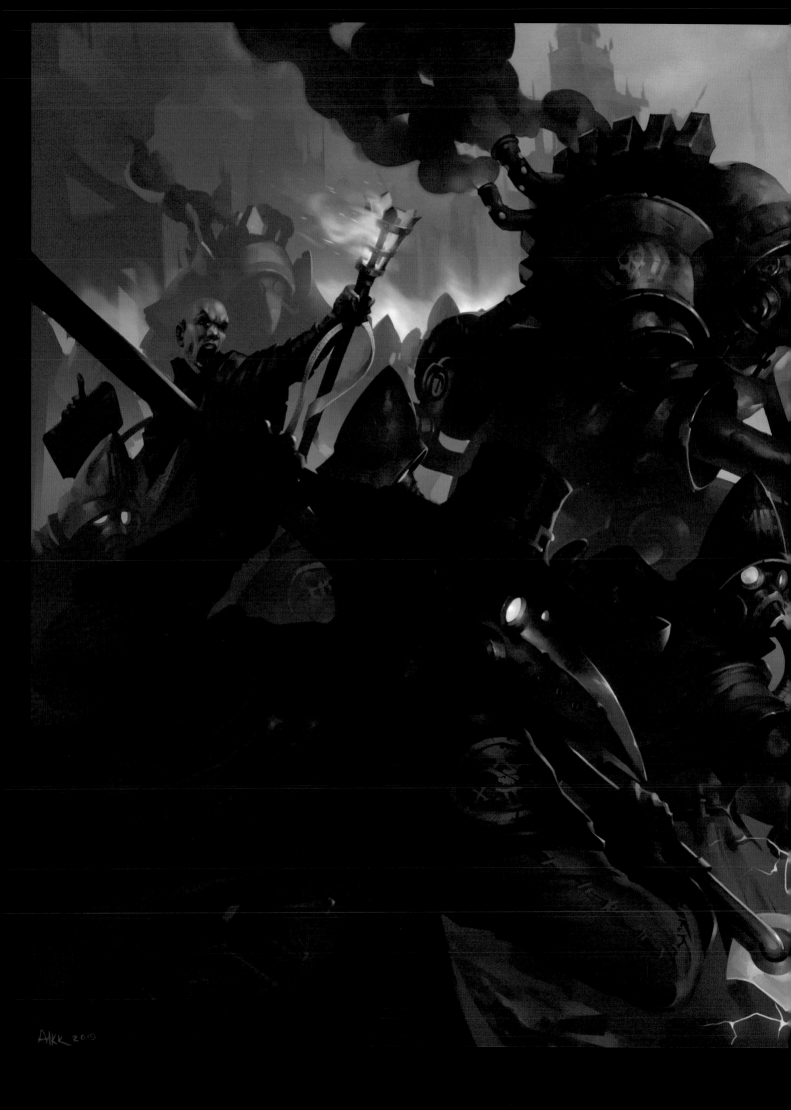

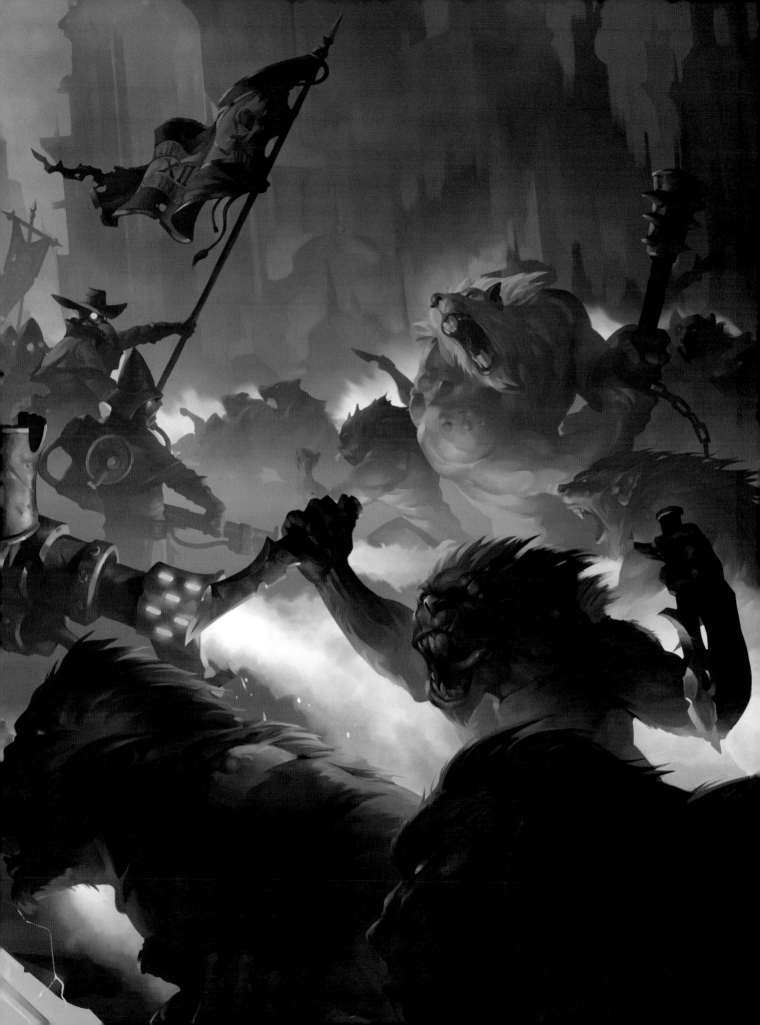

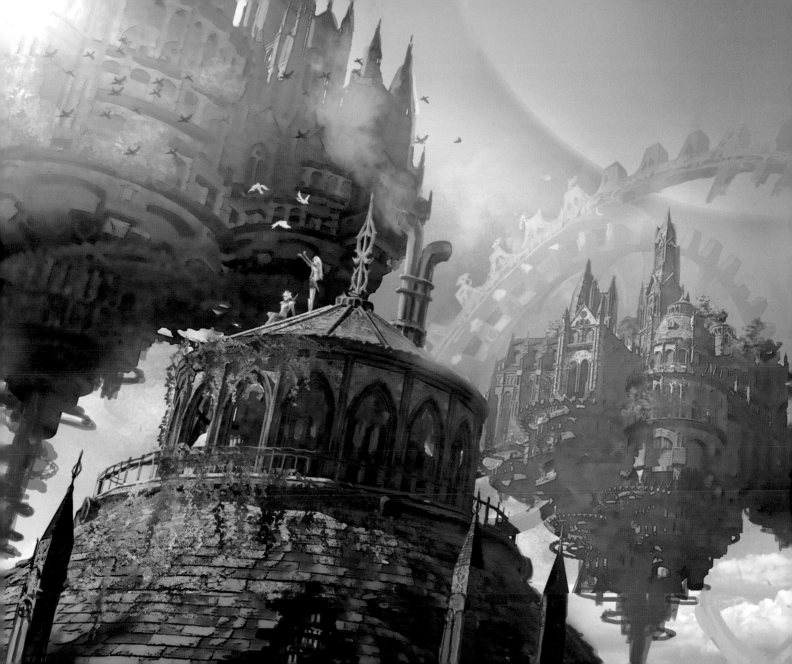

創意實現

重點在於城市景觀被齒輪操縱的視覺化呈現，以及根據時間的不同而改變的色彩和氛圍。通過繪製不同時刻的場景，更容易向觀眾傳達其歸旨的世界觀。

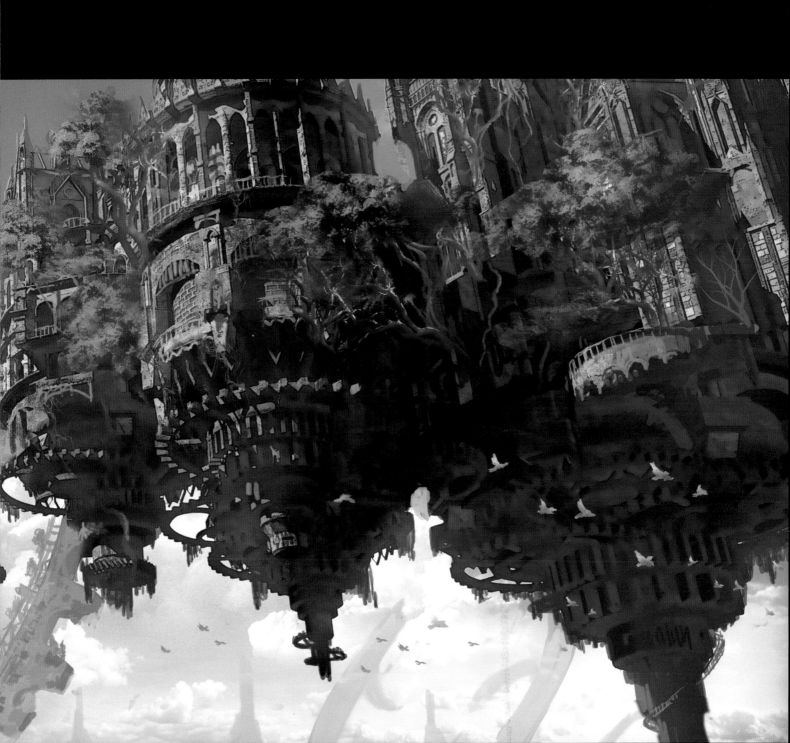

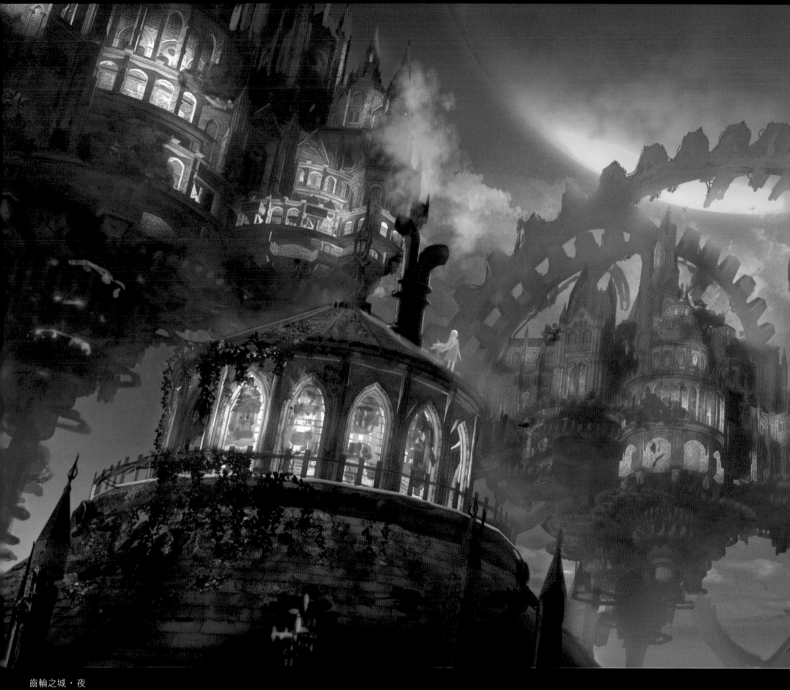

齒輪之城・夜

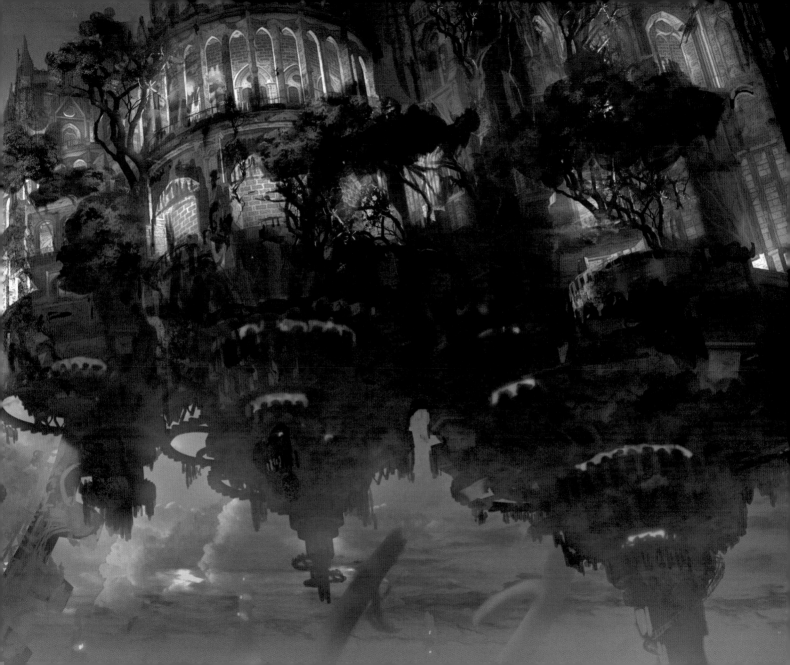

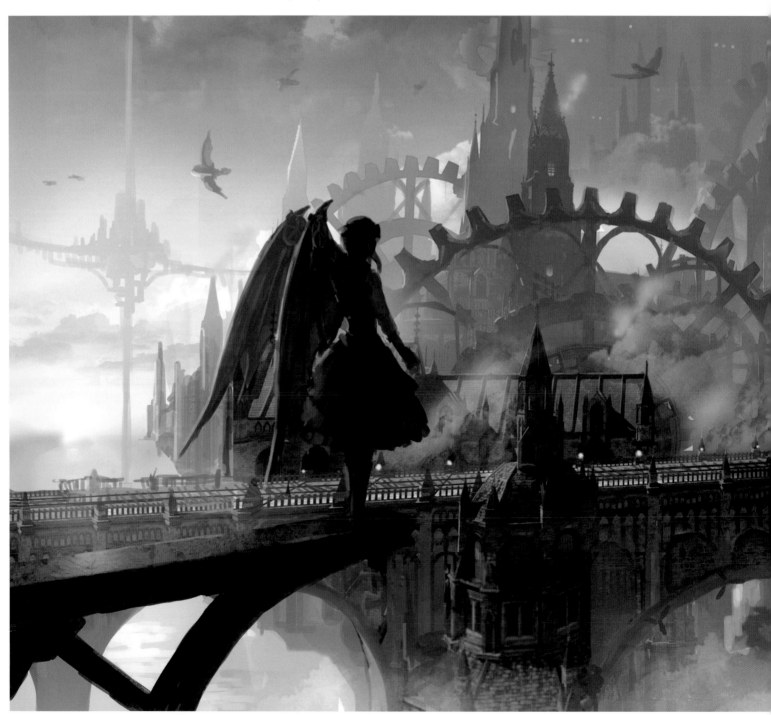

齒輪城（西方）

創作者：電鬼

使用工具

Adobe Photoshop

作品簡介

建立在齒輪之上的西式城市景觀。

創作概念

蒸汽引擎與機械工業發達的航空城市。

創意實現

使用了一種容易令人聯想到蒸汽龐克的配色方案。

您如何理解蒸汽龐克？

比起真實世界，蒸汽龐克世界中靠蒸汽驅動的引擎與機器顯然得到了更顯著的發展。它作為世界觀而言具備強烈的形象，其中的技術，例如更堅實、功能性更強的虛構性的蒸汽機械已經出現，也有諸如人體改造等較現代的要素。

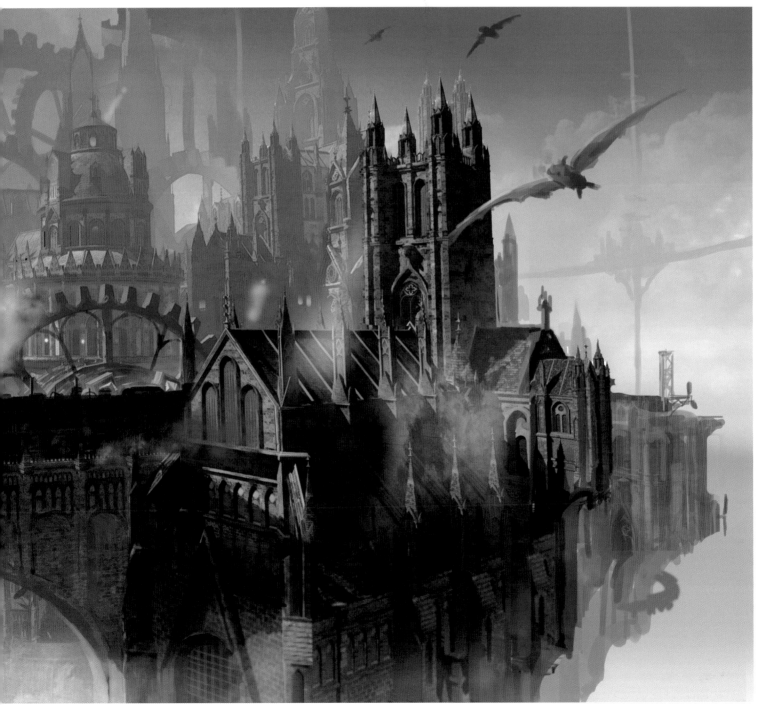

創作概念

Joakim 一直著迷於小說、遊戲和電影中出現的那種飛船，他記得在《戰錘》奇幻角色扮演遊戲中 John Blanche 畫的一幅名叫 *Lux Mundi*（拉丁文，意為「世界之光」）的舊插圖，其中就有類似的飛船。他覺得他也可以用自己的方法來做一回，不過是以一個更接近 17 或 18 世紀的風格。

創意實現

就 Joakim 個人而言，他必須先牢牢掌握燈光和情緒氛圍。如果這兩者不聽他的使喚，他就會有點惱火，整個創作過程也會變得很糟。構圖和繪畫則很容易改變，而且也更容易把握。因此他通常從簡單的色彩搭配研究著手，讓燈光和氣氛恰到好處。

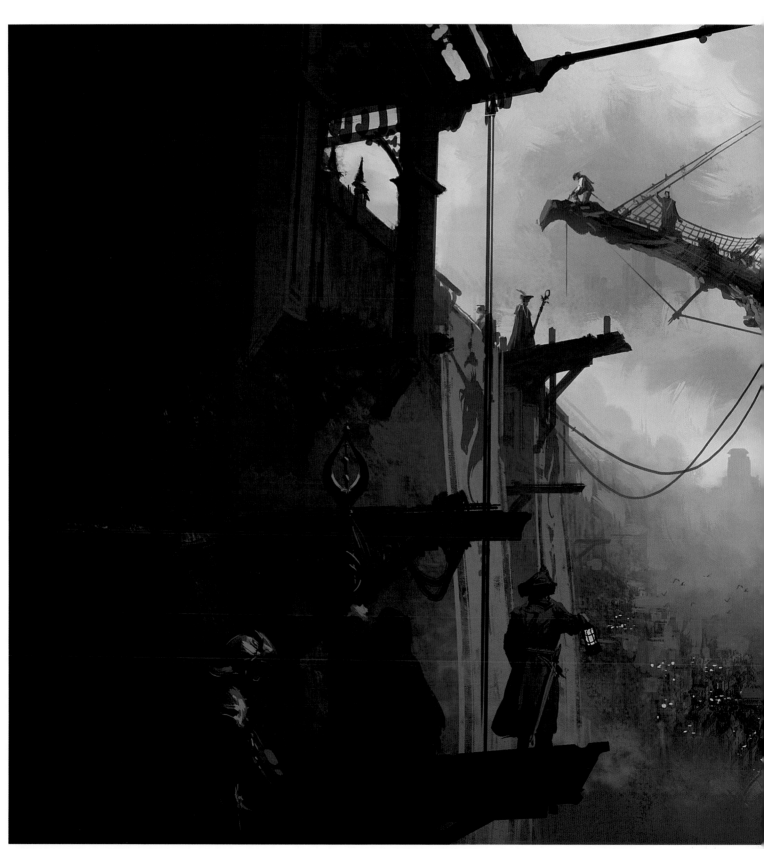

王室蒞臨

創作者：Joakim Ericsson

使用工具

Adobe Photoshop

關於作者

作者 Joakim 曾從事油畫工作多年，還開辦過一所學院派寫實風格繪畫學校。2012 年，他決定進入概念藝術和插畫領域，鑒於這才一直是他真正的愛好：電影、遊戲，還有講故事。概念藝術家和插畫師的工作是孤獨的，對他而言，人們對他努力工作的讚美意味著很多。

您如何理解蒸汽龐克？

具有 18 世紀審美風格的復古科幻類型。靠蒸汽和機油運轉的複雜機械，煙霧、儀錶、蒸汽、管道和電線⋯⋯大量的管道和電線⋯⋯大量的⋯⋯

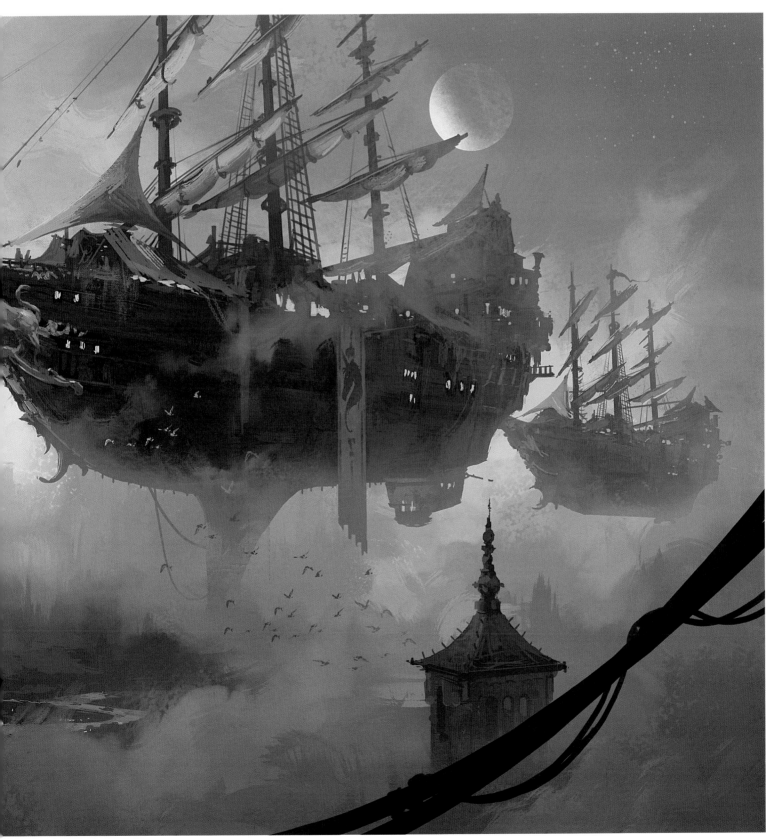

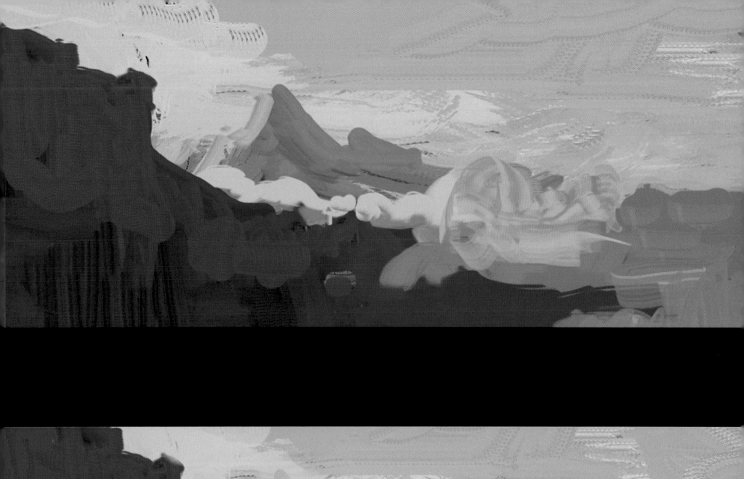
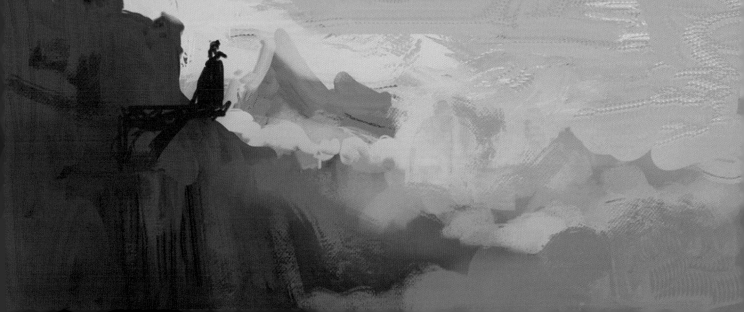

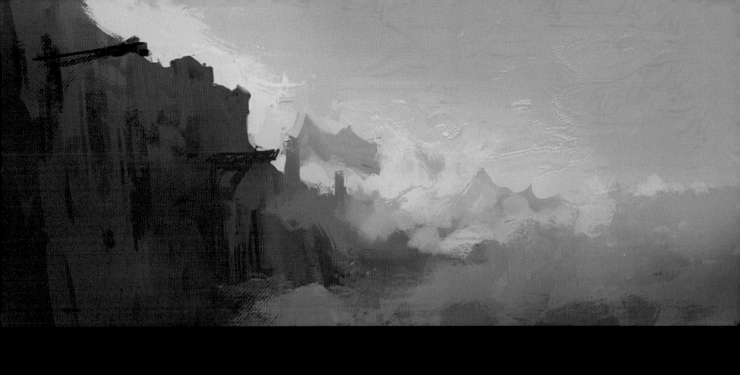
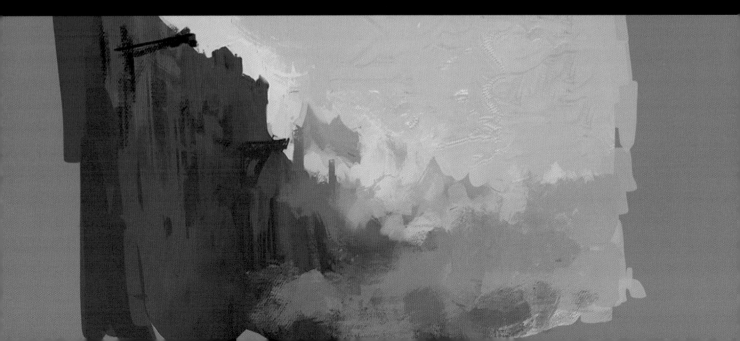

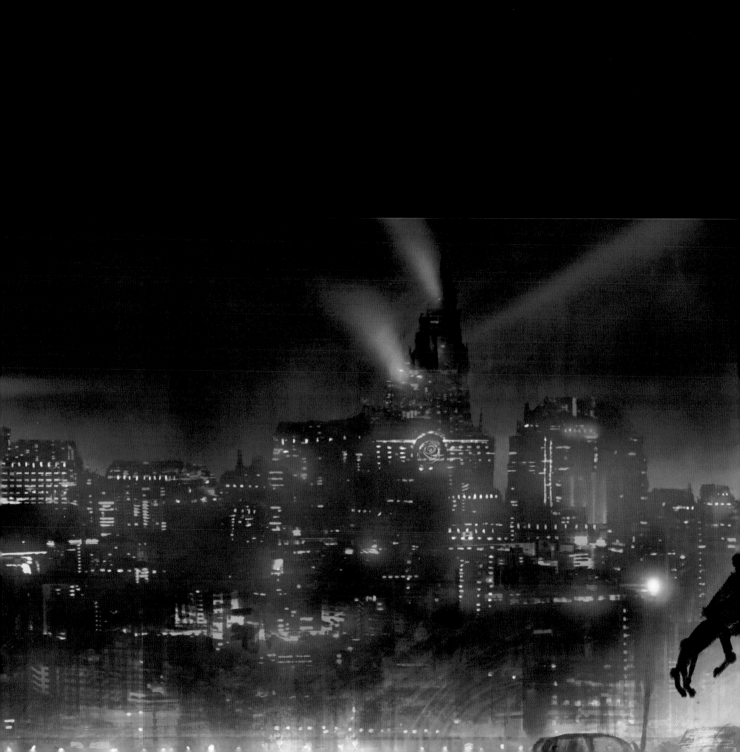

機械之國

創作者：清水洋

使用工具

Adobe Photoshop

作品簡介

作為 Adobe Photoshop 官網圖例展示用作品。

創作概念

突然出現在街道上的謎之機械與少男少女們。

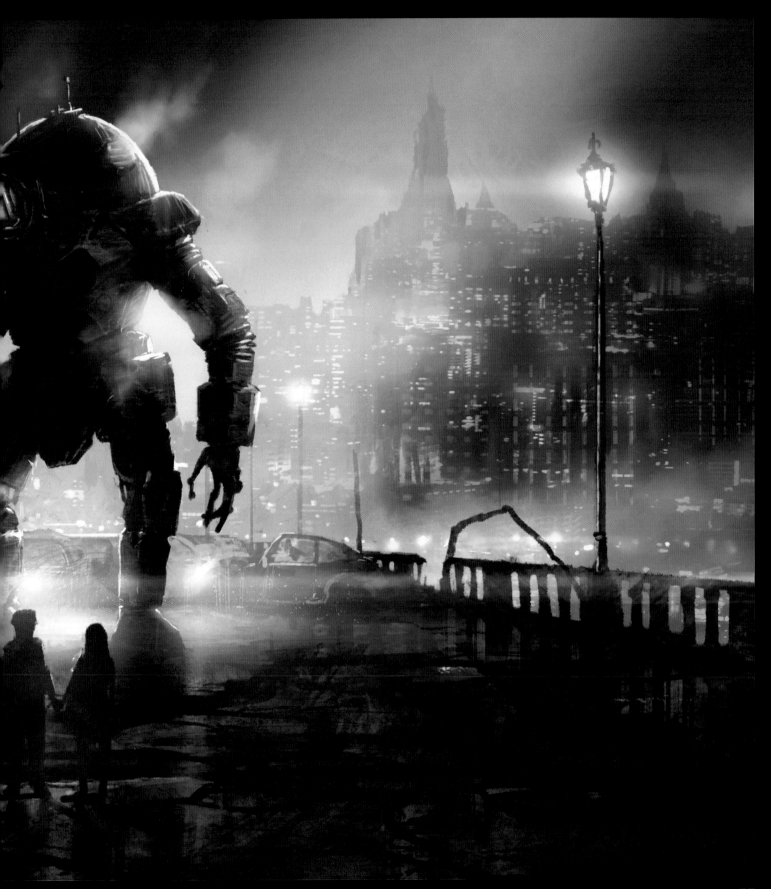

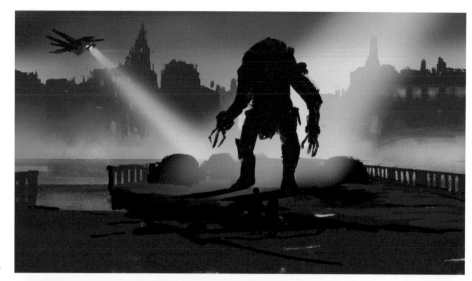

1.大色塊黑白底稿。

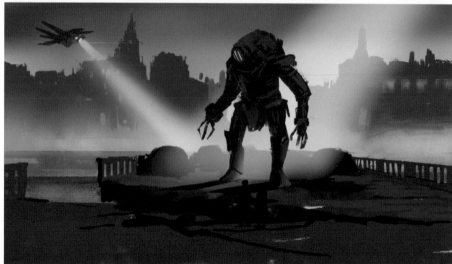

2.使用灰色表現整體的明暗和輪廓,勾勒機器人的基本造型。

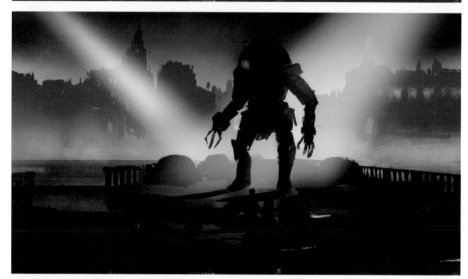

3.上底色。

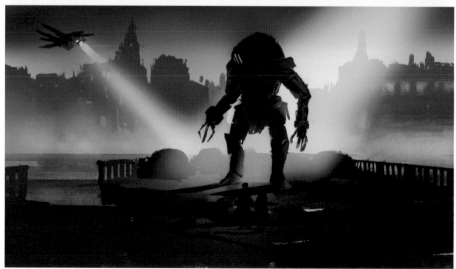

4.調整機器人色調。

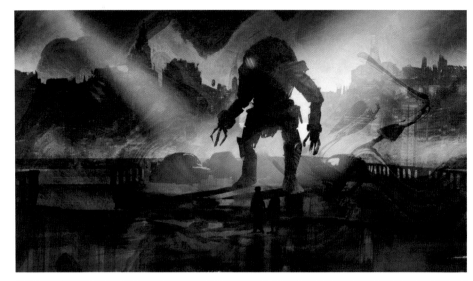

5.在整體上合成另外的肌理圖,豐富顏色資訊,增加質感。

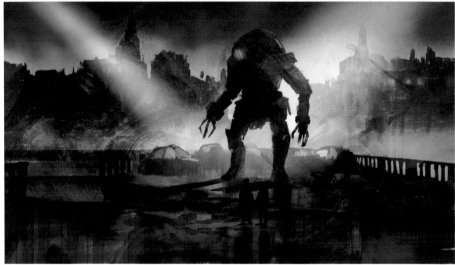

6.用吸管工具吸取變得不規則的顏色,組合成複雜的色彩。

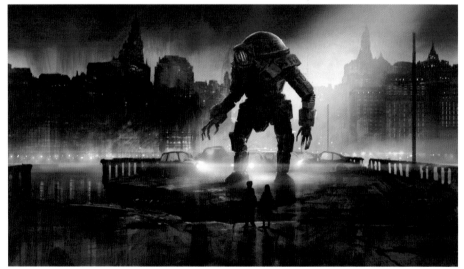

7.細化細節,整體色調組合成型。

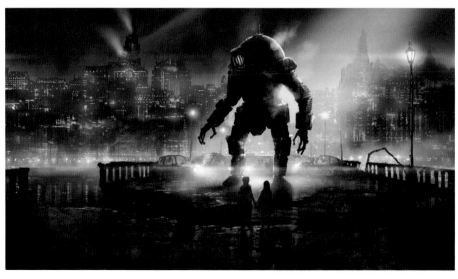

8.添加光效,完成。

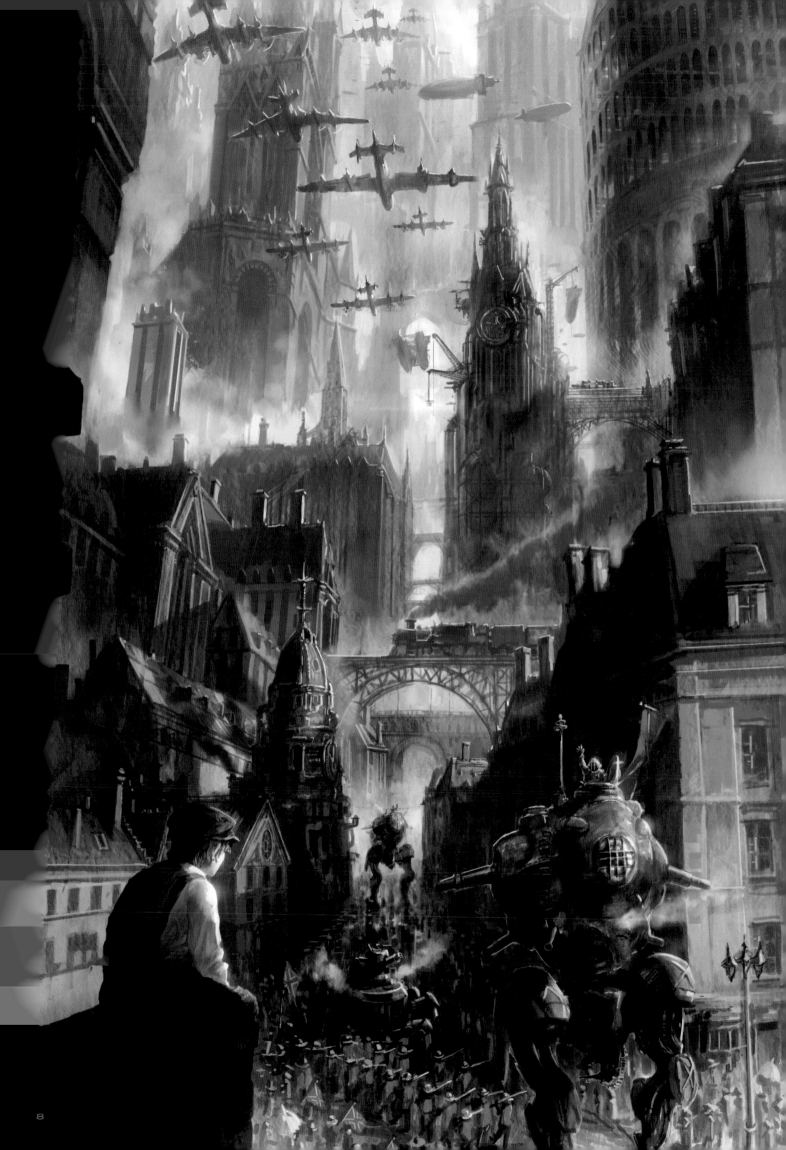

出陣式

創作者：清水洋

使用工具

Adobe Photoshop

作品簡介

作品最初刊載於 SB Creative 出版的技法書《「夢幻的背景」繪畫技巧教室》。

創作概念

朝戰爭進發的軍隊與武器，少年眺望著奔赴戰場的親人們。

創意實現

大致考慮過整體畫面的配置後，使用三點透視法制作網格，之後用套索工具將天上飛的武器等分層，覆蓋圖層著色，繼續描畫下去。

您如何理解蒸汽龐克？

充滿蒸汽、齒輪、夢想和浪漫的世界。

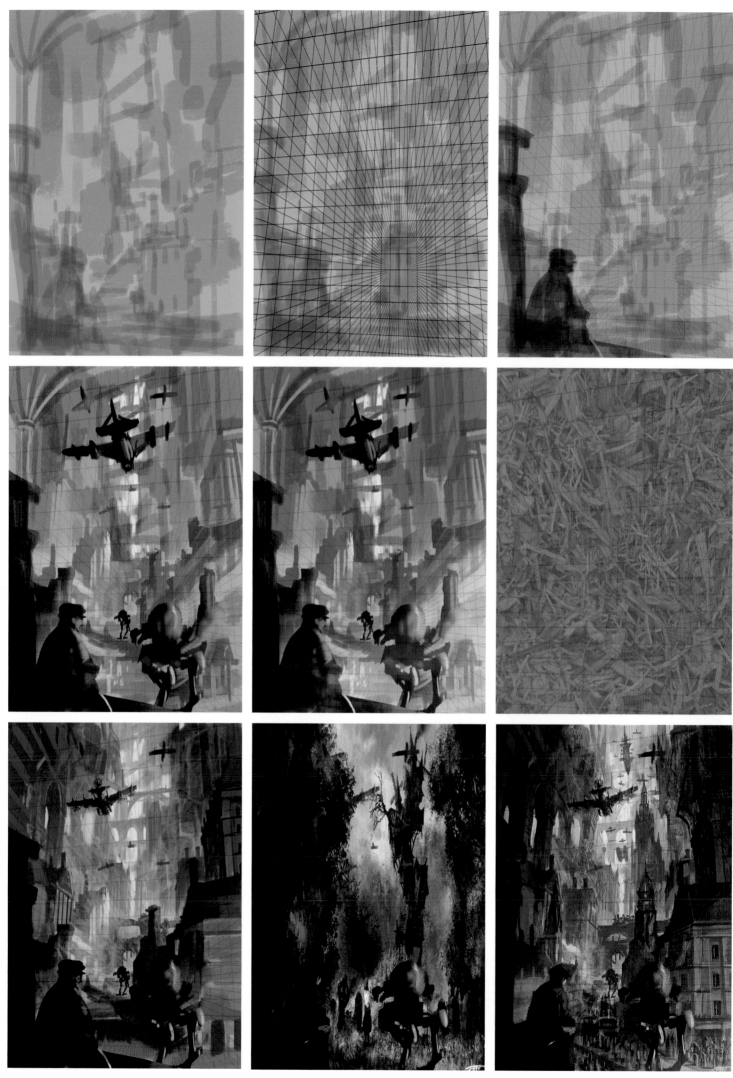

「出陣式」創作過程圖（18幅）

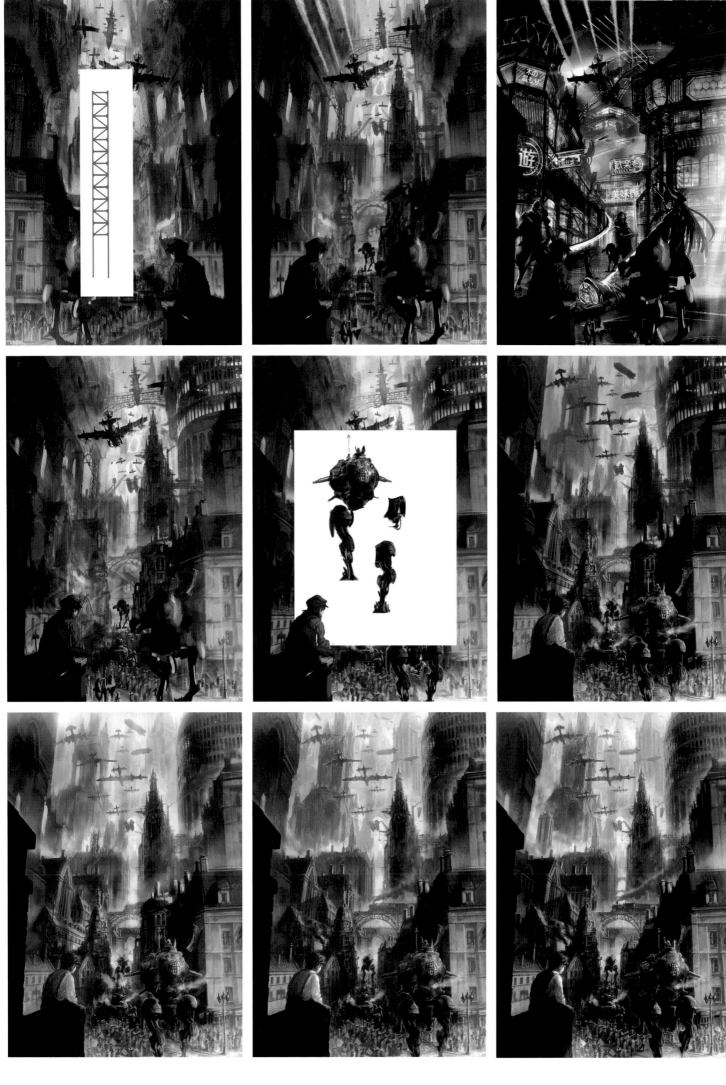

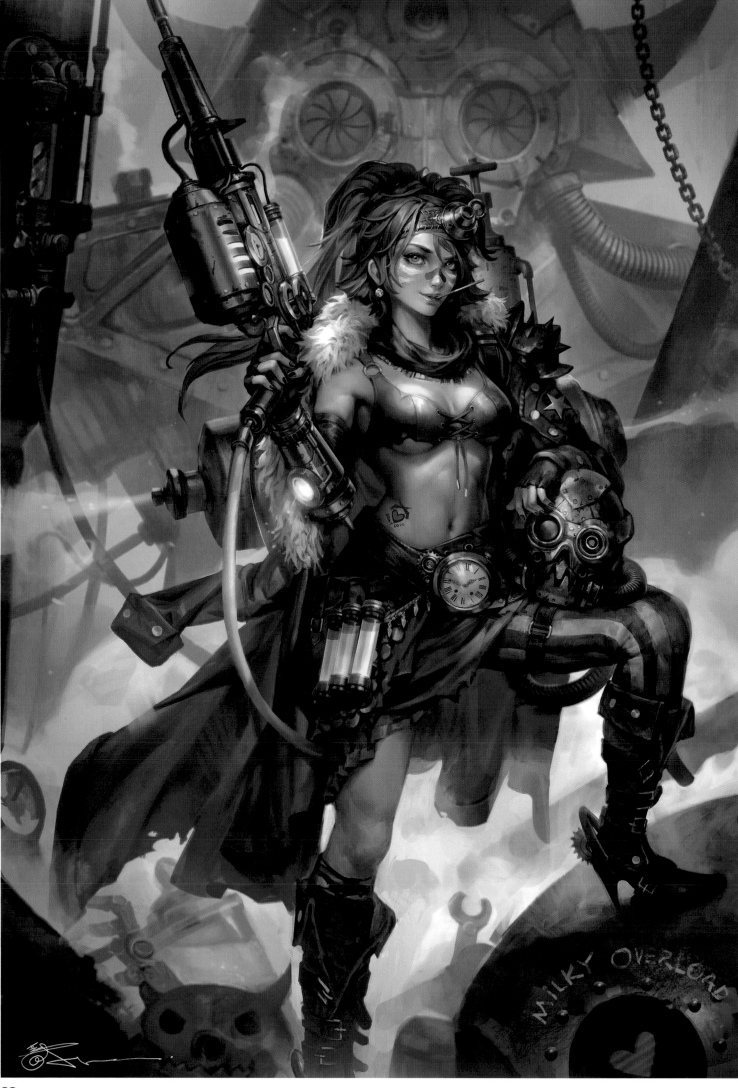

MILKY OVERLORD

牛奶獵手

創意機構：Milky Co.Ltd
創意指導：Hoi Mun
創作者：Jeremy Chong

使用工具

Adobe Photoshop

作品簡介

這是為畫集《牛奶超載》創作的角色。作者 Jeremy 和他熱愛數繪的馬來西亞朋友們合作完成了這本書。

《牛奶超載》的主題是蒸汽龐克與辣妹們。概念本身非常寬鬆，完全取決於參與者。每個人都可以畫他們想畫的，只要作品和蒸汽龐克有關。

創作概念

《牛奶獵手》是 Jeremy 為這個系列創作的第一張作品，想法直截了當：他想要這個角色看起來是個強硬的壞蛋，既性感又帥氣，時尚且配備有一個蒸汽龐克技術支援的遠端武器。她生活的世界被蒸汽龐克機器人包圍，就是長得像遊戲《尼爾：自動人形》（NieR: Automata）裡的那種機器人，而她獵殺這些機器人，不管它們有多麼巨大。由於她的性感和美麗，她的機器敵人可能還會淪陷於她，向她投降。

您如何理解蒸汽龐克？

大多數人都把蒸汽龐克看作是起源於英國維多利亞時代的風格類型，當時人們剛開始使用蒸汽作為動力來運行工廠、機器或武器。而和蒸汽技術有關的最具標誌性的事物就是 19 世紀的火車運輸。不過在《牛奶超載》中，我們傾向於以更不同的方式來看待蒸汽龐克，涉及女孩、科幻、奇幻和文化觀。

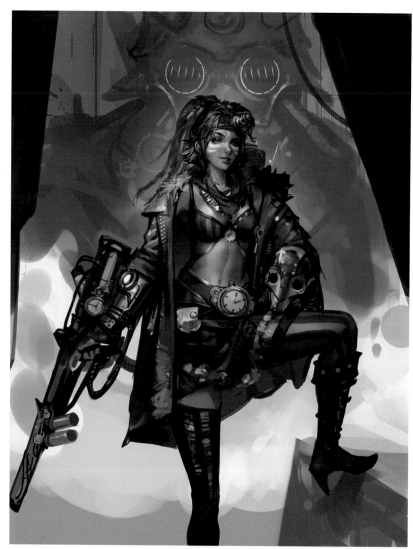

1. 形象初稿。

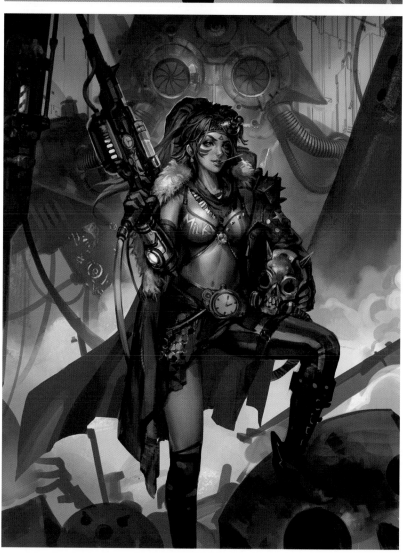

2. 修改人物面部、手勢、髮色、服裝與道具，細化背景。

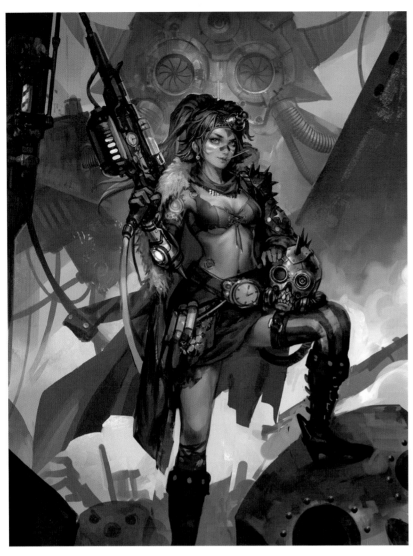

3. 修改人物面部表情,調整道具與裝飾。

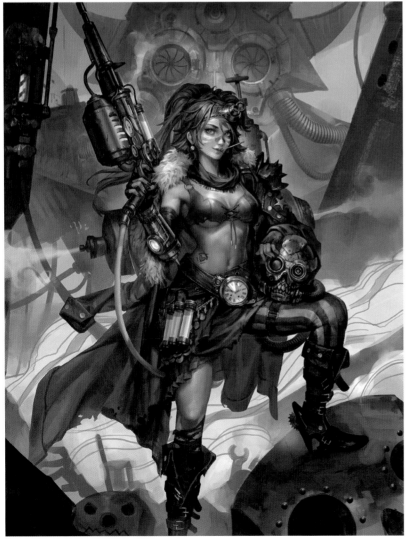

4. 添加蒸汽、光線效果,細調畫面,完稿。

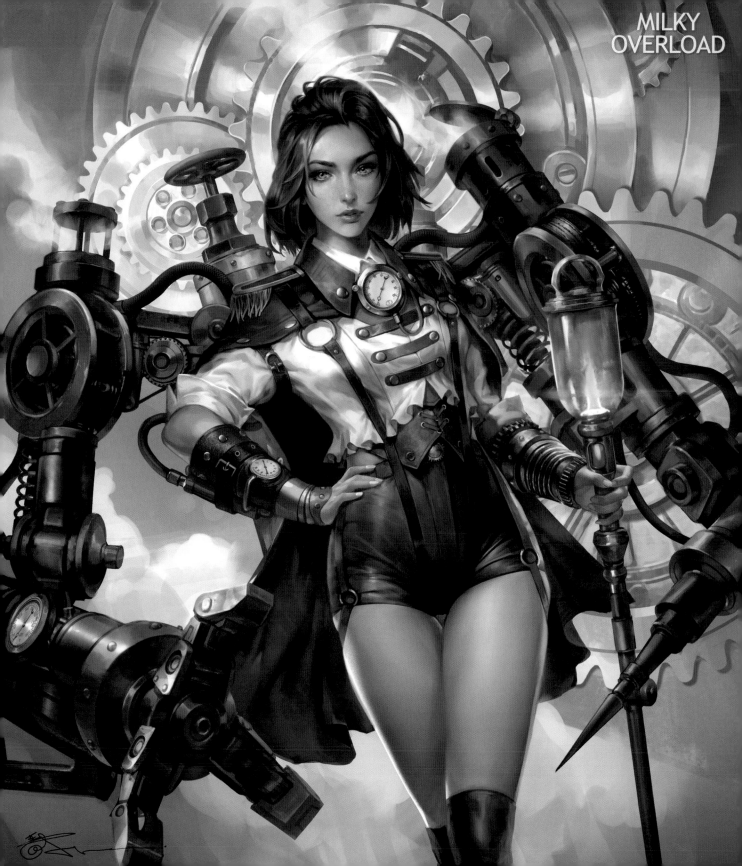

牛奶工程師

創意機構：Milky Co.Ltd

創意指導：Hoi Mun

創作者：Jeremy Chong

使用工具

Adobe Photoshop

創作概念

《牛奶工程師》是 Jeremy 為畫集創作的最後一個角色。他想讓這個女孩看起來有一點不同的氛圍，雖然他原本想的是讓她擁有一個設計更時髦的蒸汽機器，但最終還是改變了想法，把她的機械手臂設計得更老式也更經典，由瓦斯和蒸汽技術操縱，這也能讓它看起來更加蒸汽龐克。另外，這身啦啦隊隊長風格的造型是受到當今韓流音樂的啟發而來的。

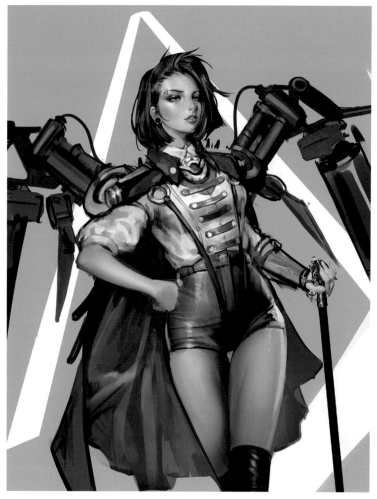

1.形象初稿。

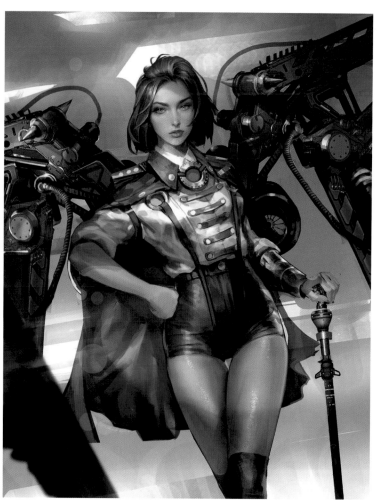

2.修改人物面部,細化服裝、道具和配件。

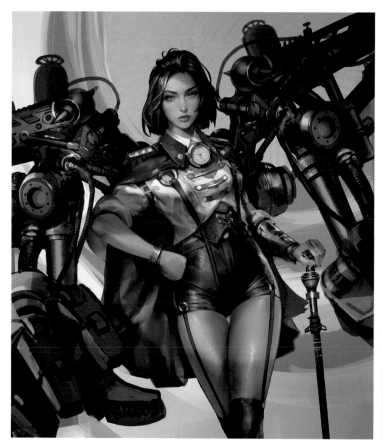

3.添加配飾,修改背景構圖,細化機械臂。

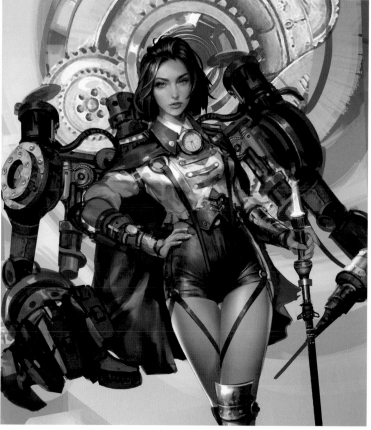

4.修改整體設計,確定背景。

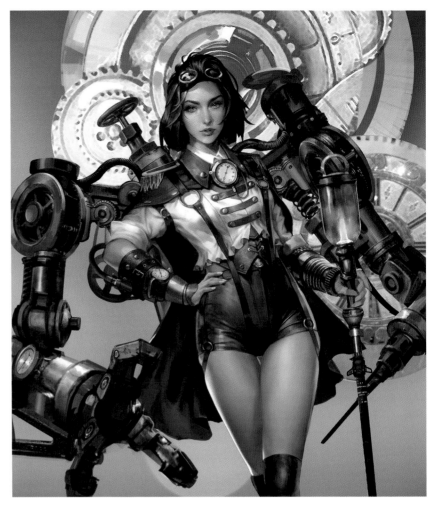

5.調整配件設計。

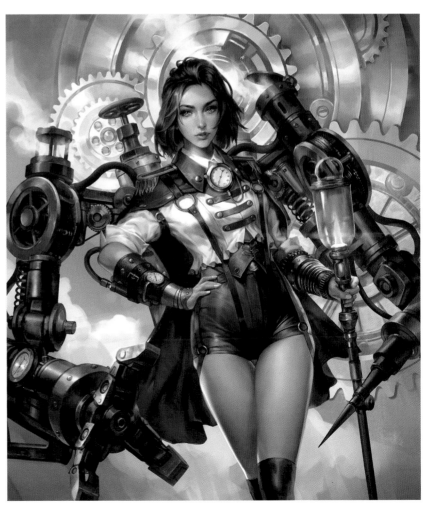

6.修改多餘配件,添加蒸汽和光效,完稿。

創作概念

作者泉樹空想象一個漫步在充滿了蒸汽與機器的國度的女孩，突然遇到一台會動的高爐朝她迫近。這是柔與剛的對比。而他的這張作品會讓他思考要如何去抓住這種對比，以及遊戲世界和舞臺透視之間的平衡。

創意實現

作者採用一種類似概念藝術的方式進行創作，而沒有畫線稿。他將作品分出明暗區域，然後一點點上色。他為一家日本遊戲公司工作，所以上色的方法也與遊戲的風格近似。

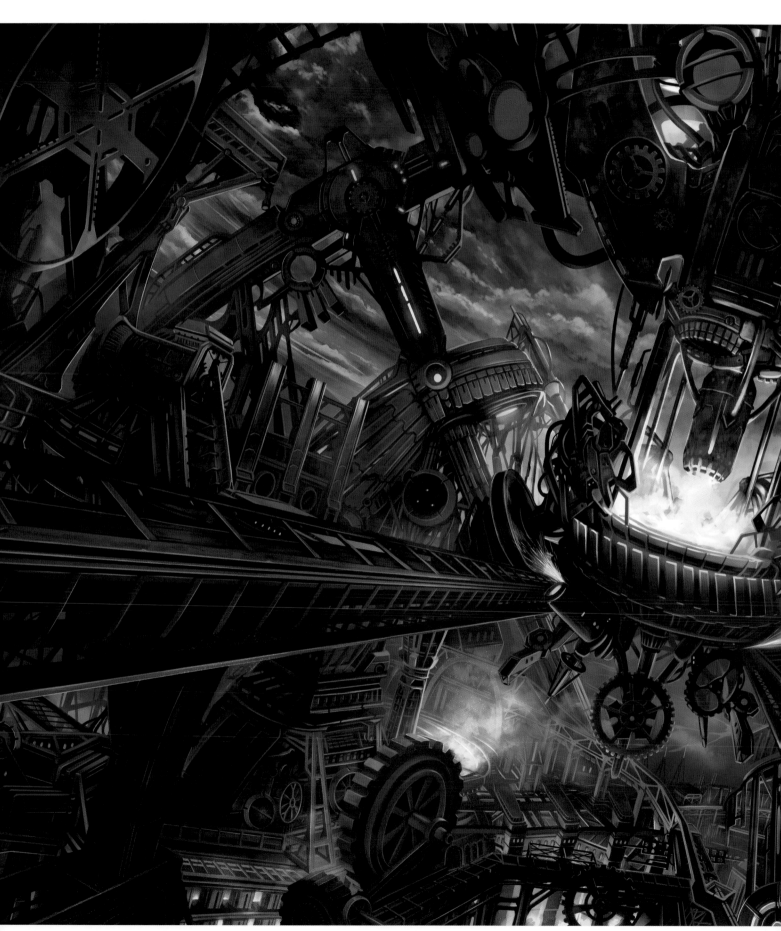

愛麗絲與攔截者

創作者：泉樹空

使用工具

Clip Studio Paint EX

作品簡介

機械之國的愛麗絲與自走式廢物回收高爐進行戰鬥。

您如何理解蒸汽龐克？

我認為這是一個會讓人想到中世紀歐洲設計的主題，但又充滿未來感，它鼓勵冒險與浪漫。

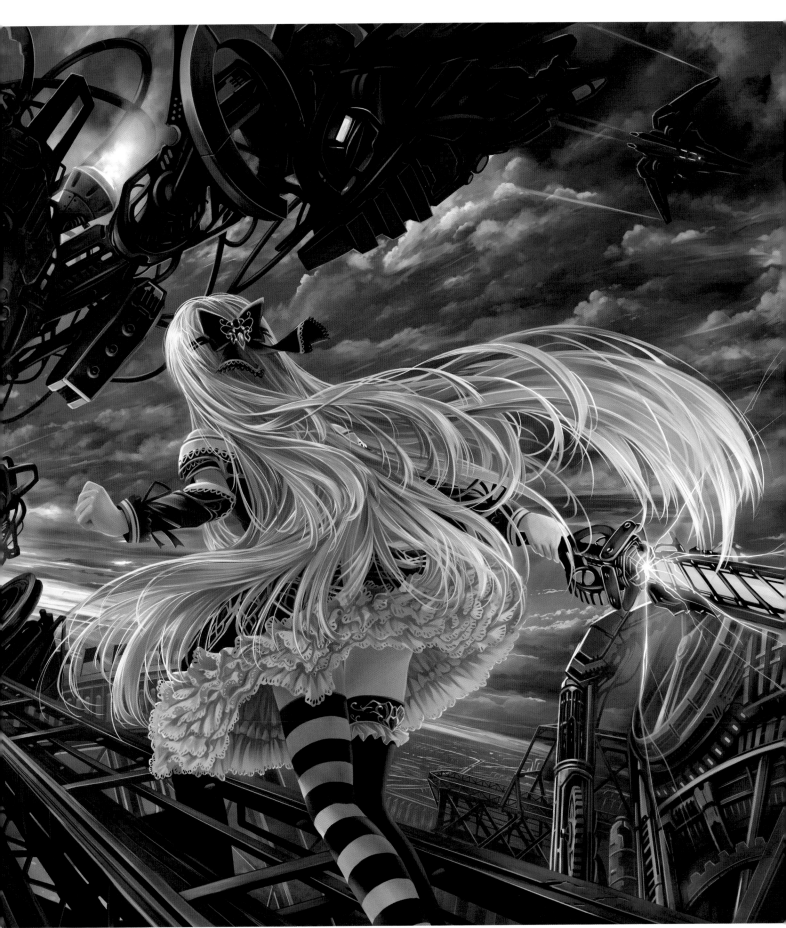

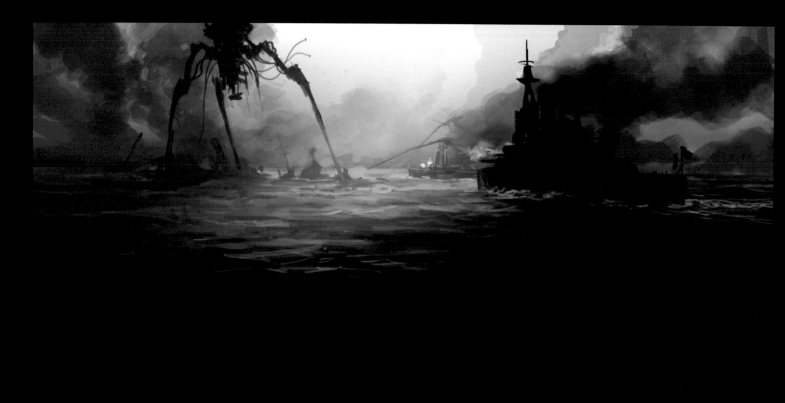

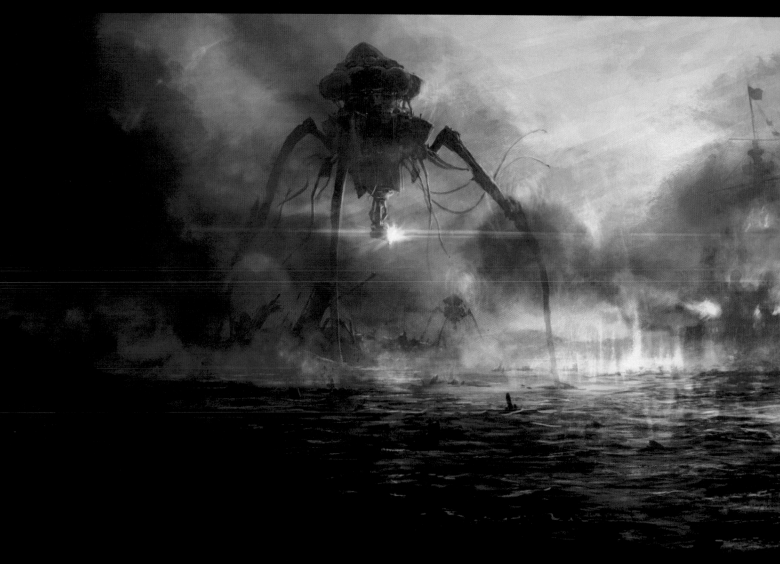

星際戰爭

創作者：Rado Javor

使用工具

Adobe Photoshop

作品簡介

這一作品的靈感來源於 H.G. 威爾斯的同名小說《世界大戰》，這是維多利亞時代最好的小說之一，也實則是第一部描寫外星人入侵題材的小說。

創作概念

作者 Rado 想要展示書中一個沒有被詳細描繪的場景。H.G. 威爾斯寫了一場非常棒的海景戲，其中一艘小型艦正在和外星機器戰鬥。Rado 的想法是展現一出包含有皇家海軍戰鬥艦的完整海戰場景，儘管這艘艦在書中也只是被簡略地提到了一點。

創意實現

經典老式的綠色調場景，與海洋相關聯，飽和度稍微降低。

您如何理解蒸汽龐克？

我認為這是一個沒有經歷兩次世界大戰的未來世界。技術以不同的方式發展，沒有革命性的發明出現，更多的是手工技能的完善。

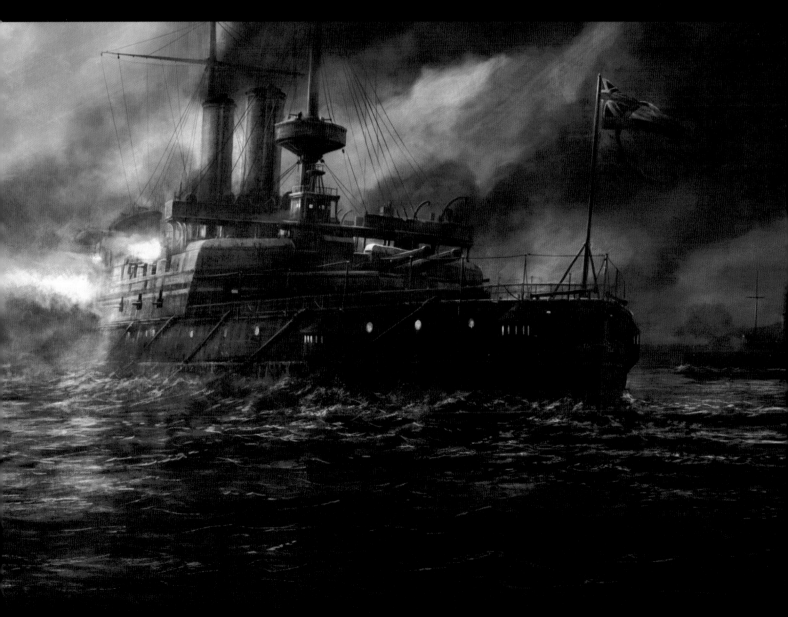

第一波

創作者：Alex Andreev

使用工具

Adobe Photoshop

作者 Alex 認為他汲取靈感的方式類似於一些超現實主義經典作品使用的方法，在他看來，對他自己創作過程最貼切的描述出自卡洛斯 · 卡斯塔尼達的《沉默的力量》一書：「⋯⋯守護神伊萊亞斯以一種野生動物覓食的方式踏上了他夢想的旅途⋯⋯造訪了，譬如說，無止境的廢棄垃圾場⋯⋯並且模仿他所看見的任何東西，但他並不知道這些東西究竟是用來做什麼的，或者它們的來源在何處。」他記錄自己的夢境，製作圖像，但並不試圖分析或總結它。通常他通過將作品展示給別人而不是自己詮釋，來真正理解其作品的內在含義。

在這幅作品中，一位維多利亞時代的貴族發現了雪地中疑似鳥類留下的巨型腳印，透露出隱約的不祥氣氛。這或許意味著他窺探到了一個人類不應知曉的秘密世界，又或許這個世界正是人類創造出來的災禍。

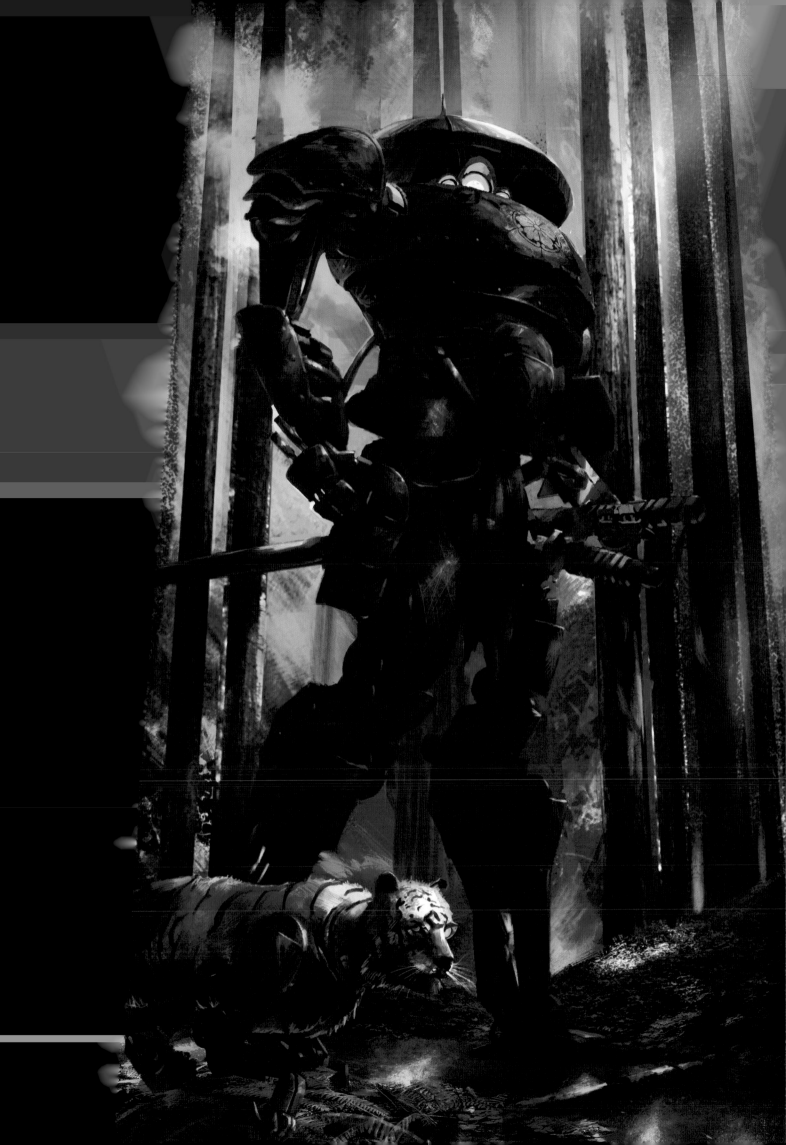

虎與武士

創作者：Jonny Mustapha

使用工具

速寫筆、Adobe Photoshop、Blender

作品簡介

這是一件個人作品，其靈感來源於武士文化和蒸汽龐克結合的想法，涉及展現一個典型日式風格的森林場景以及機械武士的護甲。

創作概念

整個概念是有關一個掌握蒸汽龐克機甲技術的封建時代的日本。這個武士是一名浪人，身穿一套臨時拼湊起來的護甲。作者 Jonny 將護甲內的角色設定為一位出色的工程師，他在森林裡偶然發現了一頭受傷的老虎，並決定給它裝上機械腿。他們將結伴旅行，在這片大陸展開冒險。

創意實現

Jonny 在進行他的插畫工作前通常有四個主要準備步驟：1、概念和視覺效果探索；2、設計與概要；3、數據整合；4、開始繪圖。

這幅作品整體都是對日本經典象徵符號的致意，比如，樹林、武士、還有老虎；而機械護甲的表現方式必須與這些符號正相反，才能體現出該作品真正的用意。作品構圖遵循簡單的桿秤方法，有一個大的主體，然後反方向上有小的形狀來保持平衡。視角設置得比較低，微微傾斜向上，讓護甲看起來有隱隱泛光的感覺。

Jonny 喜歡用一支簡單的筆和素描本開始他的探索，隨心畫些形狀、發散想法；接著他在 Photoshop 裡完成 2D 設計。機械部分在 Blender 中生成網格製作 3D，並最終再轉回 Photoshop 上色。

您如何理解蒸汽龐克？

蒸汽龐克常常被賦予一個非常具體的形象：禮帽、蒸汽機和發條裝置。然而，我認為它有潛力去涵蓋更廣泛的領域，並允許更開闊的探索。蒸汽龐克兼具實用性和重量感，這給了它一種其他科幻或西幻類型有時會缺乏的感性與包容力。

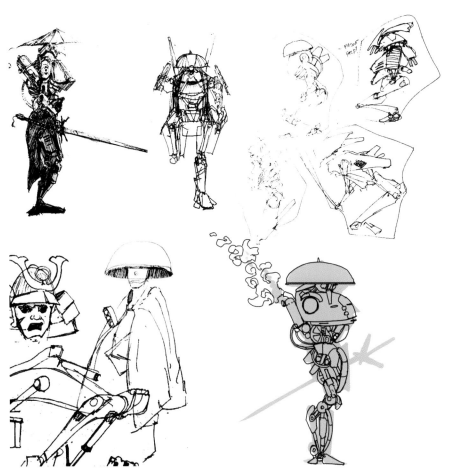

草圖

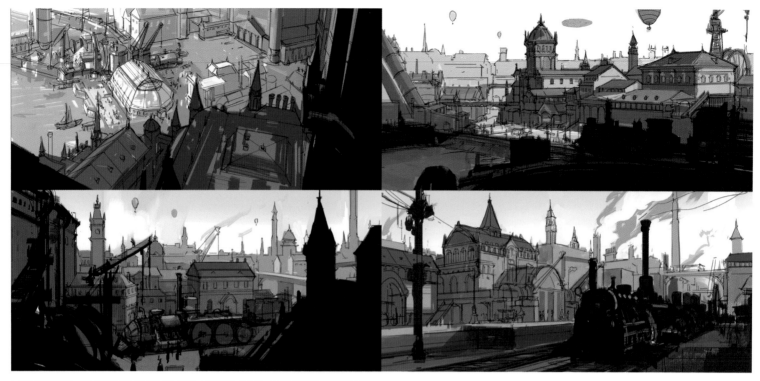

1.創作草圖階段，營造蒸汽龐克場景氛圍，設計上參考歐式建築、火車站及塔吊等工業元素。

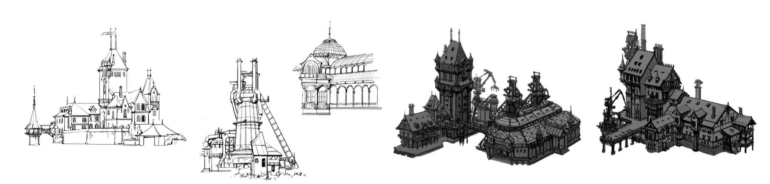

2.創造工業感與歐洲古典建築風格結合的重點建築物，加強蒸汽龐克印象；中等大小的工廠和高聳的尖塔結構形成對比，兩者之間由一座鋼架橋銜接，視覺上顯得更加緊密。

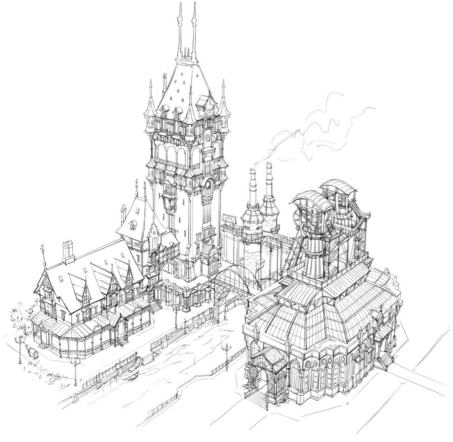

3.大造型確立後，開始細化線稿。這一步著重在中級細節，例如屋簷和牆壁的轉折、門窗的凹深等等；工廠形制參考歐式植物園與博物館，細密的玻璃屋頂也是展示蒸汽龐克的特徵之一。

頂部原設計為兩個巨型齒輪傳送帶，後改作只有一個，以集中觀看者的注意力；銜接橋之下原設想為一條火車軌道，後改為河流。

雨後

創作者：孟響

使用工具

Adobe Photoshop、PureRef、Blender

作品簡介

19 世紀末的英國，一個雨後昏暗的街頭，一座工廠內正在悄悄地進行煉金術實驗，玻璃窗上閃爍著微弱的光芒。工廠運作發出的巨大的轟鳴聲，讓人覺得這只是個普通的鋼鐵廠。但是報紙上接連刊登有人神秘失蹤的消息，似乎都和這座工廠有密切關係，這讓周圍的居民有些惶恐不安。陰霾的天氣下，整座工廠顯露出陰森詭異的氣氛。

創作概念

作者孟響喜愛歐式建築，包括哥德式、巴洛克式、拜占庭式等，它們有的華麗，有的古典樸素。這些建築符號加上工業元素，形成一種髒亂的頹廢感，這在很多影視作品中都有所體現。他非常喜歡的電影《福爾摩斯》中就展現了與之類似的倫敦環境，讓他印象深刻，遂有感而發創作了這一場景概念作品。

創意實現

首先，在建築設計上參考過很多不同的歐式建築，最後選擇了英倫風格的建築，角塔、回廊、凸出的窗戶等，都帶有更加民俗的建築味道，與皇家或教堂等比較正式的建築形式區分開。蒸汽龐克的元素則參考了 19 世紀末期的老工廠照片，巨大的齒輪和諸如傳送帶之類的器械使畫面顯得更粗獷有力；以及那個時期的路燈、報刊亭、人物著裝等，在畫場景時也有所參照和添加，這樣會有更強的代入感。

您如何理解蒸汽龐克？

蒸汽龐克算是科幻領域的一個分支，體現在它是一個對 19 世紀西方工業革命時期進行幻想的世界觀。它的構成元素有很多，個人覺得有三大方向：一是歐式建築，以倫敦為代表，高聳的尖頂塔，人字形屋頂加上木質結構，顯得自然大氣；二是機械載具，依靠那個年代的科學技術，用蒸汽機、電力作為能源，設計出各式的飛艇、蒸汽船、火車等；三是人物服飾及日用工具，燕尾服到單片眼鏡等。這些元素一出現在作品裡，就能給觀眾帶來身臨其境的感覺。

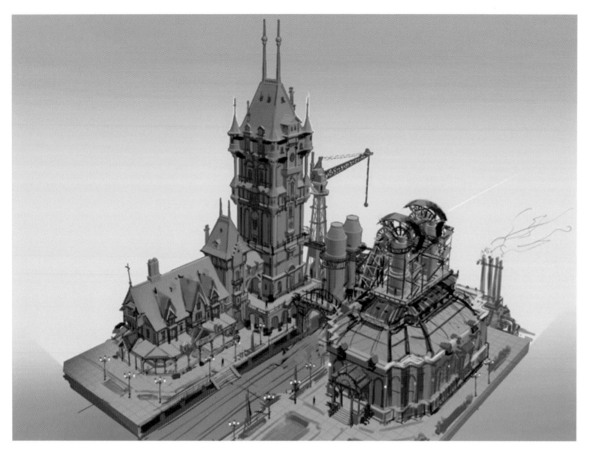

4.確定草稿後，在Blender中搭建簡單模型，確定每個物體的比例，尤其是臺階、欄杆、門窗等和人物的比例。建築整體有大、中、小的尺寸對比，形成高矮錯落的層次關係，突出主體。

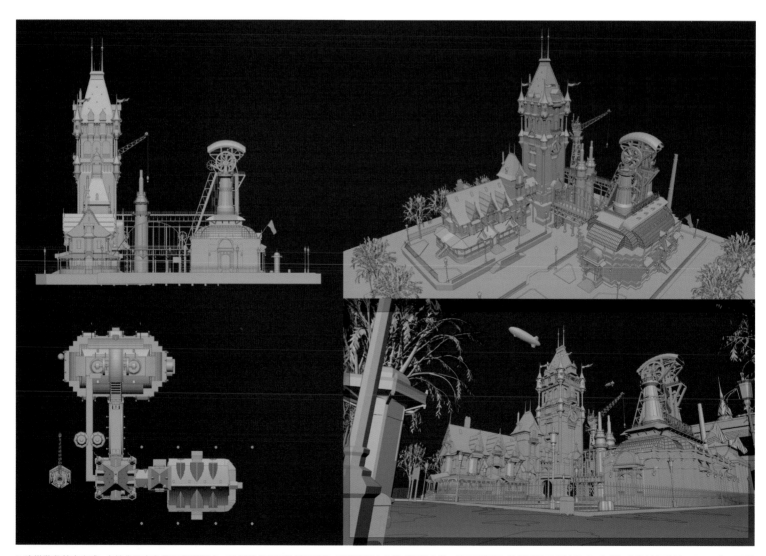

5.建模階段基本完成。由於作品本身是2D場景概念，3D部分並不用做得很細節，只需確保大的構成關係完整，留意正視圖、俯視圖是否舒適呈現，與最初的設計保持統一即可；作品最終選取偏仰視的第一人稱視角，街景距離拉近，做好為後續加入人物角色的準備，再參考老照片配上街道的報刊亭、路燈、欄杆等等。

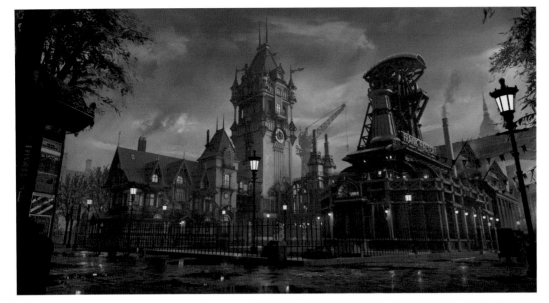

6.渲染完成後,將作品導入PS進行潤色。先用套索工具區分前後層次,遠處物體降低對比度,與前景之間打上一層淡淡的霧氣,讓層次關係更明顯;天空的雲層使用素材,又用噴槍筆刷在雲的縫隙處打出了微弱的光線;添加煙囪噴出的煙霧,表現工業給環境帶來的惡化;地面處理上則強化了破損石板路的質感,以及下過大雨後積水窪的反光。

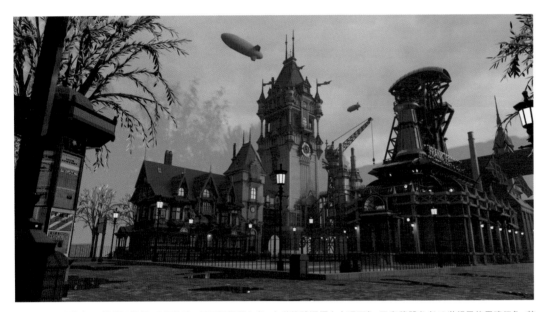

7.配色階段直接在3D軟體裡進行,方便修改。屋頂選擇藍灰色,主塔牆體選擇白大理石色,工廠牆體參考19世紀風格用暗紅色,其他所有材質顏色都以這三種顏色為參考,進行調整;天空環境上選擇了陰雨天氣,時間是傍晚時分,陽光漸漸消失,路燈亮起,此時的色調與氛圍比較符合創作的初衷。

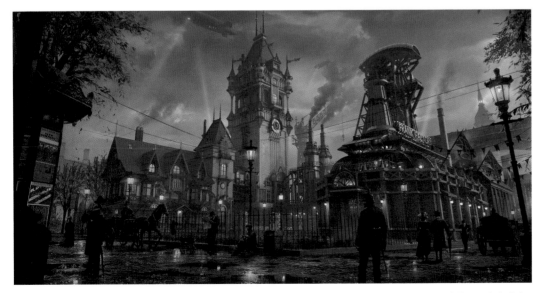

8.最後的修飾階段,添加人物與光效。人物令場景更生動,如低頭看報的工人與身穿正裝散步的貴族,二者形成階級差別;細節上,路面添加了被雨打落的樹葉,遠處尖塔後方添加了探照燈和飛艇,既體現了工業時代的背景,又讓視覺中心工廠更加突出;整體色調控制在冷色範圍內,少量的暖色占比使畫面的對比更強烈。創作時在PS中用高斯模糊模擬鏡頭虛焦的效果,加強景深,讓畫面更有電影的感覺。

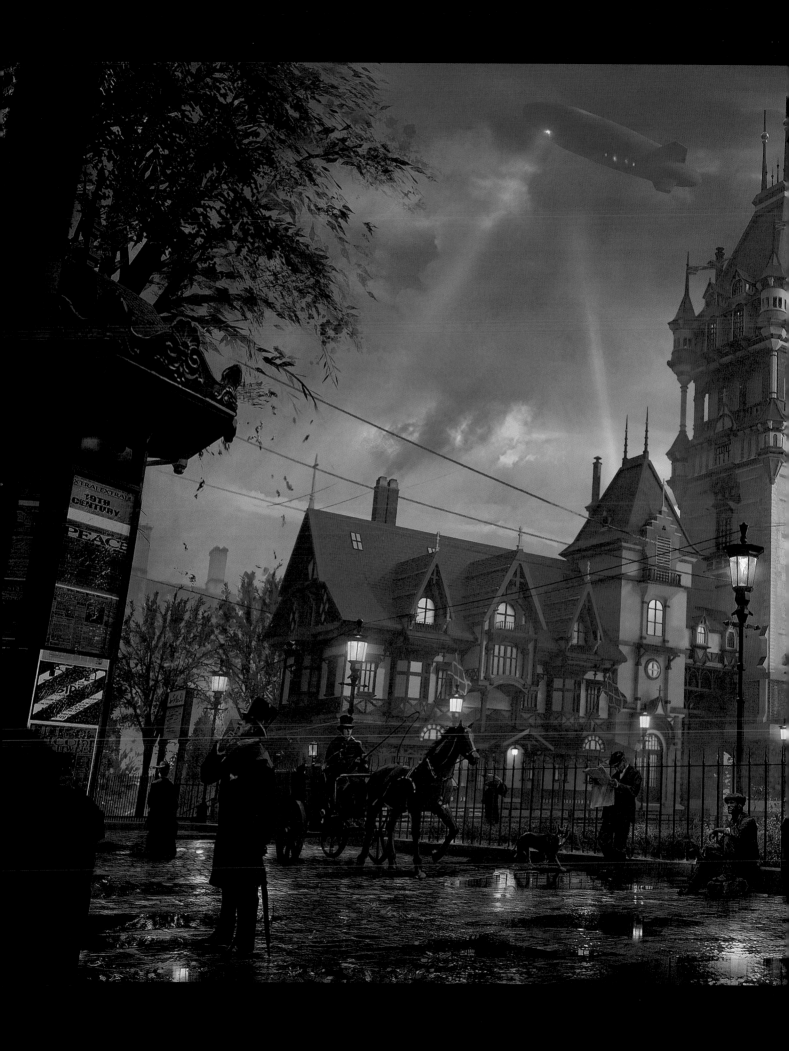

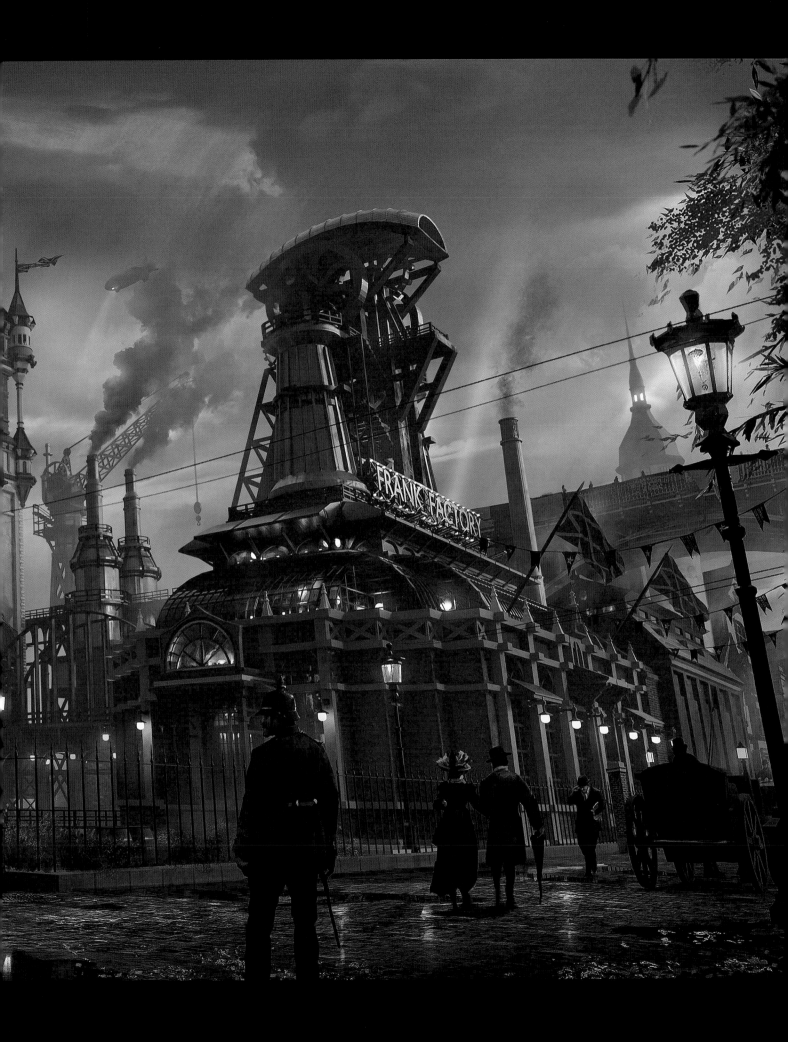

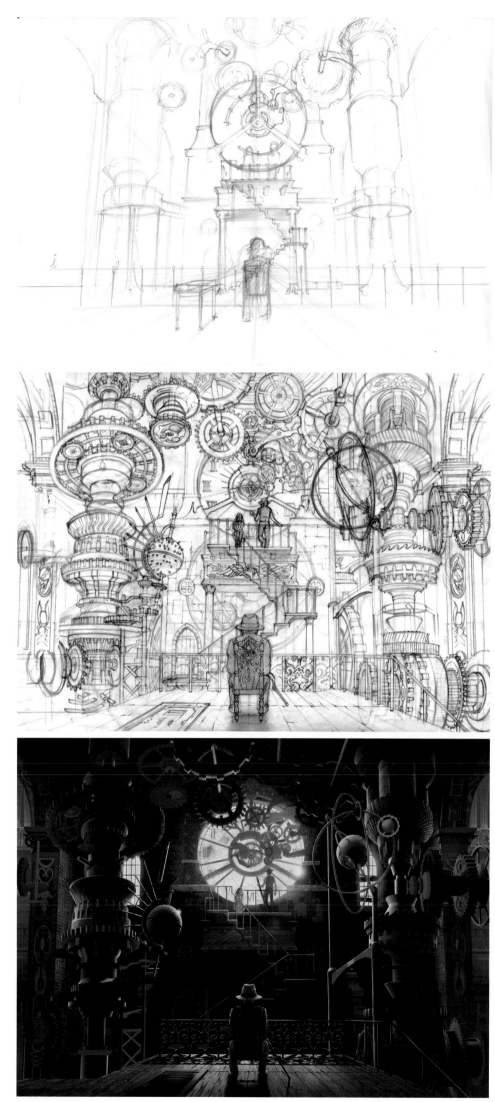

記憶的彼方

創作者：Kaitan

使用工具

鉛筆、Adobe Photoshop

作品簡介

作者 Kaitan 想要在他的畫作中建立一種敘事，引發觀眾深入思考。

創作概念

作品以時間的流逝為主題，將鐘錶與齒輪等圖形符號整合成一個巨大的裝置，以此表達「時間」。

您如何理解蒸汽龐克？

於我而言蒸汽龐克是一個懷舊的主題，同時它也是一個非常有潛力的主題。通過結合來自各類體裁的元素，加入新的解讀，一個新的世界觀正在形成。

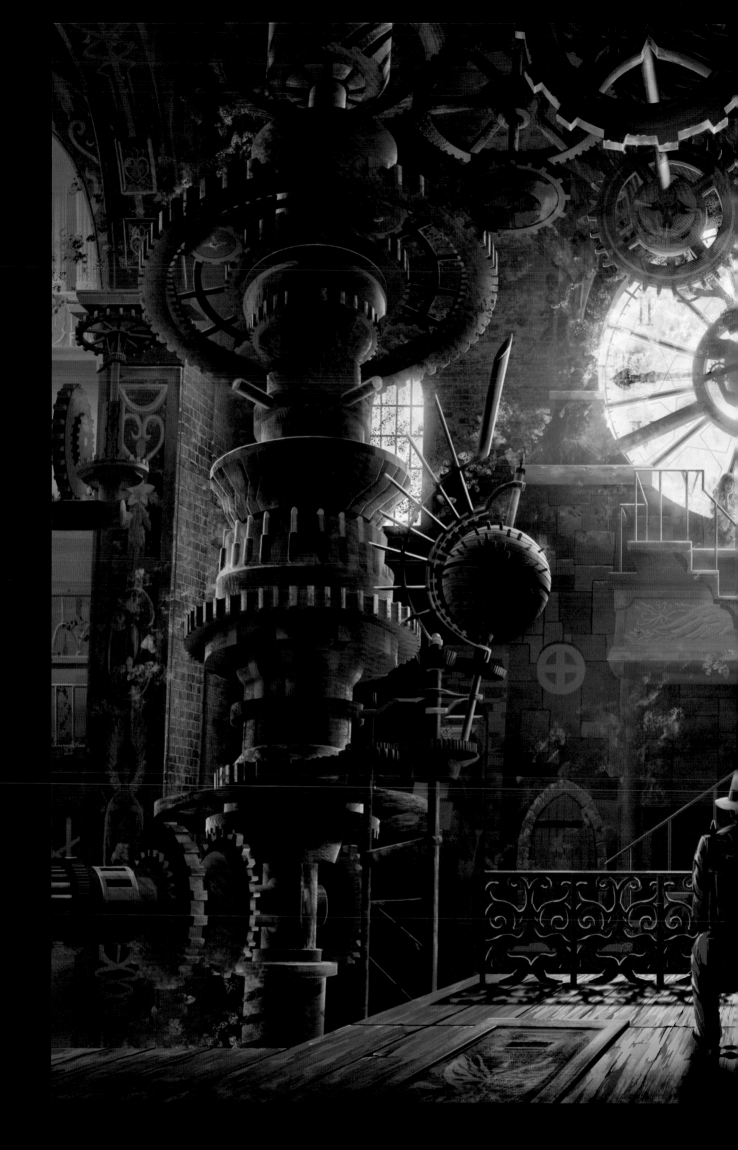

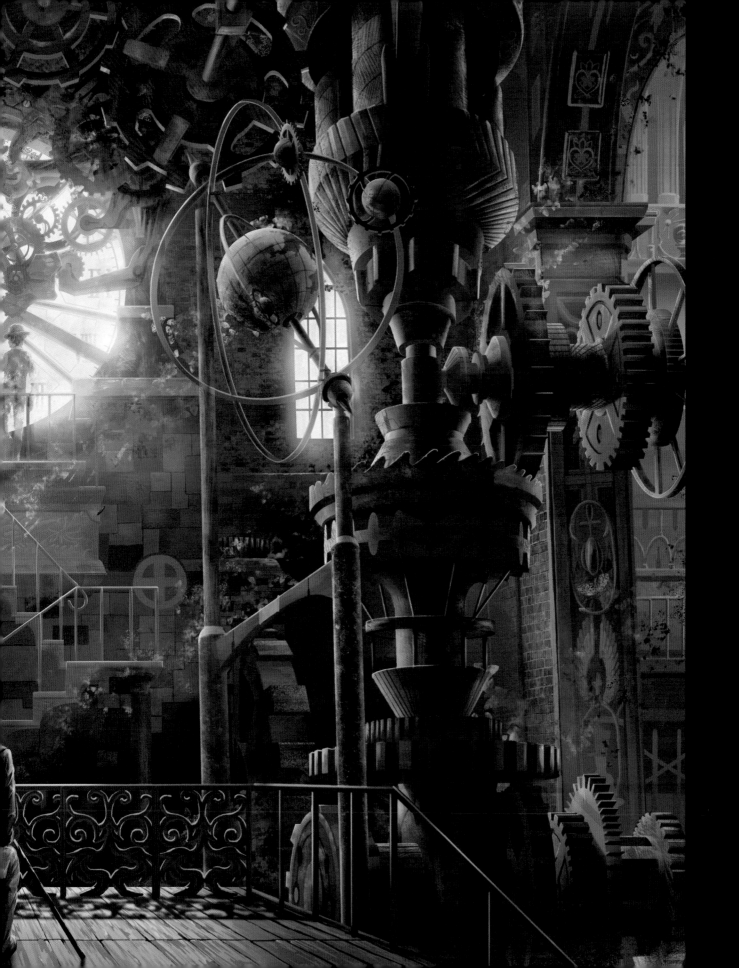

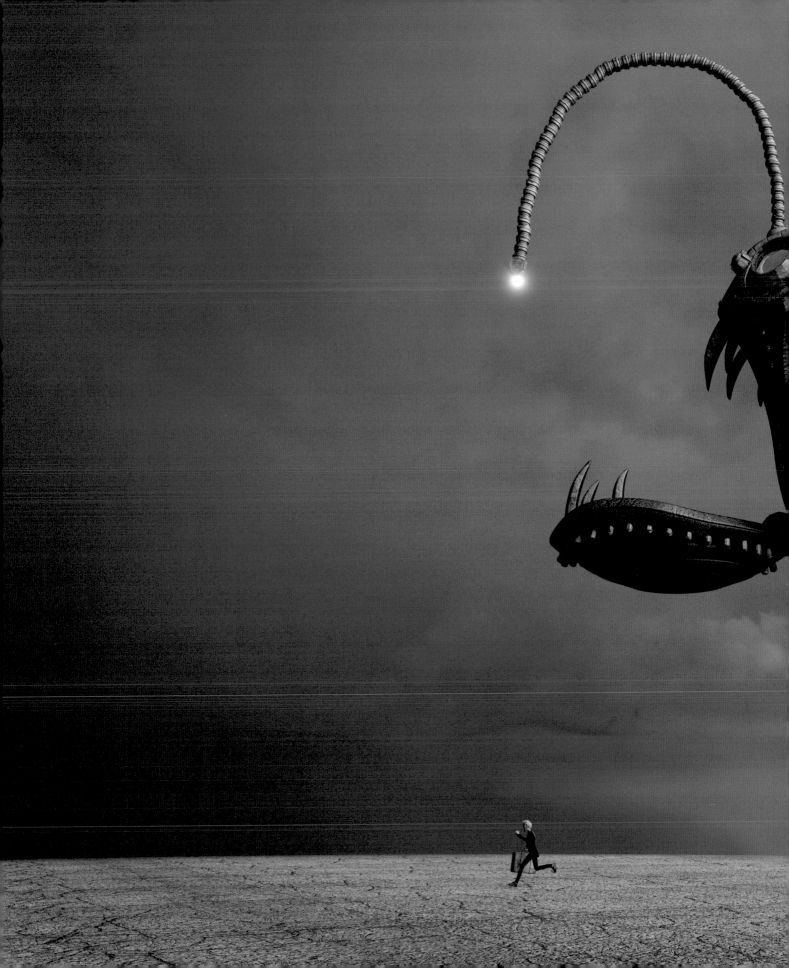

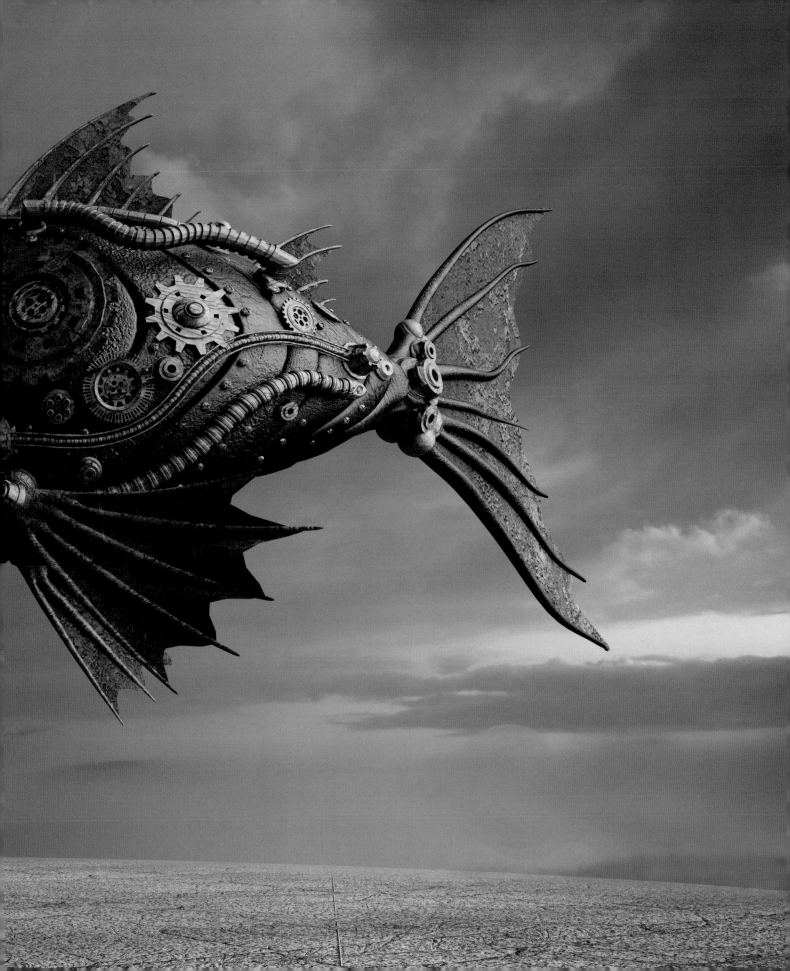

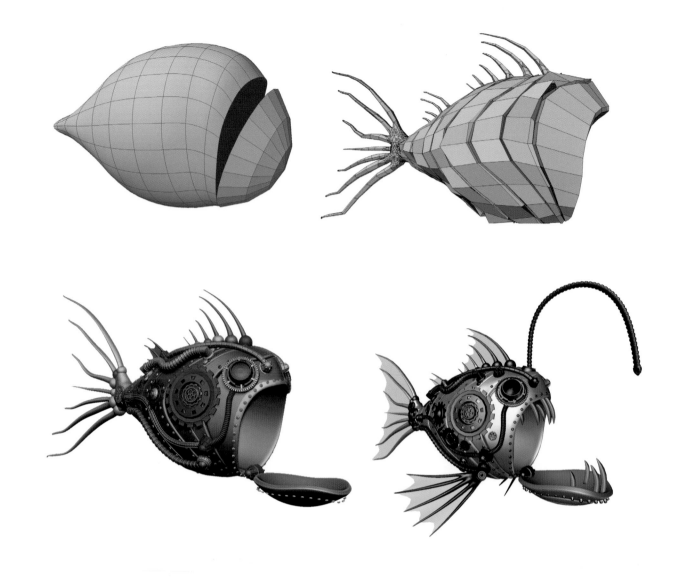

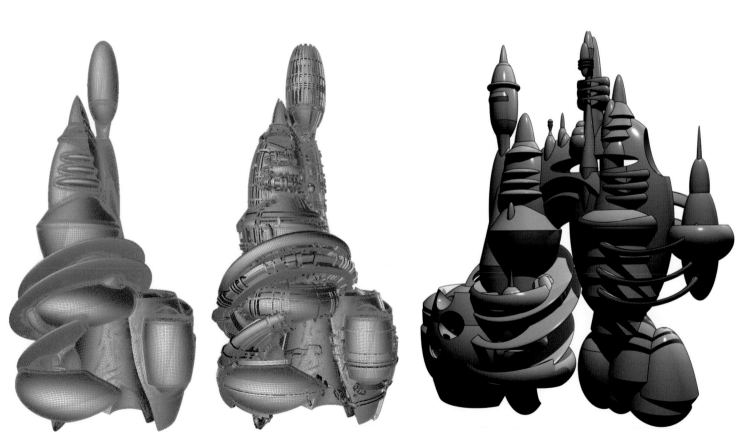

以基礎幾何形狀組成的建築模型

窗

創作者：Rob Szczerba

使用工具

Zbrush、LightWave 3D

關於作者

Rob 住在英國的謝菲爾德，享受著從這個工業化城市的城郊往北部峰區寂寥優美的鄉村之間來回走動的感覺。長時間的散步有時會讓他恍惚沉浸於風景當中。

在進行本項目期間，他一有機會就這樣冥想散步，搜集想法。漸漸地，混合著從經驗、記憶碎片、夢境與內在的抽象理念中得到的觀察結果，敘事的線索開始浮現。當他工作時，這些「冥想」筆記啟發下構築出來的場景常常蘊藏著更多可能性。專案作品多數是由 3D 製作而成的，包括起草和建模都不受故事板的束縛。

作品簡介

《窗》最初是英國諾丁漢特倫特大學的 3D 動畫大師影片項目。Rob 對「夢的邏輯」很感興趣，並拒絕常見的那種使用結構緊湊的故事板的商業式創作方法，想要探索是否可以直觀地去即興製作一個超現實的 3D 動畫。沃納・赫爾佐格堅稱：「故事板是為懦夫準備的。」或許同樣的原理可以應用到動畫中嗎？

收錄作品之一《窗》來自該專案的一個場景棄稿，Rob 最終決定將它拿出來單獨完成。

創作概念

主題性上，Rob 著迷於將二元對立的元素結合在一起，如夢與現實、神與凡人、永恆與時間。蒸汽龐克美學對他的影響來得非常自然，鑒於他一向會被奇怪的悖論和另類的世界所吸引。它通過幽默和對荒謬的戲謔感來中和他作品陰暗主題的「嚴肅」，以一種詼諧而迷人的方式綜合了過去與未來，傳達向未知世界冒險之感。

他想要創建一個自然的 3D 動畫本身就是一種矛盾，也很有風險，因為塑造 3D 角色和環境極其消耗時間。Rob 大膽地探索了斯坦利・庫布里克（《閃靈》導演）的敘事理論，即感染力強烈的故事可以通過陳置看似無關的有趣視覺場景來構建，就像創作蒙太奇一樣。比起設計一個清楚具備可解讀意義的傳統線性故事，這種更直觀的庫布裡克式敘述手法可能會創造出一種出乎意料的感覺，模擬夢境那樣的愉悅、衝擊和驚喜，呼籲觀看者的主觀解讀。正如作品被其深信的夢境邏輯所定義的導演大衛・林奇所言：「我喜歡看到由觀眾擺在檯面上的事物。」

創意實現

這幅作品的部分靈感源於 Rob 對於工廠的迷戀。他的父親曾在一家約小型城鎮那麼大的化工廠工作，在 Rob 還是個孩子的時候，他就沉迷於從遠處望著那座工廠。它奇怪的金屬抽象形狀是那麼不祥而黑暗，同時又引人入勝。他並不知道那裡面在生產什麼，但那種神秘感至今依然吸引著他。

作品的架空設定受到漫畫家尚・吉羅（Jean Giraud Moebius）的影響很深，他是建構世界的天才。城市整體是以精簡優雅的筆觸構成的，流露出自發的驚喜。因此雖然作品中的建築看起來很複雜，但它們都具有一定的節奏規律，是由基本的原始形狀有機組合而來的。

該作品原先是使用一個叫「Groboto」的小程式創建的，在其中可以進行無損 3D 布林建模。不幸的是這個程式現在已經不可用了，但合併原始圖形創建一個整潔的 3D 網格的技術能夠在 Zbrush 裡實現複刻；Rob 用它來塑造鏽跡並做法線貼圖，而空間模擬（virtual staging）和渲染都是在 LightWave 3D 中進行的。通過選擇四邊形條帶並扭曲它們，他在模型表面逐步添加上更多複雜的細節。

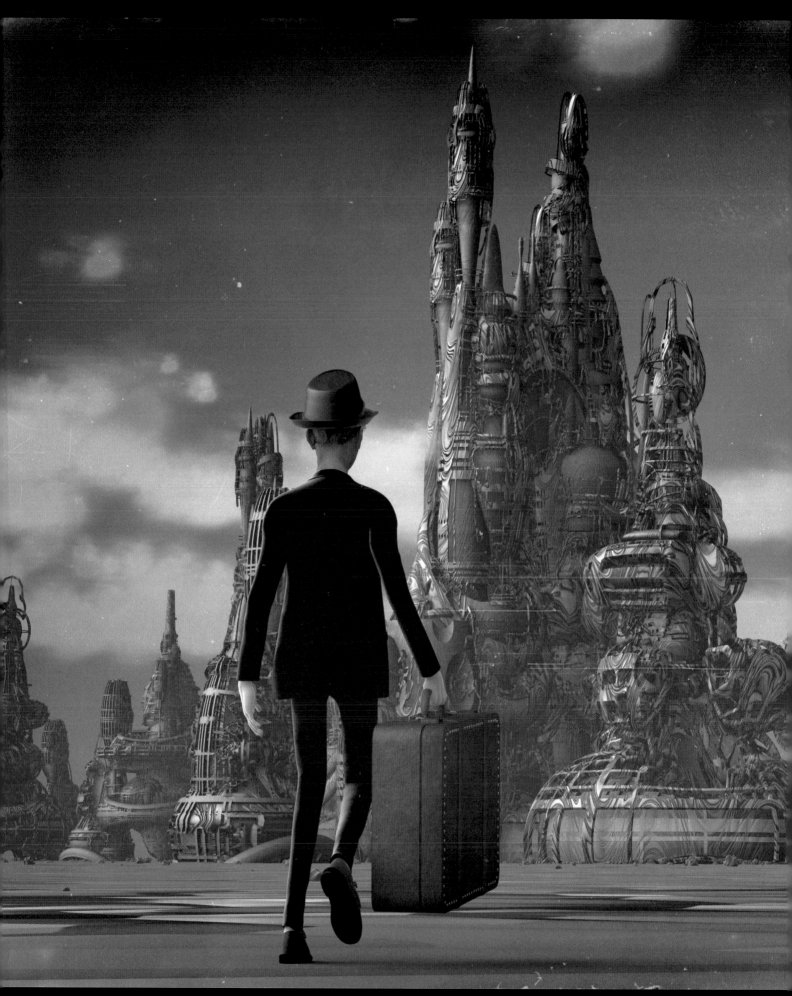

《窗》

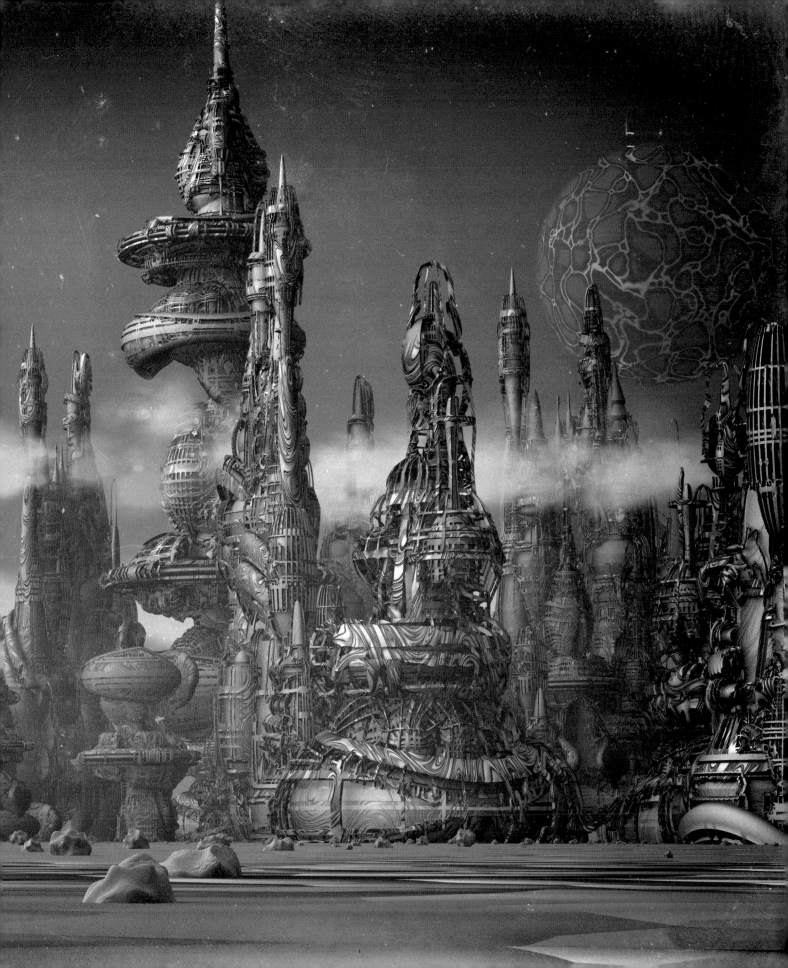

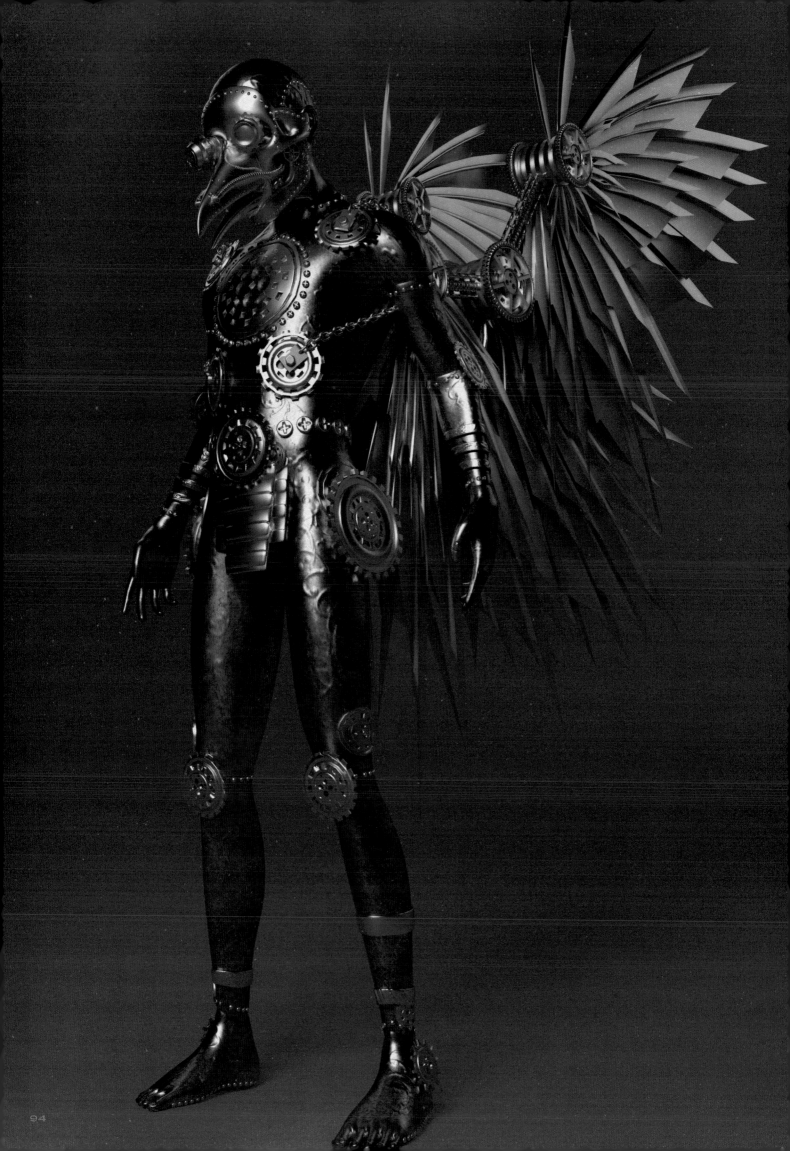

克羅人

創作者：Rob Szczerba

使用工具

Zbrush、LightWave 3D

創作概念

《克羅人》是上述短片項目《窗》中的早期作品。它一定程度上受到了提姆·波頓執導的電影《剪刀手愛德華》中那個非凡神秘的超現實主人公的影響，不過 Rob 的目標是基於流行文化中的瘟疫醫生形象，創作一個更黑暗的東西。

他研究了許多不同文化中的盔甲裝束與蒸汽龐克風格的翅膀造型，並且在設計中融入了一點希臘神話中伊卡洛斯的故事。然而這個角色看起來不夠符合故事線，所以最終被棄用了。儘管得到了很多好評，他仍然對它不夠滿意，覺得還需要做點修補。

創意實現

這個角色花了幾天時間在 ZBrush 裡製作出來，以一個基礎的人形為始，使用程式自帶的蒸汽齒輪（Steam Gears）筆刷完成。它在 Light Wave 3D 中進行貼材質和骨架變形，以實現動畫形態。Rob 在考慮將這個角色做成一部 3D 動畫影片，這些靜止的圖像屆時將被更富技巧性地調亮，用陰影包裹。他還想再為角色增添一點神秘感，類似於雷利·史考特的電影《異形》（1979）中那種離奇的氛圍。

您如何理解蒸汽龐克？

蒸汽龐克是過去與未來的迷人結合，蘊含著許多引人入勝的可能性。它是一個幽默而諷刺的類型，某種程度上是對英國 19 世紀保守現實主義的嘲弄，但其中逃避現實的幻想元素卻傳達出一種自由之感。這裡隱藏著新興科技不可思議的潛能、發明帶來的興奮，意味著可能被打開的新世界的大門。蒸汽龐克的核心與慣有風格都是一目了然的，而「復古未來主義」的悖論和脆弱質感則讓它更具魅力。它可能指向冒險，但它實則是走在一條通往未知的鋼索上：這些原始的科學技術擁有自身的局限，隨時會失靈或被證明無效，是一種風險。

H.G. 威爾斯的經典科幻小說融合了維多利亞時代晚期的文化語境和令人不安的未來願景，在蒸汽龐克領域的影響巨大；其中《時光機器》由喬治·帕爾於 1960 年拍成電影，其華麗的美學和冒險精神意義深刻。這具機器本身就是蒸汽龐克的象徵，美麗但易碎。

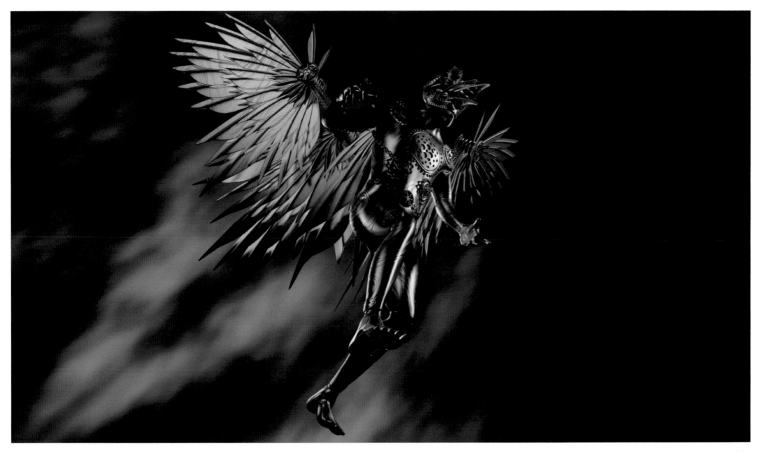

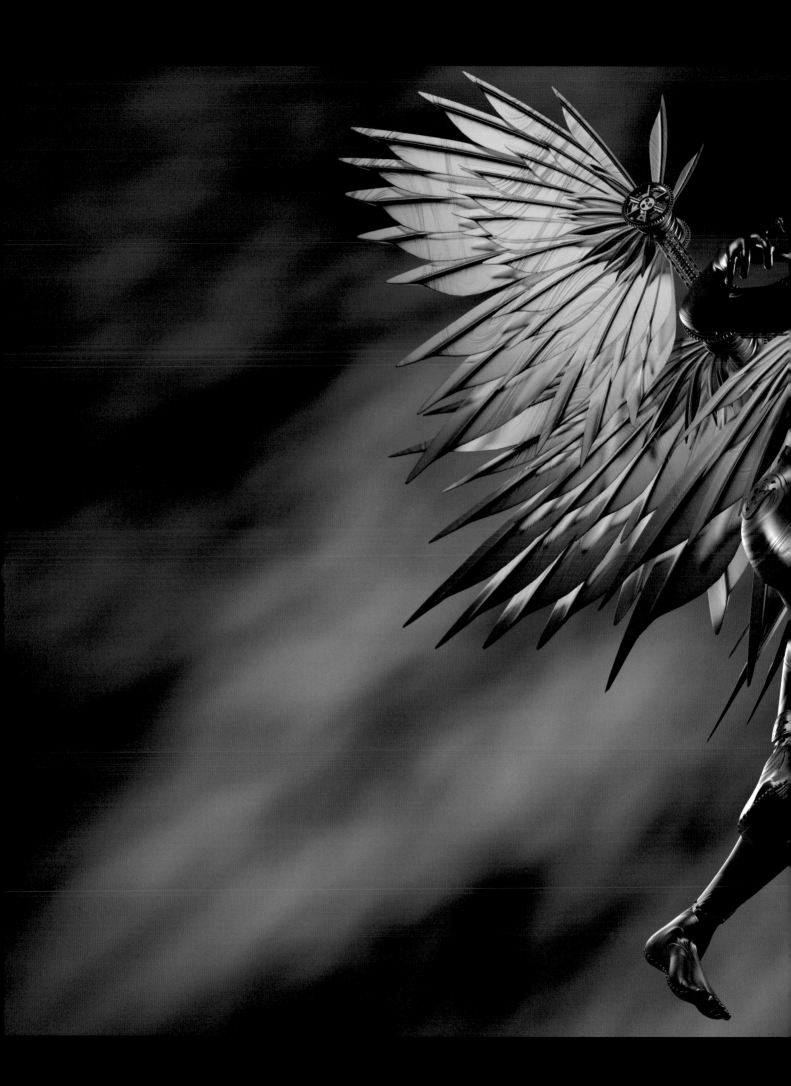

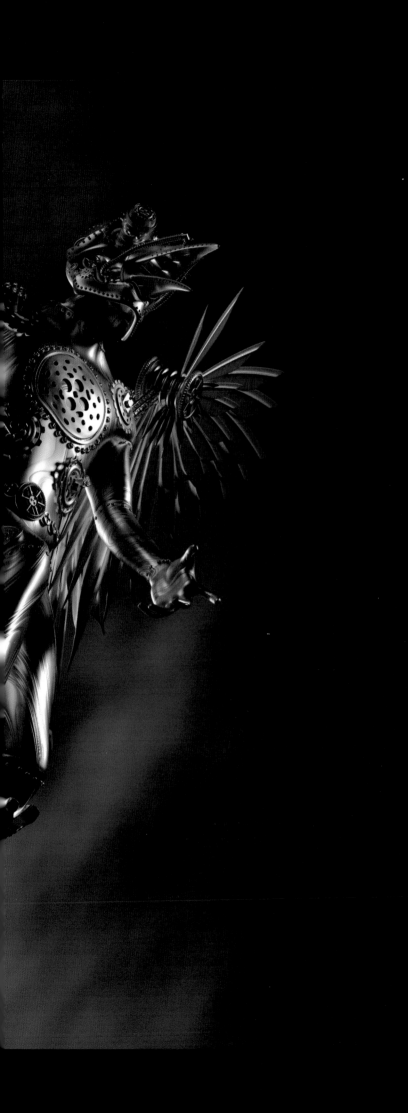

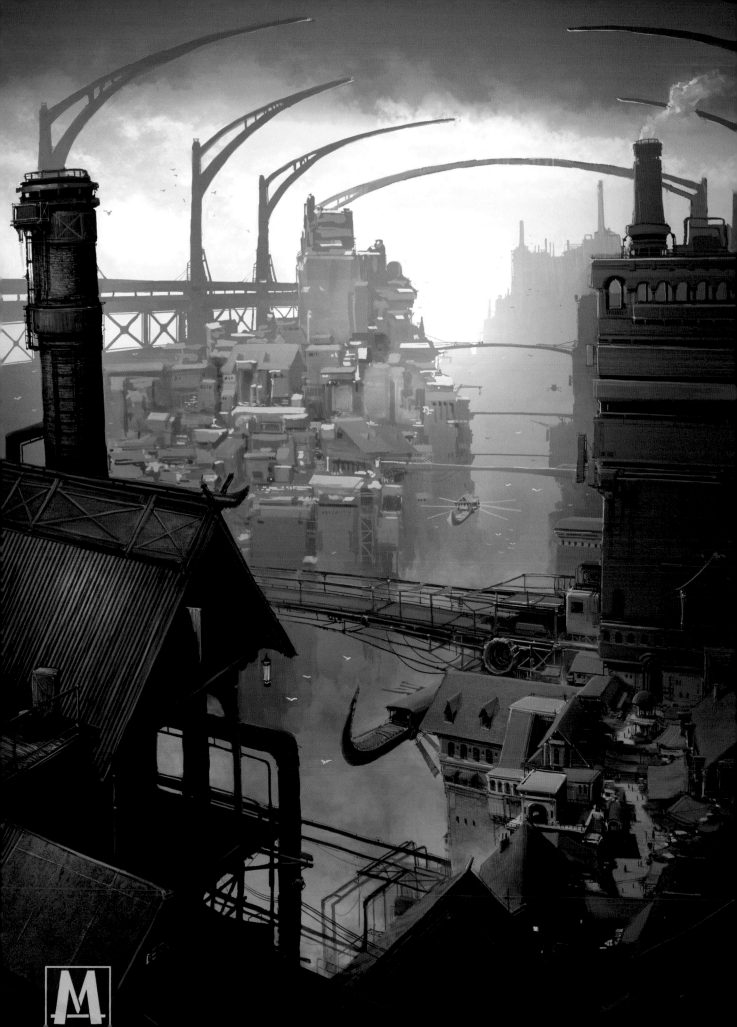

君王港

創作者：M-JY

使用工具

Adobe Photoshop

創作概念

以水城威尼斯為底層背景，加入了蒸汽龐克的元素，設計出一個空中城市港口一角的景色。

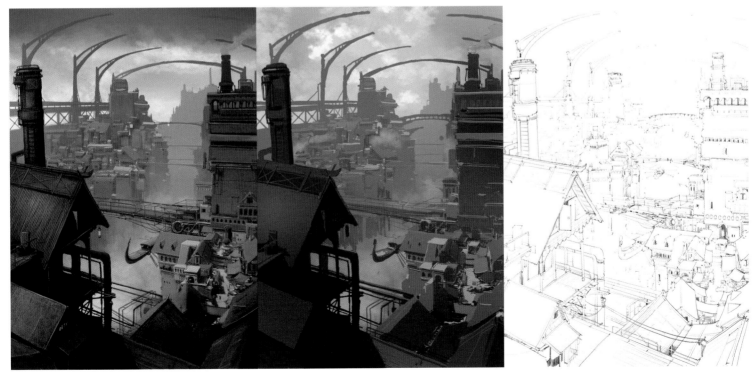

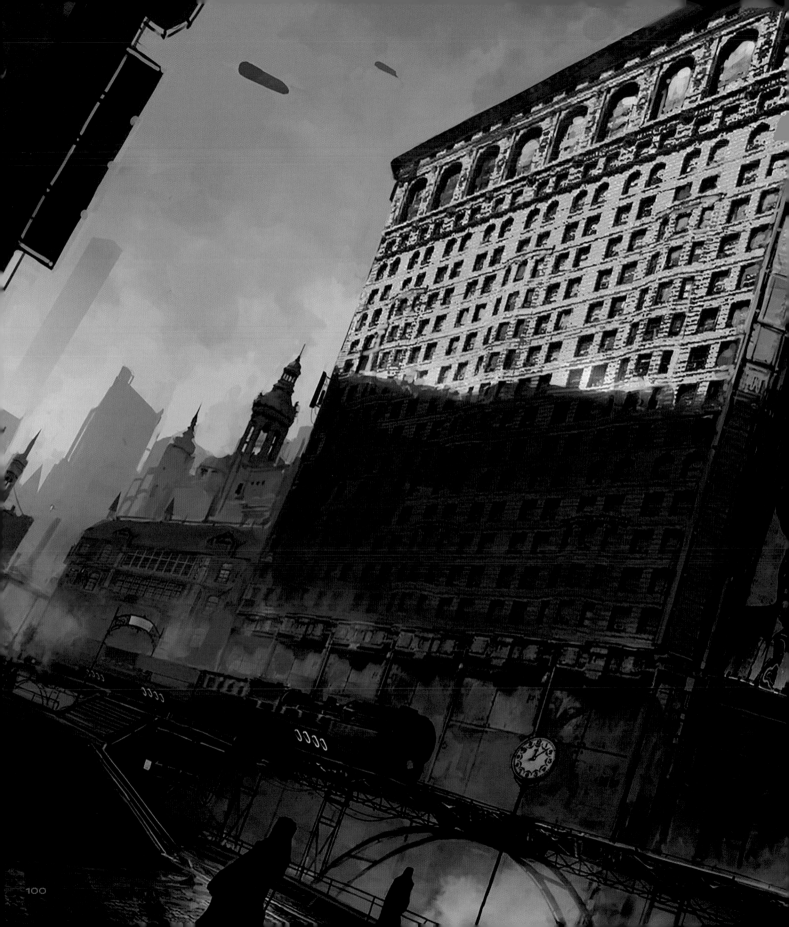

黎明

創作者：M-JY

使用工具

Adobe Photoshop

創作概念

這幅作品的靈感來源於作者 M-JY 尋找參考圖過程中看見的現實當中的紐約熨斗大廈，創作上使用了接景的技法，同時結合了一些紐約時代廣場的視覺特徵，呈現出一幅蒸汽龐克風格的場景概念圖。

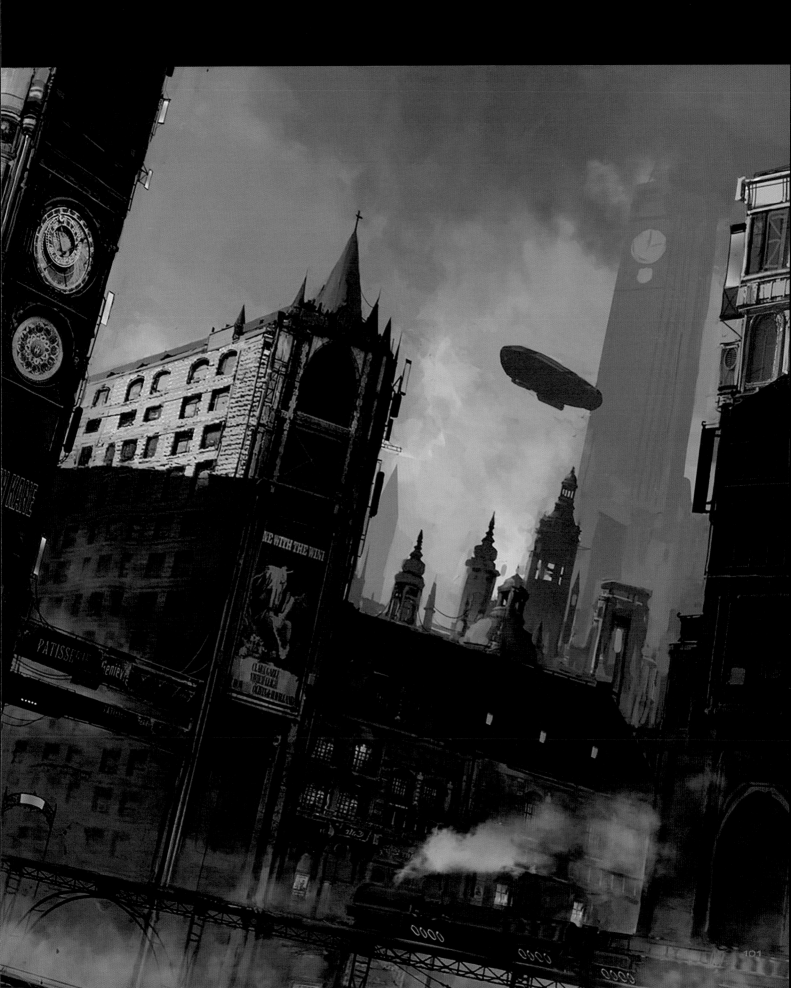

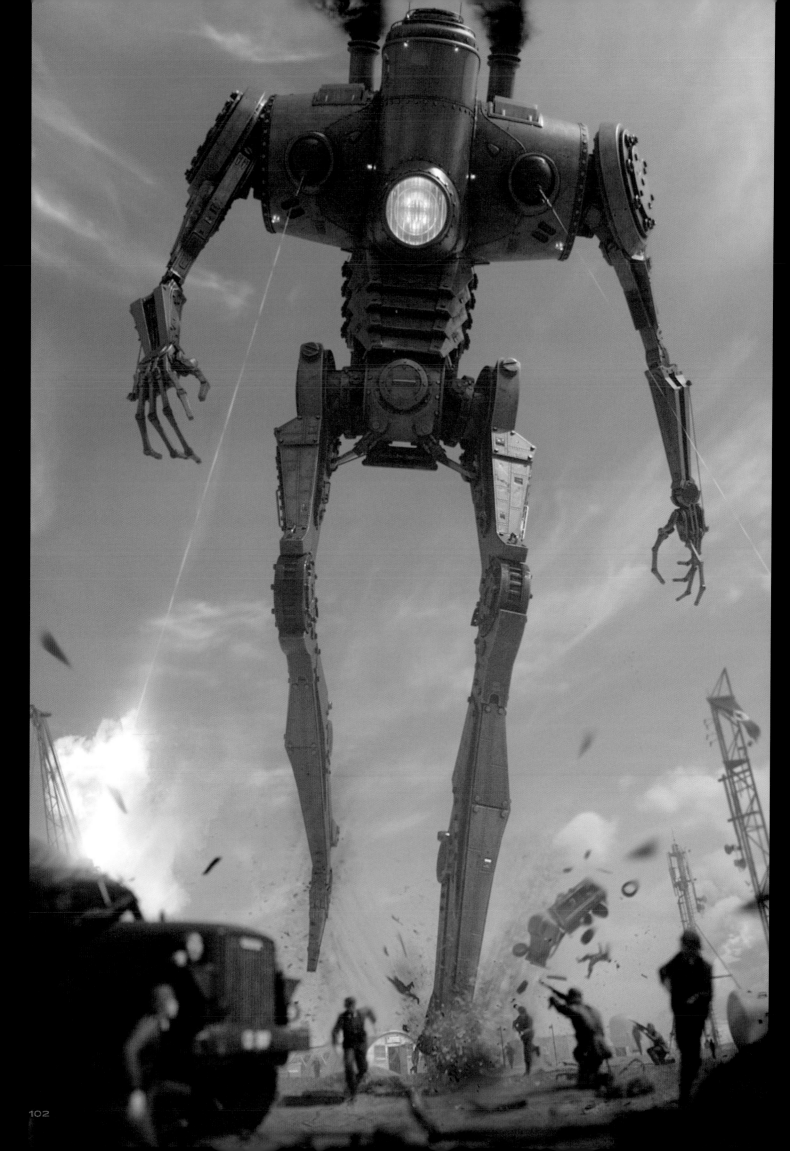

巨型機器人突襲基地

機甲設計：Francisco Ruiz Velasco

創作者：Alessandro Baldasseroni

使用工具

3D Studio Max、Vray、Substance Painter、
Zbrush、Adobe Photoshop

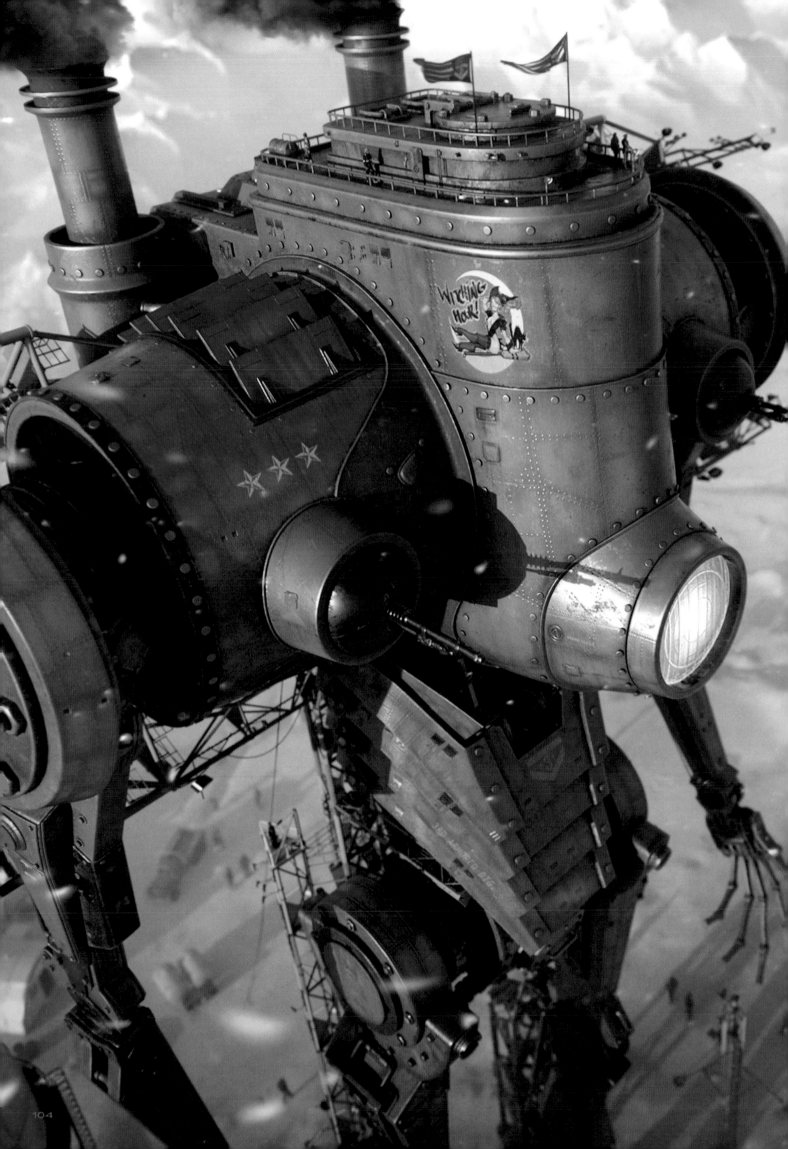

在混合拖車上

機甲設計：Francisco Ruiz Velasco

創作者：Alessandro Baldasseroni

使用工具

3D Studio Max、Vray、Substance Painter、
Zbrush、Adobe Photoshop

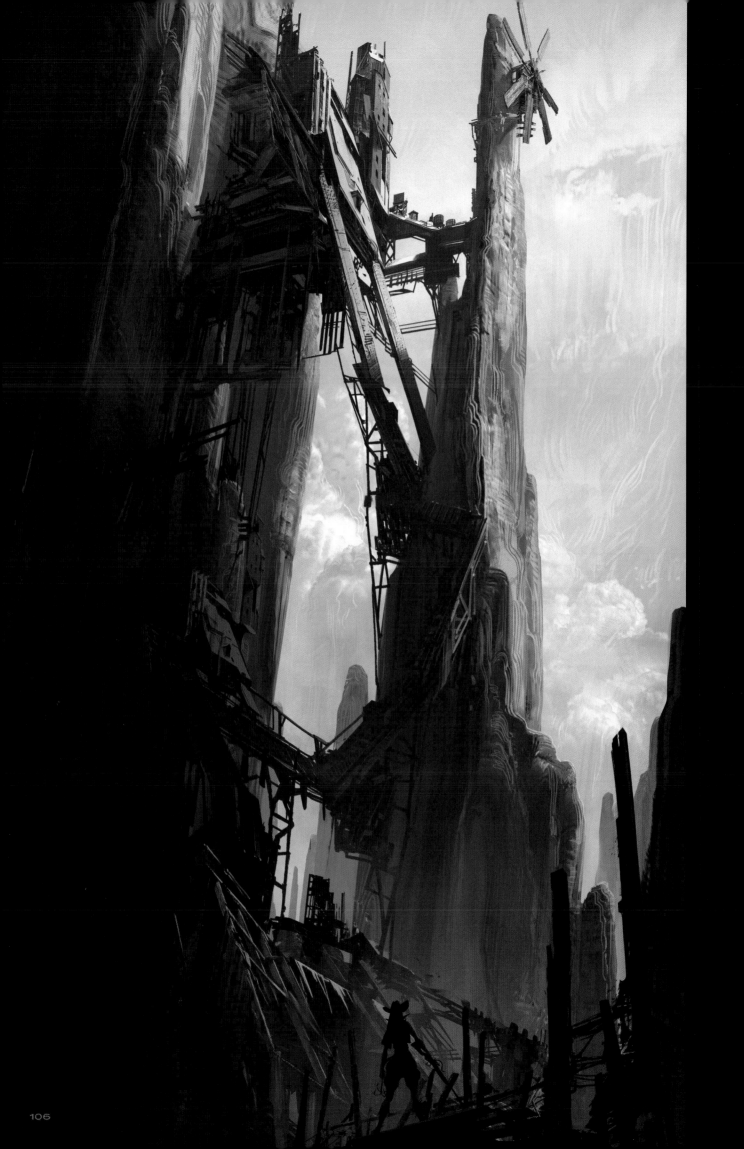

荒野西部

創作者：Thomas Chamberlain-Keen

使用工具

Adobe Photoshop

作品簡介

這些是對美國西部荒野的再想像，重機械頂替了役畜進行工作。

創作概念

作者 Thomas 想要將西部世界的面貌改造成新的東西：他將廣闊的沙漠整個翻轉過來，並把這個巨大的空間變成了垂直的樣子，岩石看起來在頭頂上方越爬越高。

創意實現

Thomas 使用了一些平面風格來完成這兩幅作品。作為加強作品垂直感的一種方式，岩石上延伸著一條條長長的線，引導觀看者上下注目於整個龐大的結構。

您如何理解蒸汽龐克？

在我看來，蒸汽龐克的世界裡，人們沉迷於他們為自己的工業所建造的那些笨重的機器的美。這些機械具有某種赤裸而生硬的面貌，和它們本身優雅的曲線形成了鮮明對比。

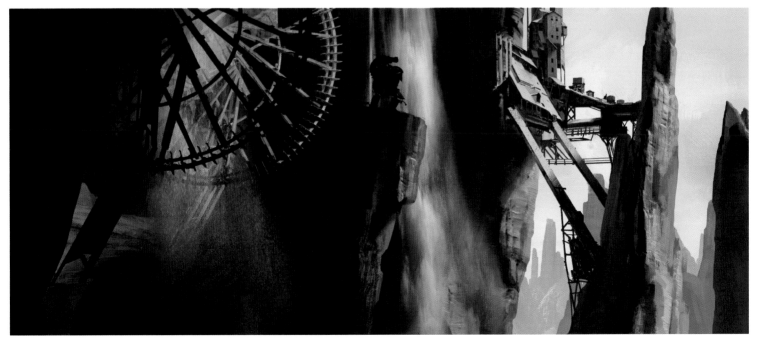

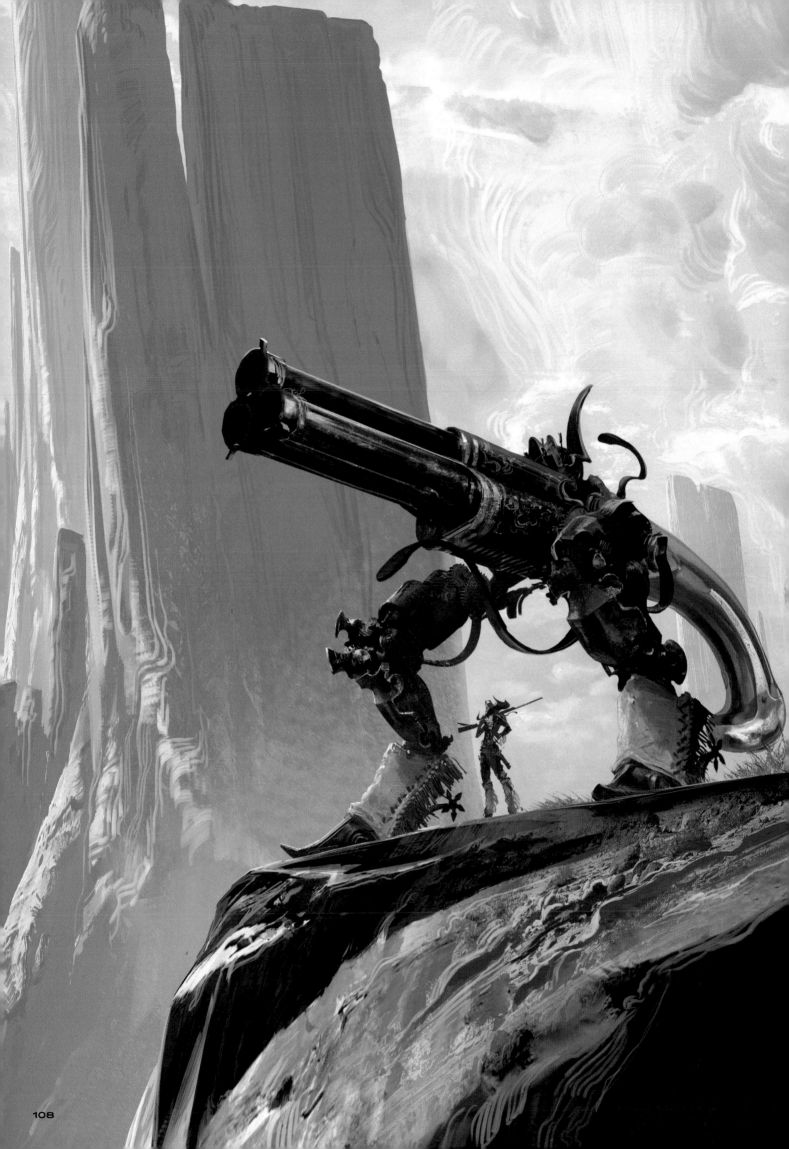

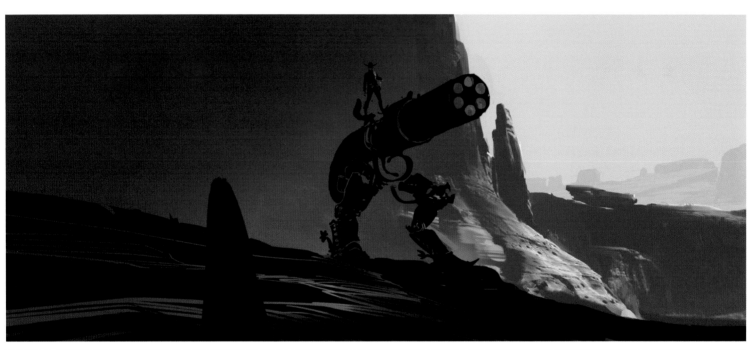

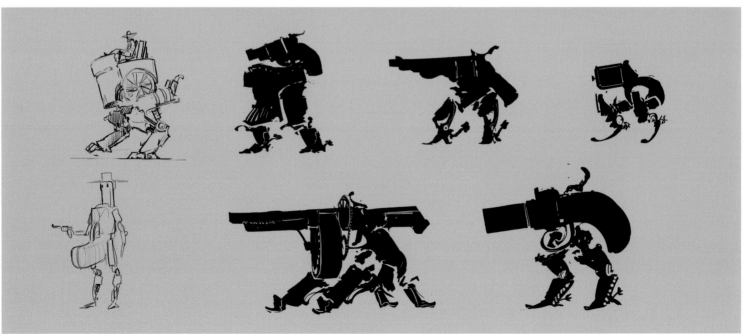

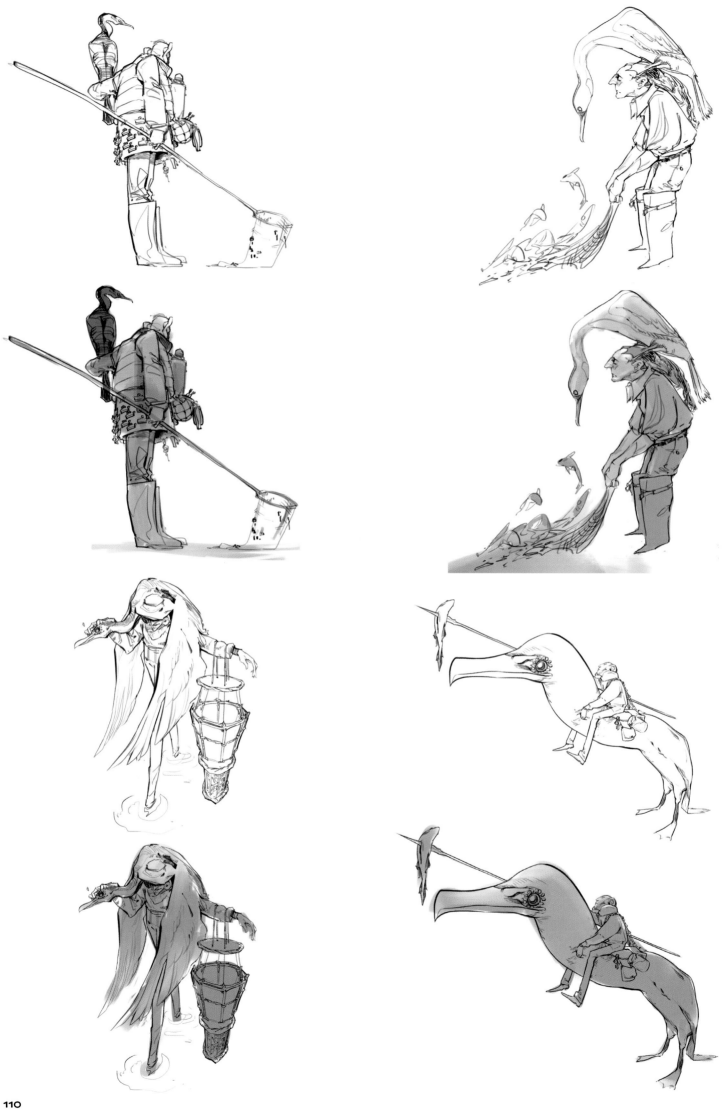

鸕鶿漁人

創作者：Thomas Chamberlain-Keen

使用工具

Adobe Photoshop

作品簡介

正如標題所言，這位漁夫正在利用機械鸕鶿來協助完成他的工作。

創作概念

作者 Thomas 決定將鸕鶿變成工具，一台專門被建造出來並忠於它主人的機器。它是通過某種形式或無線電通信來操控的，可以帶給地面上的操縱員持續的視覺回饋。

創意實現

為了強調太陽的強烈，Thomas 創造了非常深的陰影形狀，試圖讓他使用的值域保持緊湊。同時在光線方面，他運用了更大一點的值域，可以突出某些明確的高光處，且仍然能顯示材料本身色澤的深度。

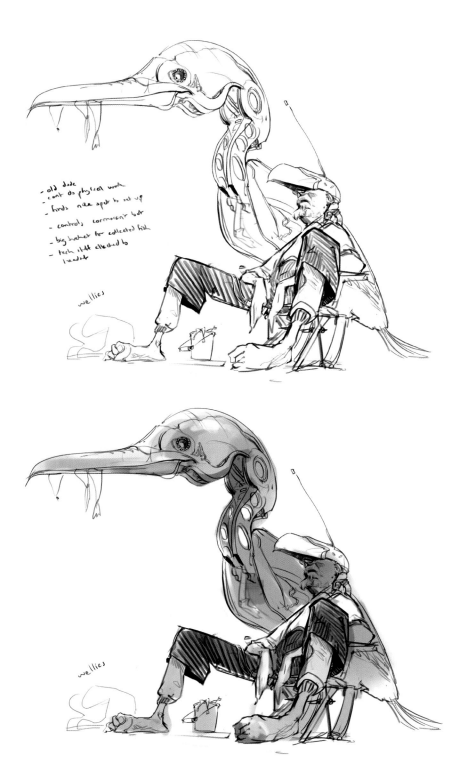

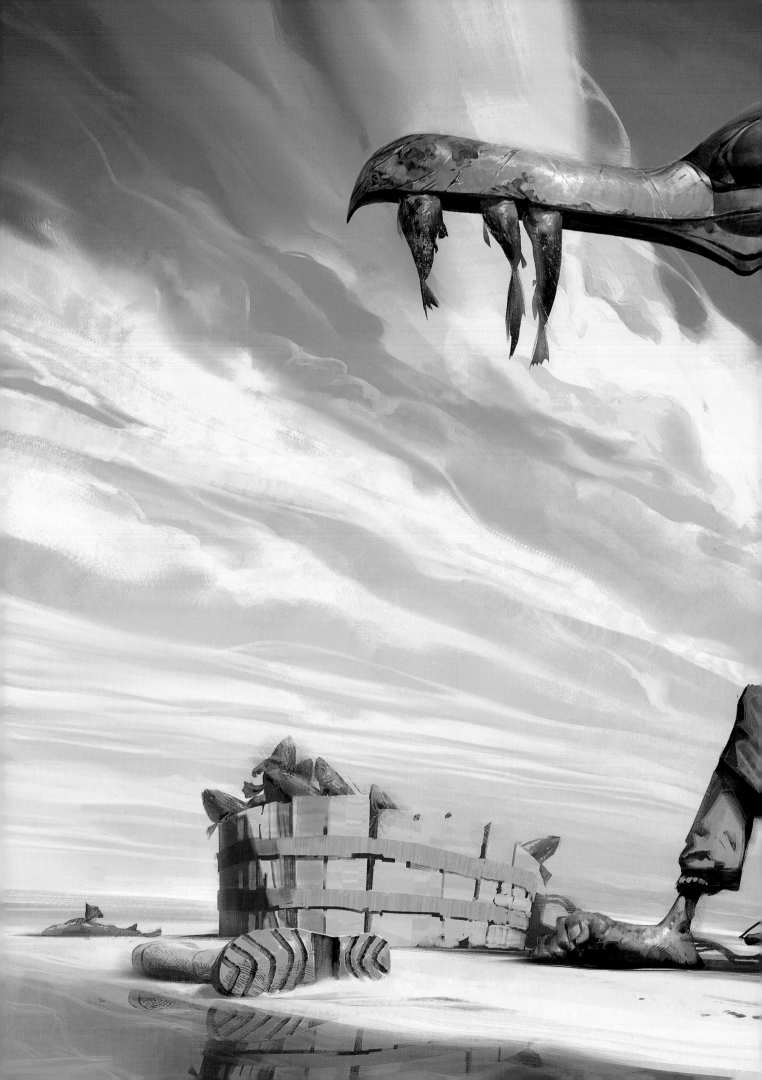

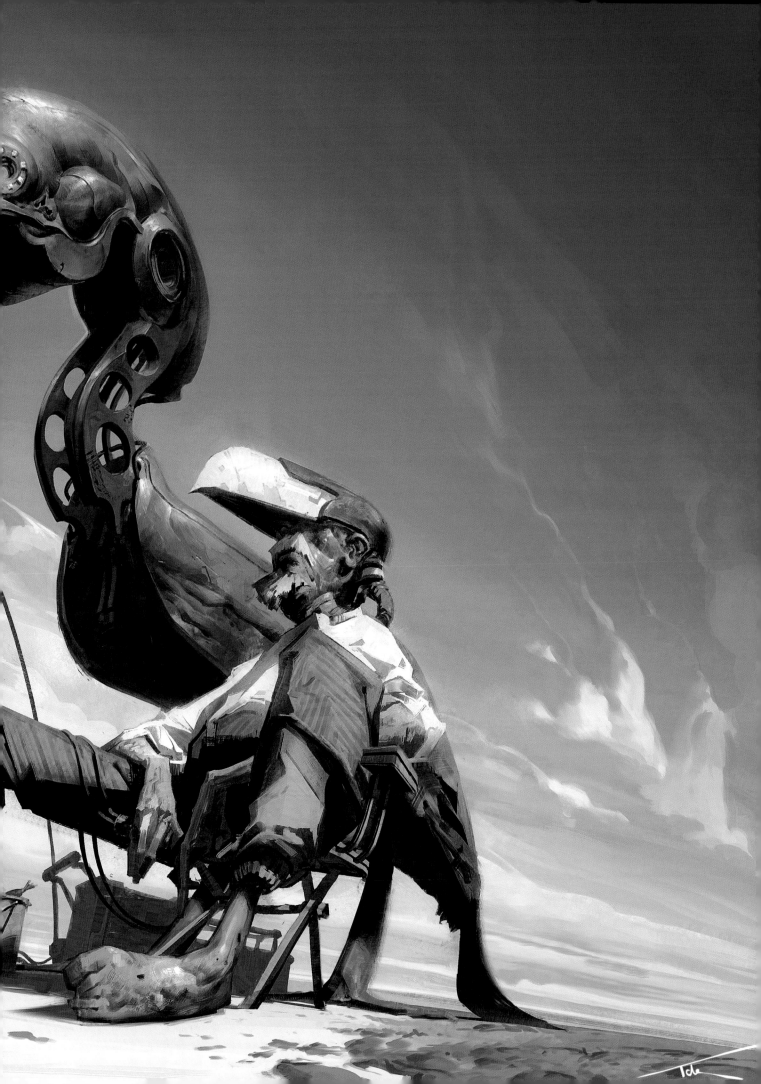

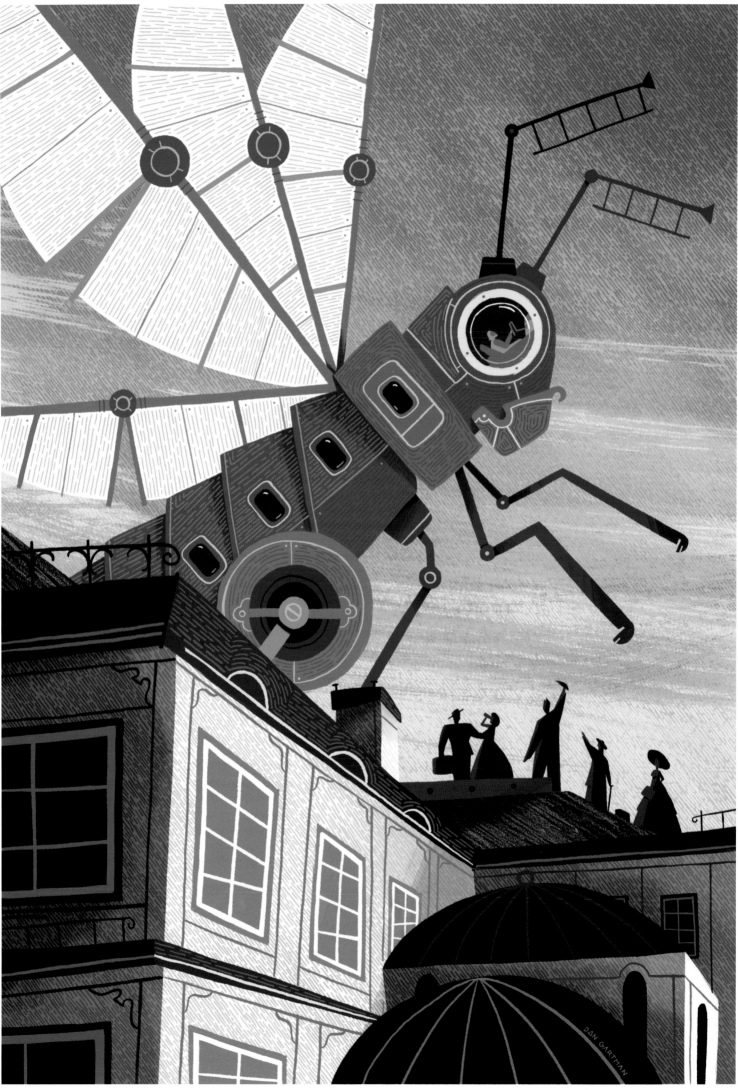

蒸汽龐克城市交通

創作者：Dan Gartman

使用工具

紙、鉛筆、Adobe Photoshop

創作概念

作者 Dan 認為，人們仰望天空看見了鳥，想要像鳥一樣飛翔，所以發明了飛機。飛機是關於對鳥類印象的模仿，同樣擁有翅膀、尾巴，還有同樣的飛行原理。但看看現在真實的飛機吧——確切來説，它完全不是鳥，只是個長翅膀的高科技管子。

Dan 的主要想法是：「如果人類選擇一種不同的、更加貼近自然和動物的方式來發展科技會怎樣？如果人們決定建造真的長得和鳥一樣的飛機呢？」於是他創作了這一海報作品，城市裡的交通工具被做成了巨型昆蟲和水母的形狀。

創意實現

作品選用了不典型的蒸汽龐克色彩主題，色調更冷，而且有很多藍色和紫色的陰影。Dan 非常喜愛手工質感的紋理和工藝視覺，所以他手工製作了那些紋路，掃描並添加到作品上。

您如何理解蒸汽龐克？

蒸汽龐克是最具魅力和靈性的風格類型，沒有燃料，沒有石油，沒有電，只有火、水與金屬。如果你是個 DM（地下城主）或 D&D（龍與地下城）玩家，或者其他桌面角色扮演類遊戲的玩家，我推薦你將蒸汽龐克世界加入你的冒險。

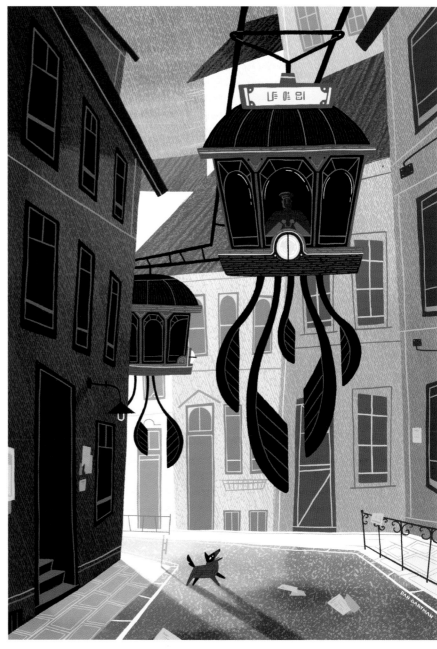

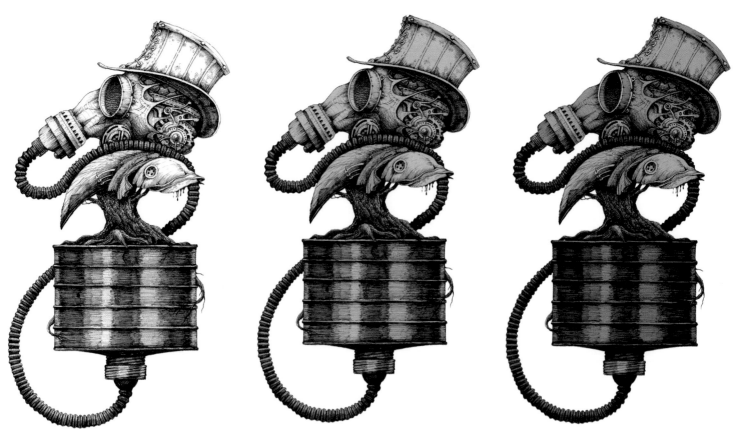

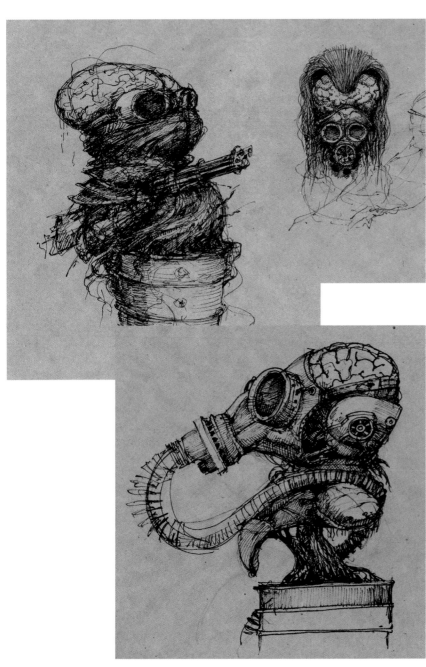

蒸汽龐克酒吧形象

創作者：Aleks Klepnev

使用工具

紙、針管筆、Wacom數位板、Adobe Photoshop

創作概念

這是為一家以「後末日與蒸汽龐克」為主題的酒吧創作的視覺形象。

您如何理解蒸汽龐克？

蒸汽龐克是一個有趣的題材，它能啟發我許多靈感。

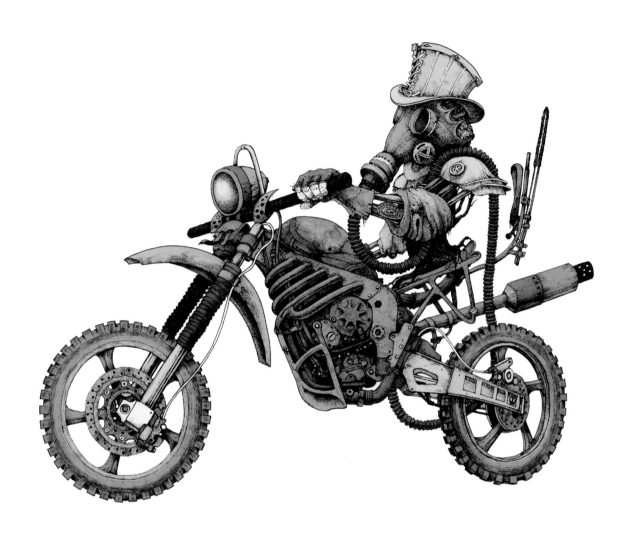

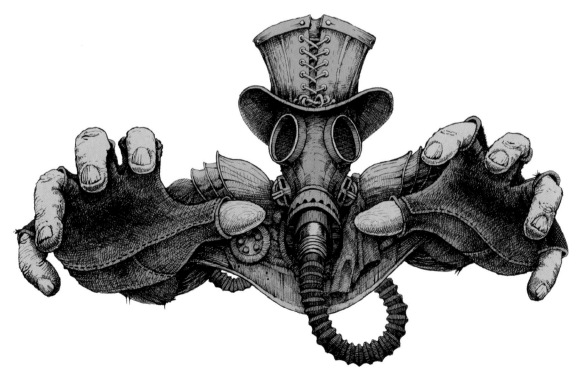

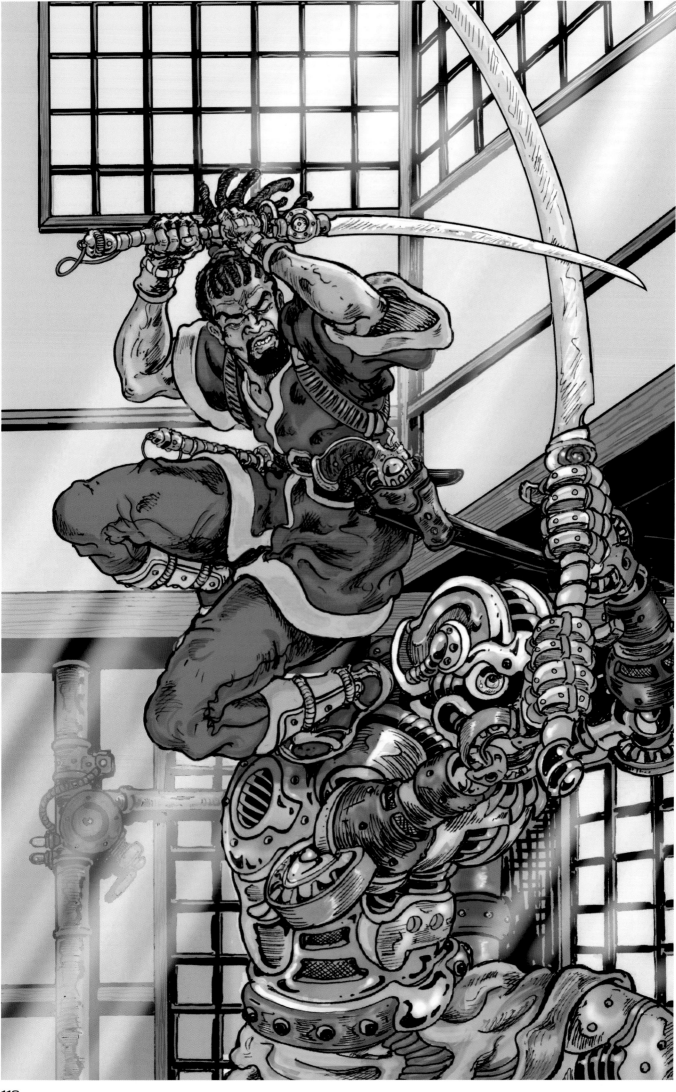

武士對練

創作者：Vincent Bryant

使用工具

針管筆、Sketchbook Pro

創作概念

武士在與一個蒸汽機器人進行格鬥訓練。

作者 Vincent 於 1983 年左右策劃了一個故事，是一個關於美國西部與日本的未來啟示錄。他目前打算把這個故事翻新，並將它設計成蒸汽龐克的風格。

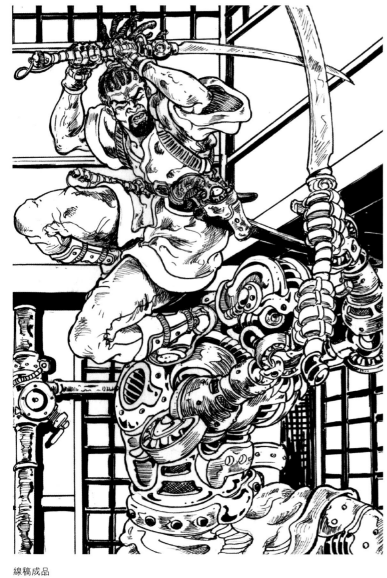

線稿成品

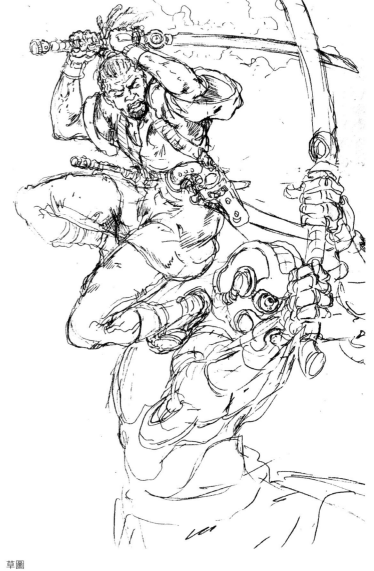

草圖

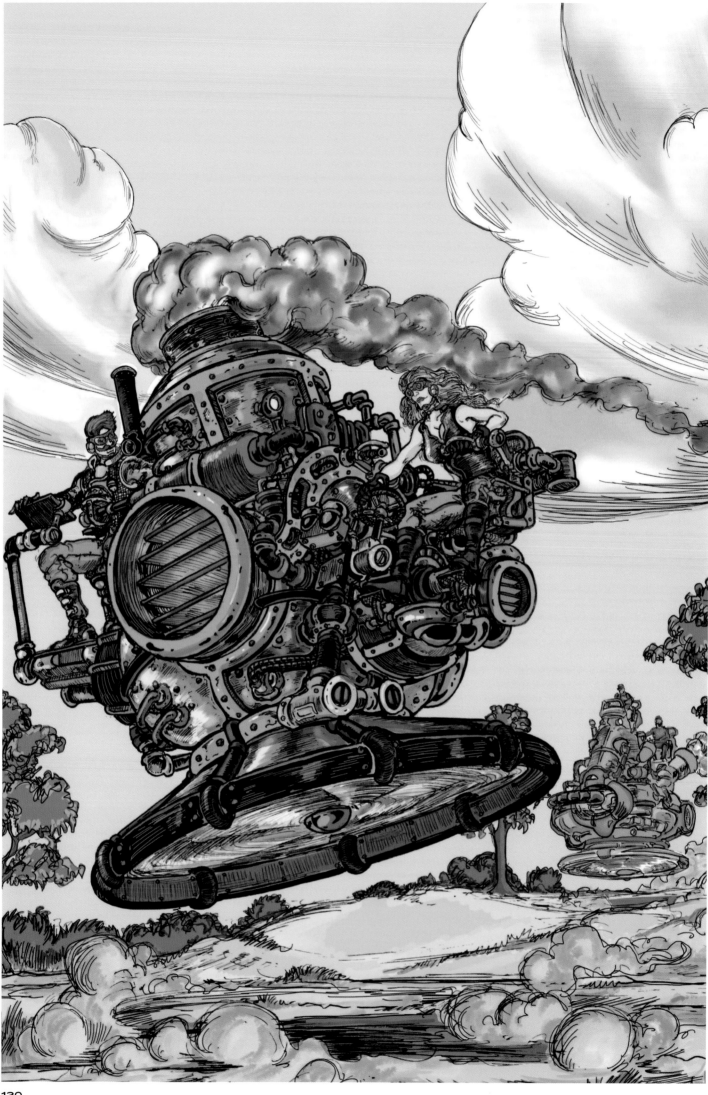

蒸汽龐克氣墊船競賽

創作者：Vincent Bryant

使用工具

針管筆、Sketchbook Pro

線稿成品

草圖

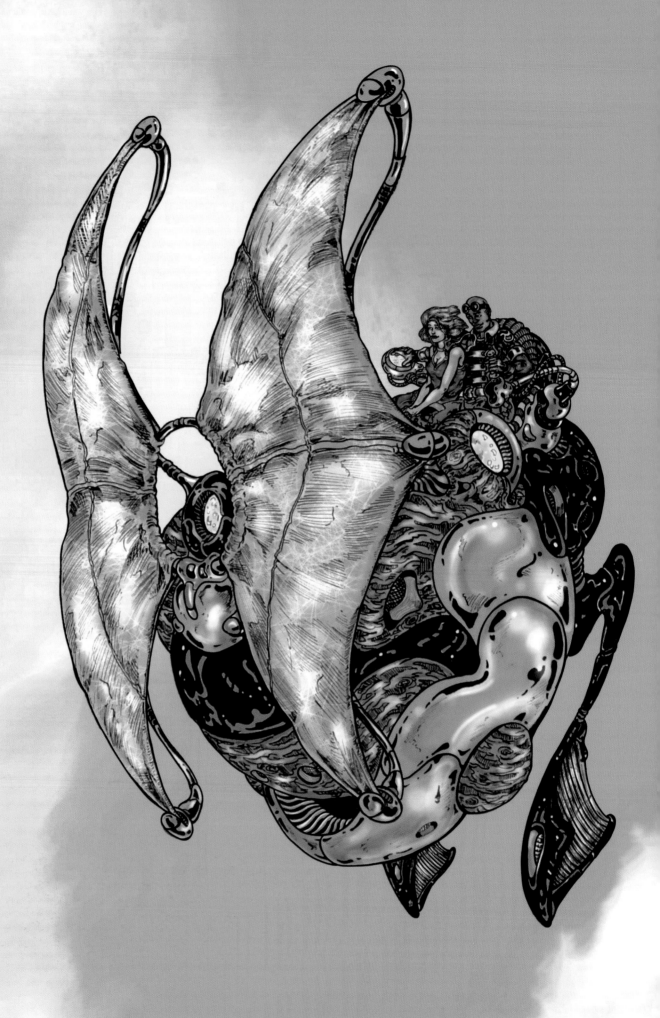

飛艇 01

創作者：Vincent Bryant

使用工具

針管筆、Sketchbook Pro

創作概念

一個舊素描本中找到的飛艇設計。船帆是有動力的，能為船的移動提供推進力。

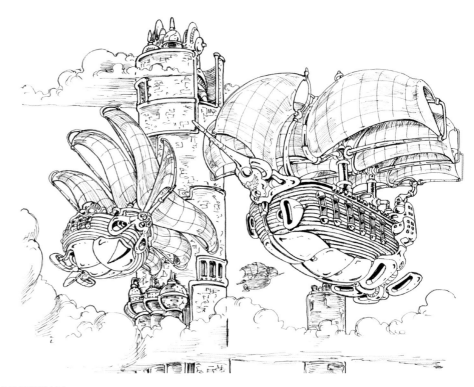

更多的飛船概念圖

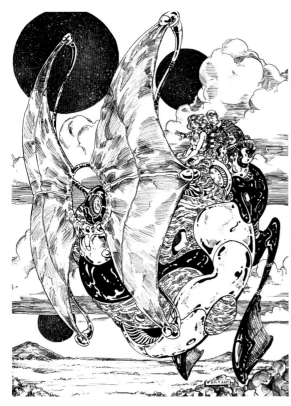

線稿成品

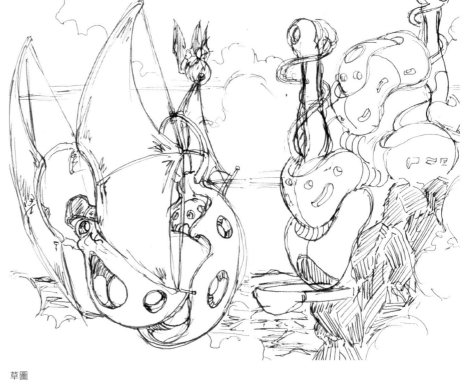

草圖

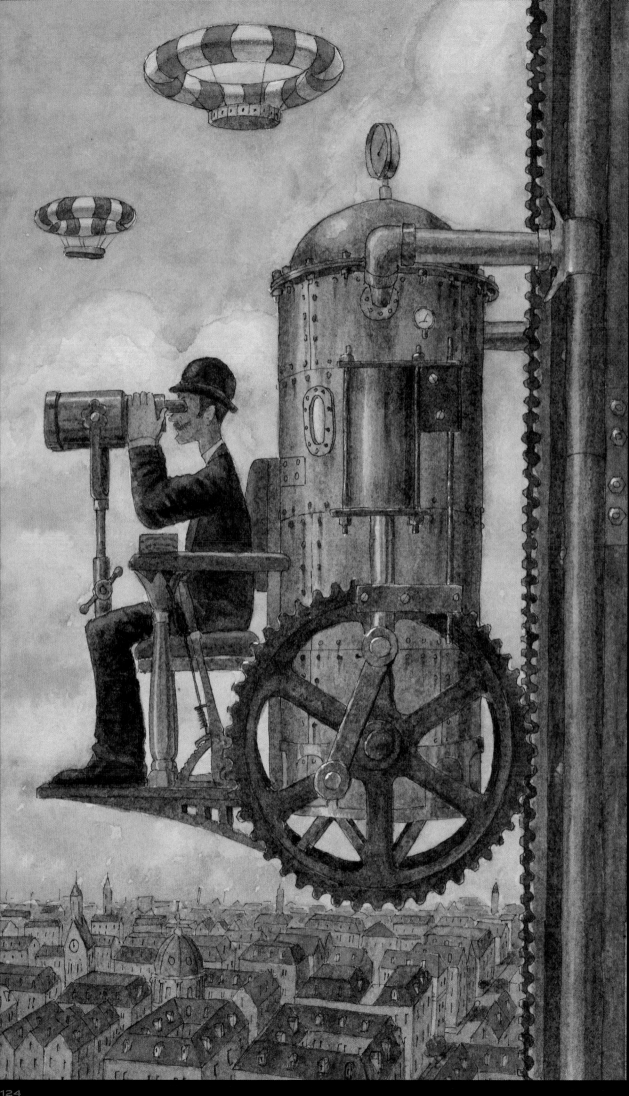

歐克利帕（隱秘之海）

創作者：O.M. Ornamirus

使用工具

鉛筆、鋼筆、水彩顏料

作品簡介

想像的插畫世界。這是作者 Ornamirus 的一個還在進行中的項目。

創作概念

作品描繪了一個名叫「Iheha」的平行世界，介紹了生活在這裡的各色動植物還有人們的資訊，並通過插圖和文字來闡明他們之間複雜而微妙的互動關係。

創意實現

用淺色鉛筆繪製底層陰影效果，再用鋼筆勾勒線條，以水彩著色。

您如何理解蒸汽龐克？

蒸汽龐克，於我而言，代表著電力或塑膠開始使用之前，工業革命的起點。那時人類還沒有意識到污染、資源浪費或過度能源消耗等問題，是一個天真而樂觀的年代。

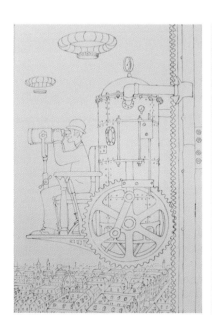
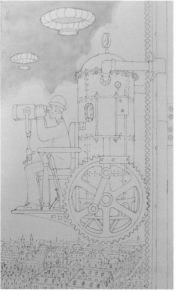
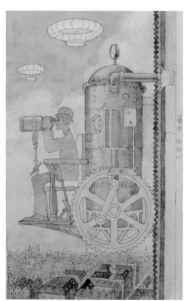
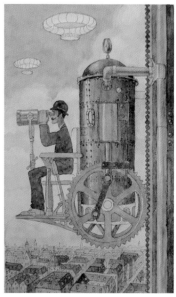

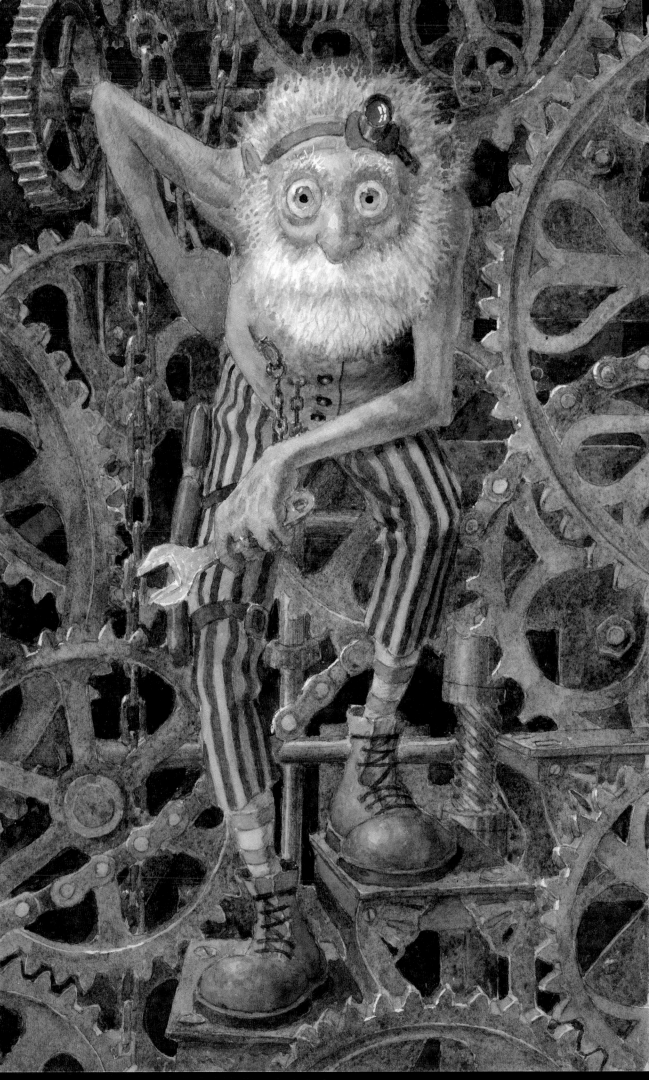

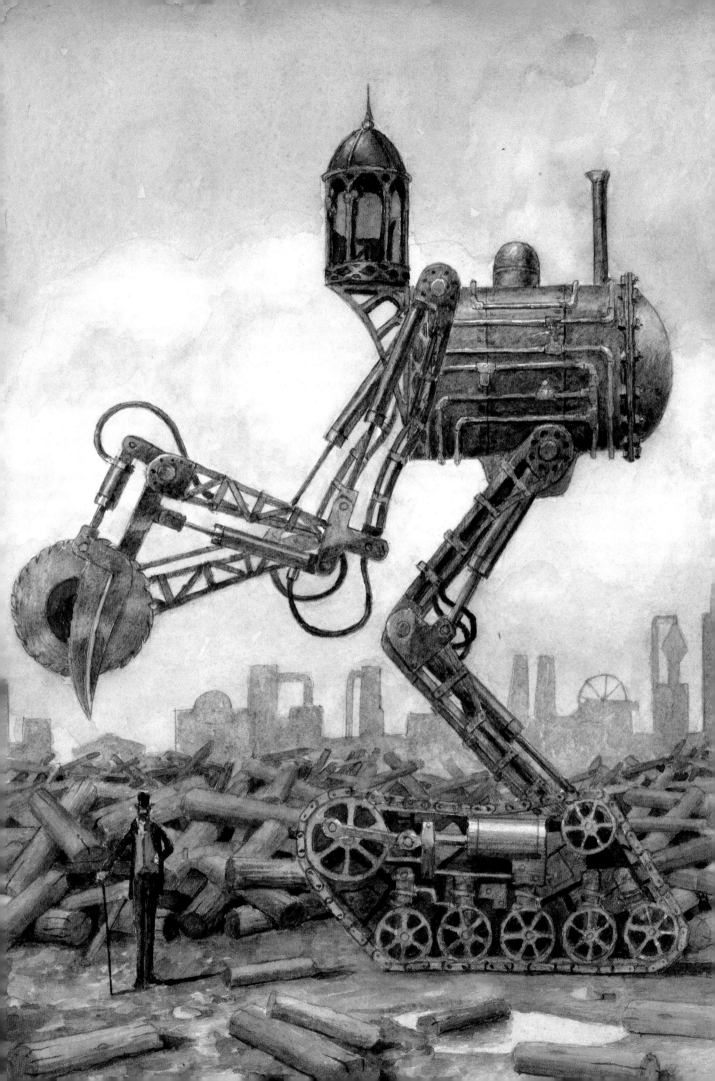

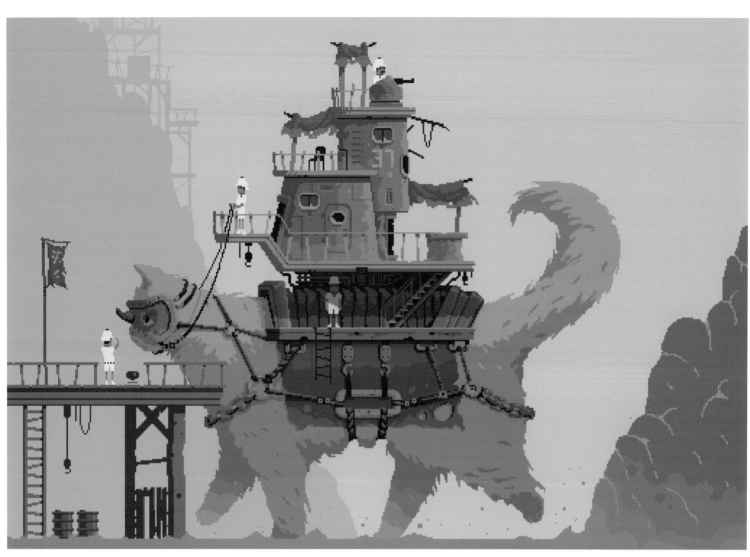

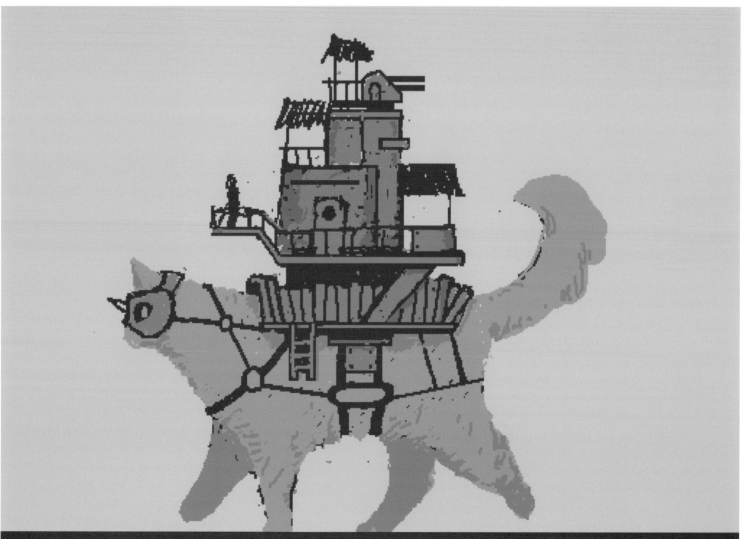

怪物貓機器

創作者：Romain Courtois

使用工具

Adobe Photoshop

作品簡介

個人概念作品，2017 創作於法國巴黎。

作品靈感來源於藝術家莫比烏斯和宮崎駿。作者 Romain 熱愛他們作品中那種詩意的幻想感性。

創作概念

在一個人類殖民的遙遠星球上，怪物貓機器被用來當作偵察車輛。由於它們令人驚異的尺寸，巨型貓們並不如人們所認識的地球上的貓們那麼精神緊張。它們是這裡最大的生物，所以性情平和，運送人類的時候不會出什麼亂子。

創意實現

整體的暖色調給出了關於環境的提示：殖民地被認為安置在一個有很多沙漠地帶的星球上。橙黃色的背景環境和藍綠色的機械元素構成對比，其效果強化了殖民的概念。

您如何理解蒸汽龐克？

蒸汽龐克是一種被以科幻小説的手法詮釋的懷舊之情。那種悖論使它引人入勝，像是未來已經發生過了，而我們對它有一種懷念。這一想法類似於復古科學主義，而蒸汽龐克風格提供了無限的可能性，畢竟過去是豐富的，而 19 世紀又是一個緊鑼密鼓的時代。對於一個藝術家來説，可以重訪這個時代是一件令人興奮的事，這讓我們有機會能糅合過去與未來。

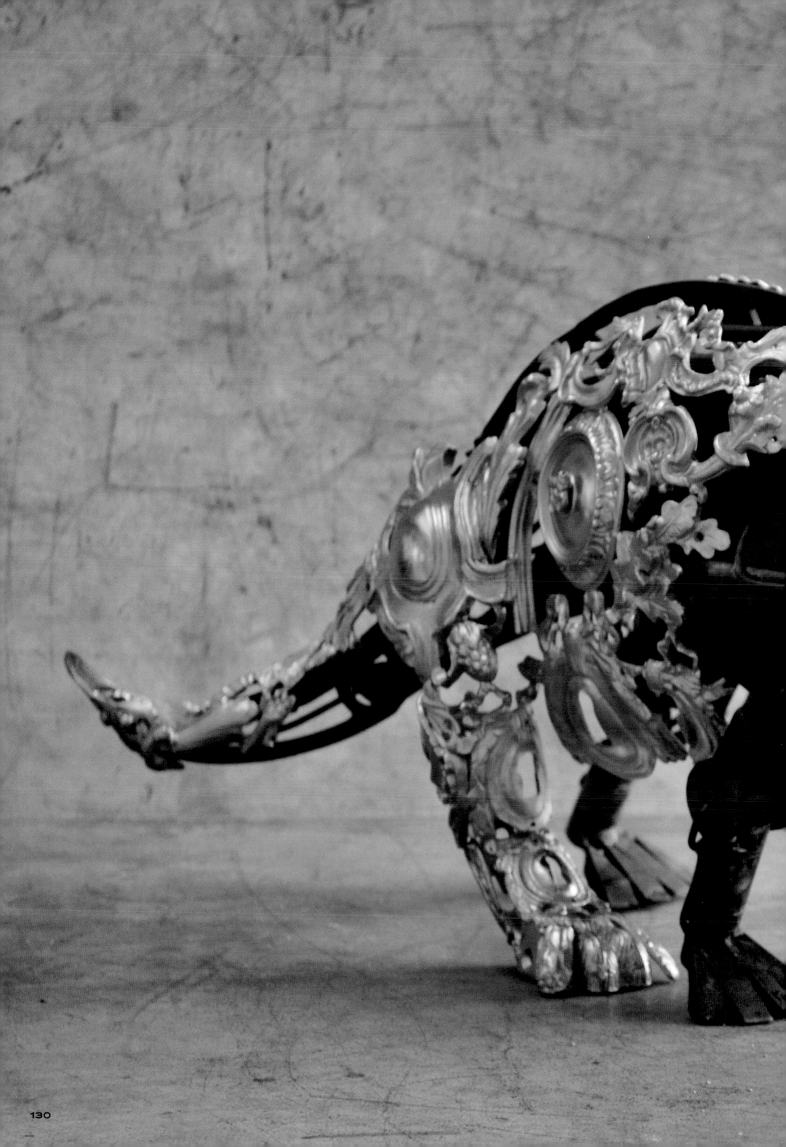

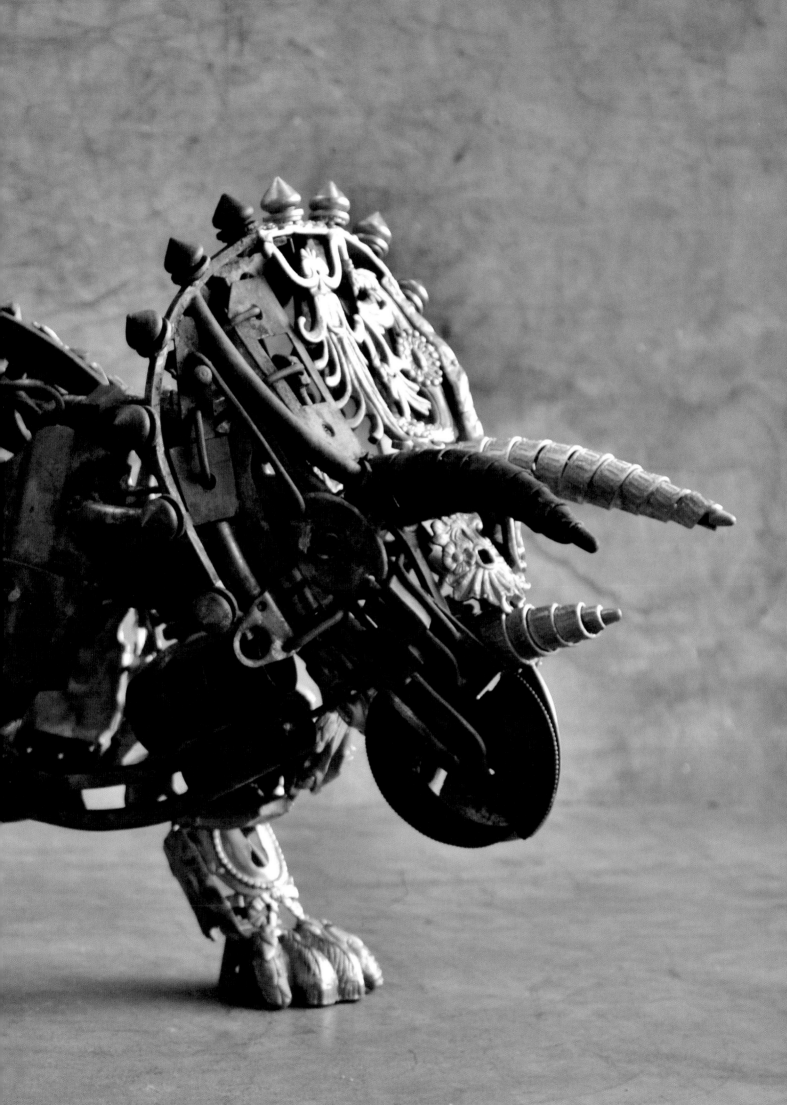

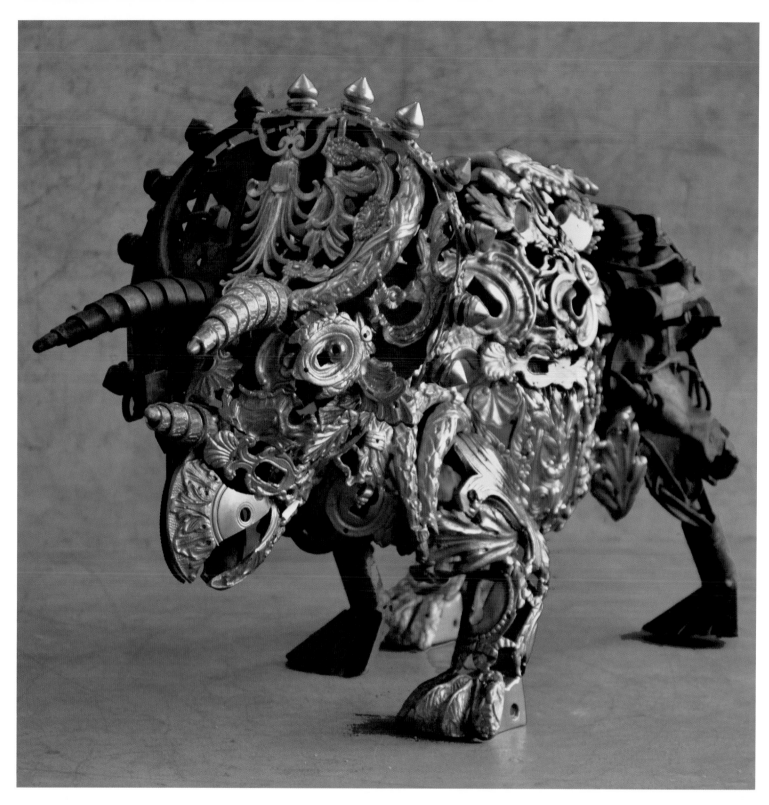

機械三角龍

尺寸：82cm（高）× 65cm（長）× 30cm（寬）

材質：銅、鐵

工藝：包金、仿鏽

重組裝飾雕塑

創作者：Alain Bellino

關於作者

Alain Bellino 於 1955 年出生在法國尼斯。20 世紀 80 年代，他在父親的工坊裡發現了金屬和裝飾品的世界，並學會了金銀電鍍與銅製品修復等技能。多年來，他致力於對修復和重組物件的實踐研究，到了大約 2010 年，他以一種更藝術的方式發展了他的成果。

從原先的支座上拆下來的裝飾品成了他的雕塑藝術的最佳組成結構，而被精密焊接上去的黃銅是這些雕塑的基本裝飾材料。這種高貴的材料被與物件自身的歷史結合起來，支撐起一件破碎的記憶，既帶給雕塑家珍貴的幫助，同時也是一種限制。Alain 從文藝復興時期得到特別的靈感，虛空派藝術（Vanitas）中那些典型的古典場景是他最喜歡的主題之一。

從正統的角度來看，這一重定義與重組裝的工作既是反傳統的也是高度嚴格的，處於一個過去和未來的交叉口之間。但不管怎麼説，他的確修復並昇華了裝飾。

創作概念

儘管 Alain 還不是很適應他的作品被歸入某種藝術流派，但他可以將它定義為復古未來主義，特別是某種形式的蒸汽龐克。而比起明亮輝煌，他更偏向於用鏽跡和斑駁來表現其中的機械部分——他寧願説這是一種末世蒸汽龐克。

標準的蒸汽龐克風格於他而言沒有什麼參考價值，因為他發現它過於熱情地回顧過去並陷於懷舊。事實上，環境退化的主題比重述舊日的主題更為重要，也正因如此，他的作品在探索了浮華世界、變異與象徵等事物之後，進化成了以動物為主要題材的創作。

創意實現

Alain 的大部分作品都是用 16 至 20 世紀古老的銅合金裝飾品製成的，活動的機械零件則使用黃銅和青銅，外加一些鐵的部分。對這些金屬元素的研究是創作的重要環節，要學會如何在創作中取用和選擇它們。

他基本不畫草稿。製作採用焊接裝配，不同的材料在沒有任何範本的情況下被變形、切割和組裝，每一件作品概念都是富有個性、獨一無二的。

Alain 同樣包攬了最終工藝流程，這使他可以從頭到尾都參與他作品的創造，並且不需要外包商，這在銅製作業中是相當罕見的。鍍金環節採取電鍍，而銅銹痕跡則通過熱氧化來完成。

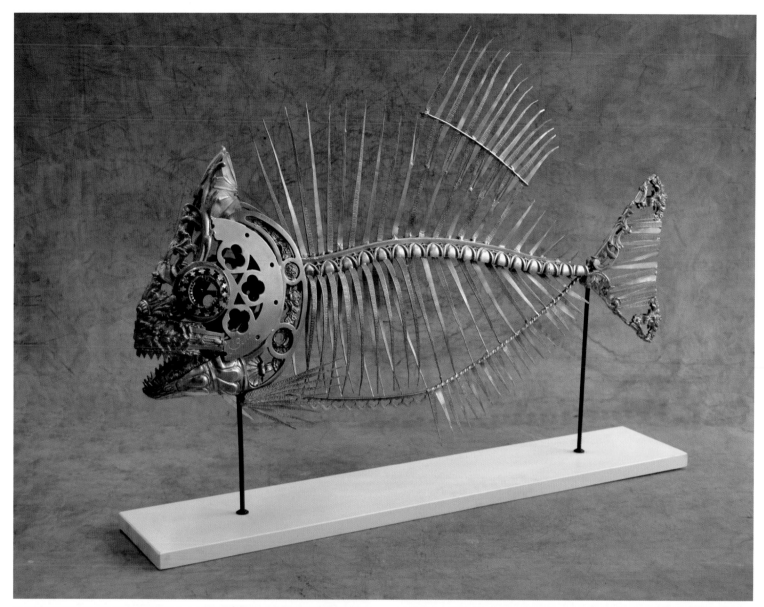

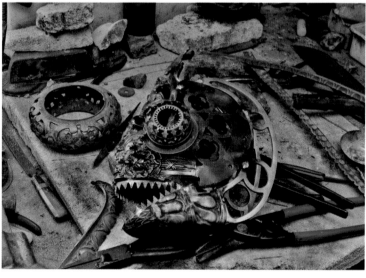 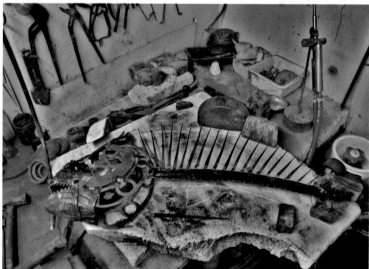

食人魚

尺寸：62cm（高）× 79cm（長）× 15cm（寬）

材質：銅

工藝：鍍金

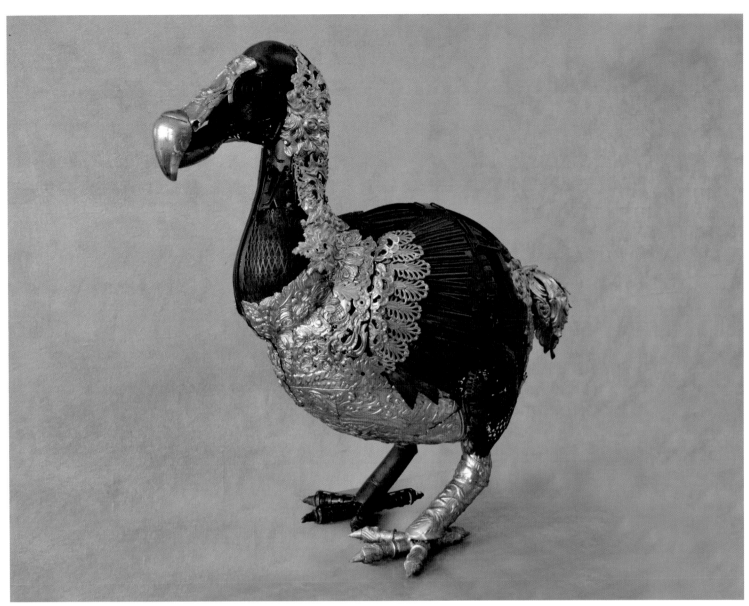

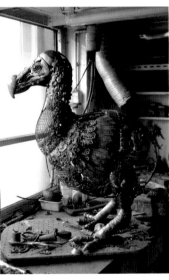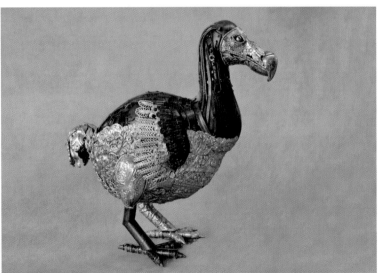

機械渡渡鳥

尺寸：81cm（高）× 86cm（長）× 43cm（寬）

材質：銅、鐵

工藝：包金、仿鏽

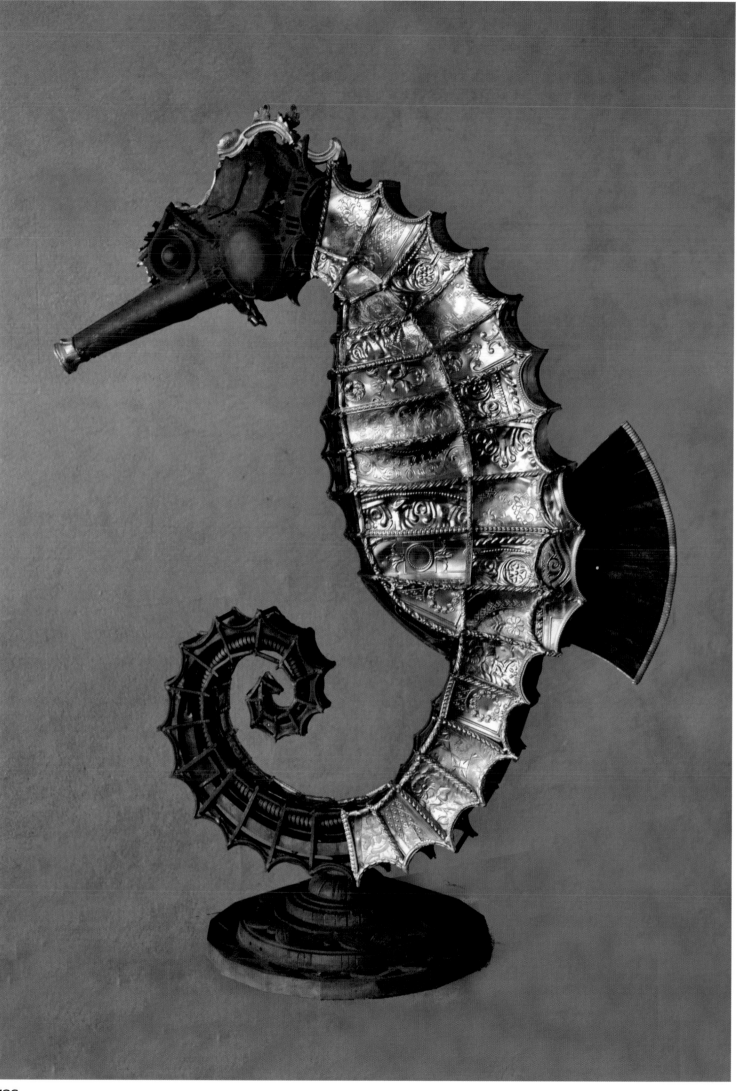

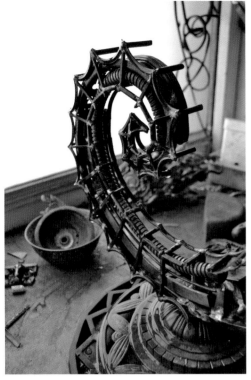
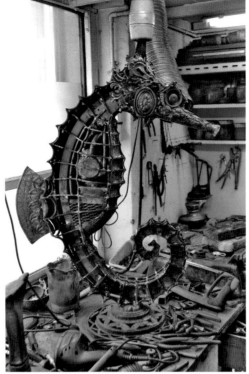
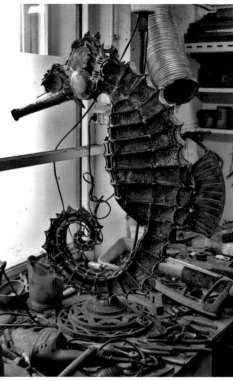
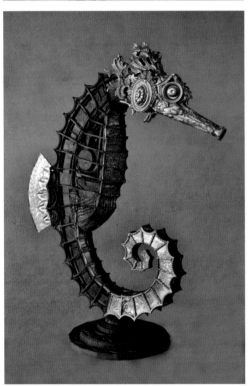
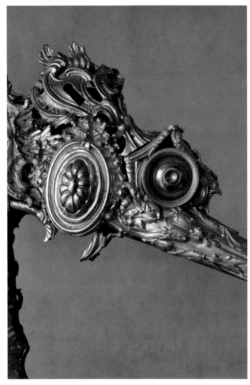

機械海馬

尺寸：82cm（高）× 65cm（長）× 30cm（寬）

材質：銅、鐵

工藝：包金、仿鏽

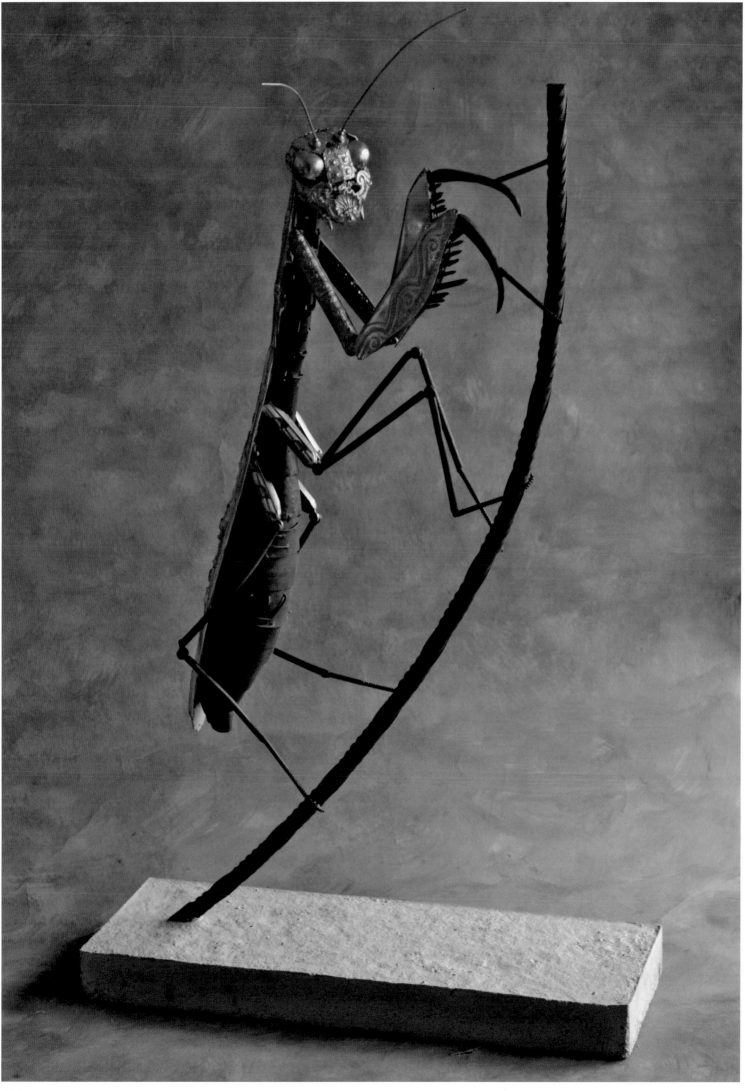

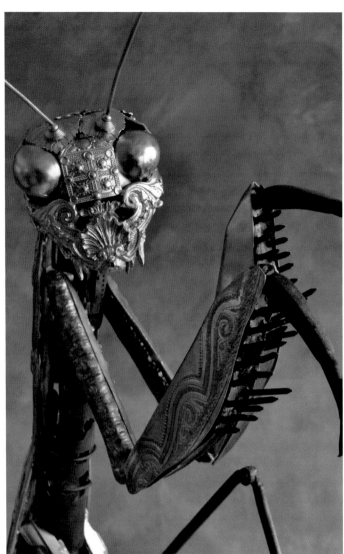

機械螳螂

尺寸：92cm（高）× 56cm（長）× 25cm（寬）

材質：銅、鐵

工藝：包金、仿鏽

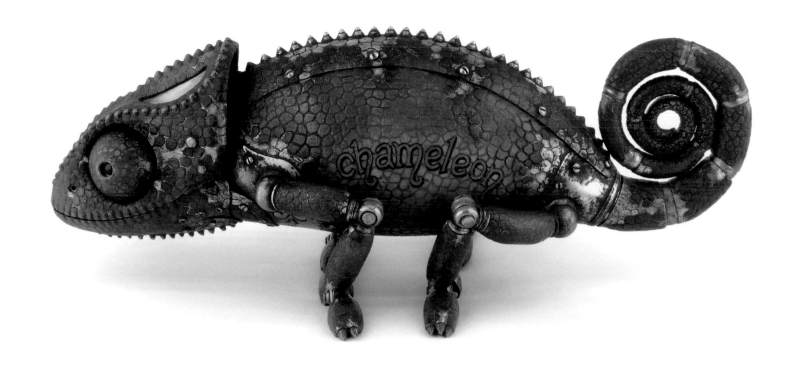

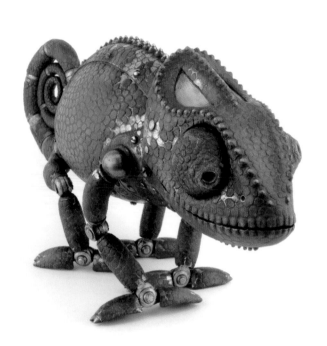

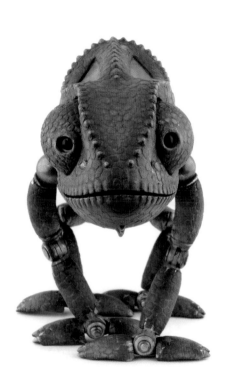

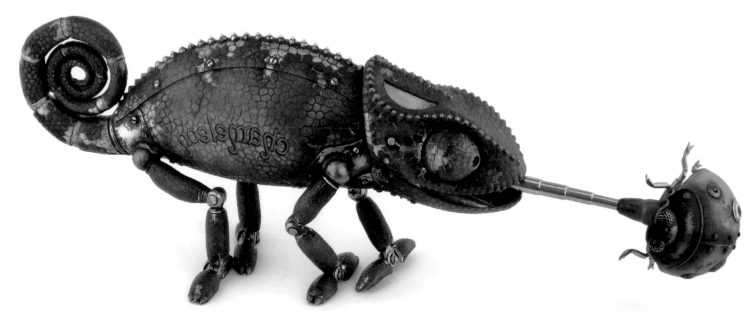

手作蒸汽龐克生物

創作者：Igor Verny

工具與加工

車床、液壓機，手工銑削、焊接和其他各種金屬加工方法

關於作者

Igor Verny 是俄羅斯藝術家與發明家。他的才華使他無法離開他的工作室，許許多多奇形怪狀的生物在他的手中變得栩栩如生。

您是如何開始這些非凡的蒸汽龐克創作的？

起初，我甚至不知道這類作品被稱為「蒸汽龐克」。我從小時候就製作機器人模型，而那時蒸汽龐克的概念都還沒有成形。我喜歡機器人和昆蟲，然後又開始使用廢棄金屬創建一些動物模型，後來互聯網普及，我才瞭解到我做的這些藝術品在大家看來就是蒸汽龐克。

變色龍製作過程

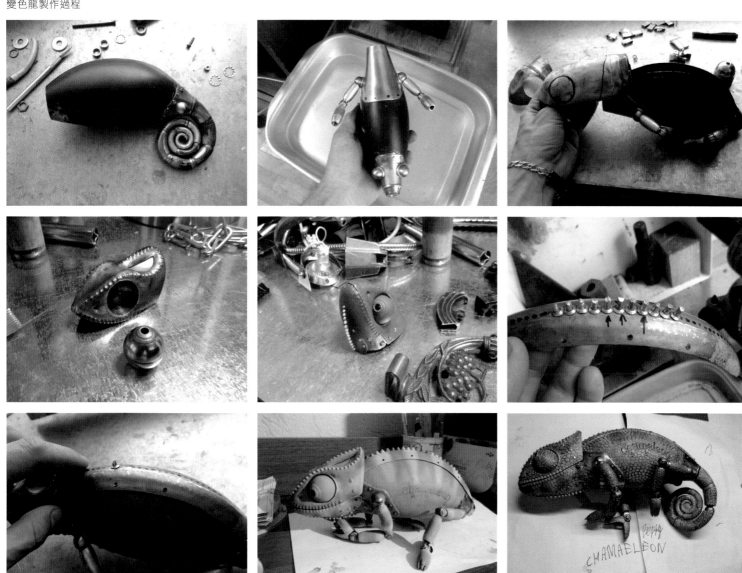

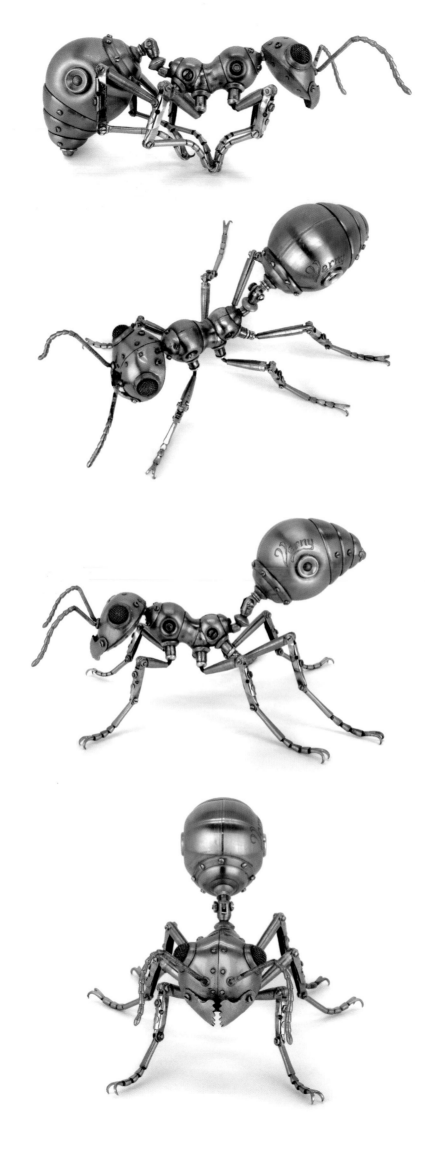

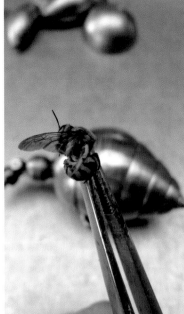
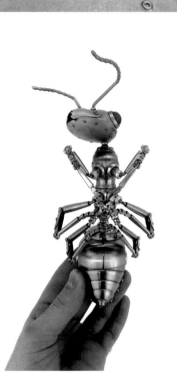
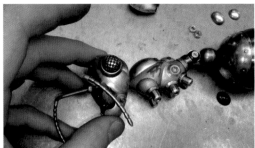
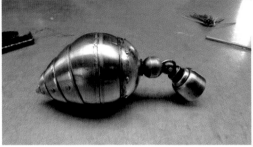
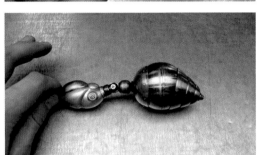
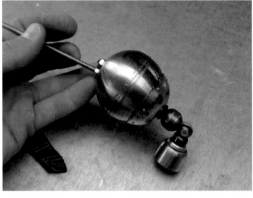
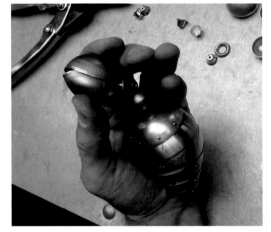

螞蟻製作過程

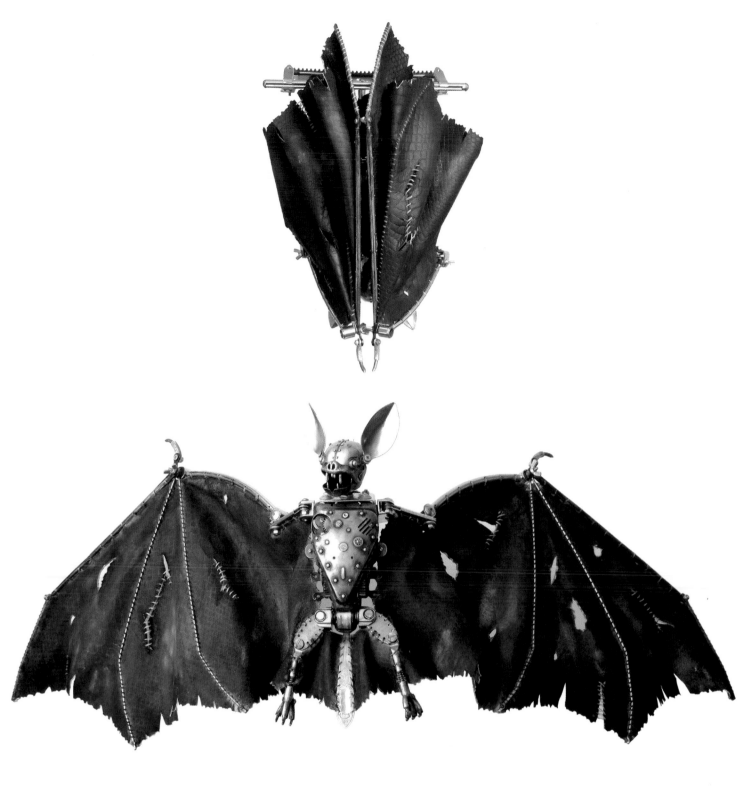
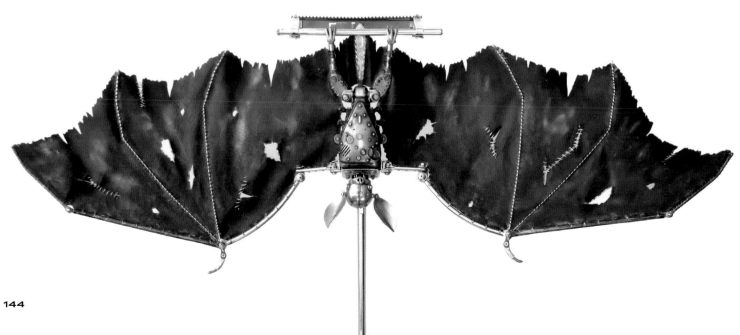

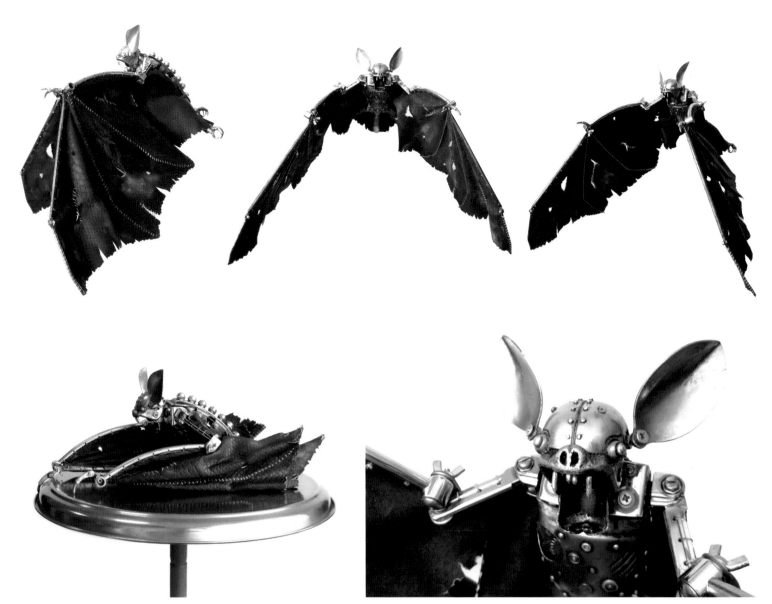

蝙蝠

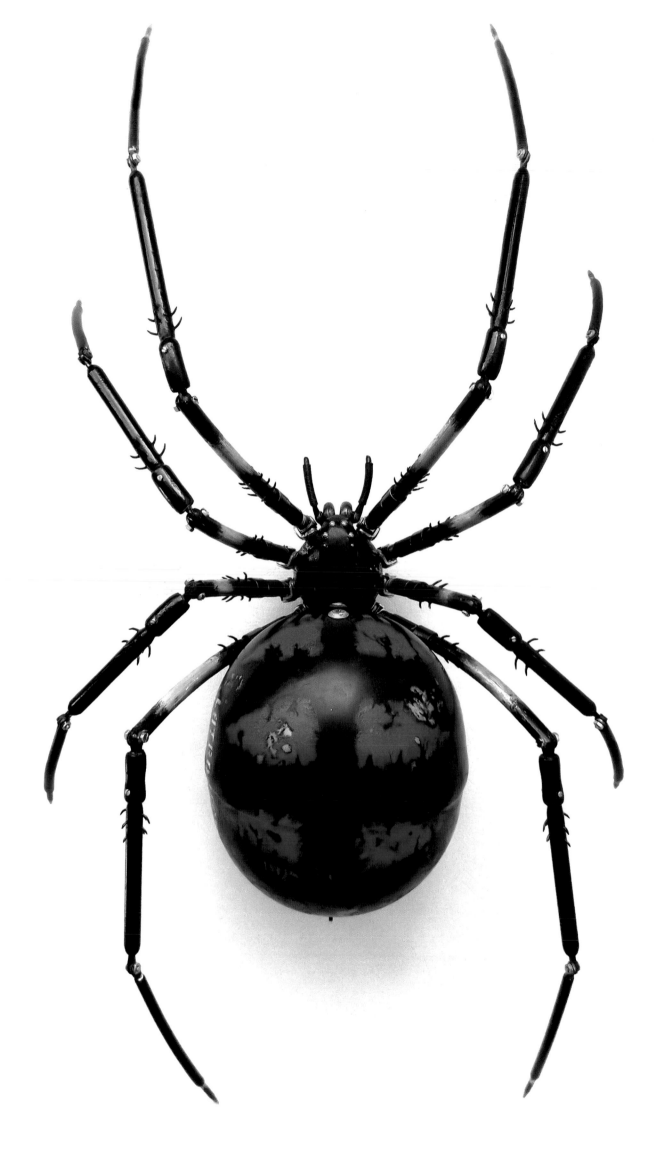

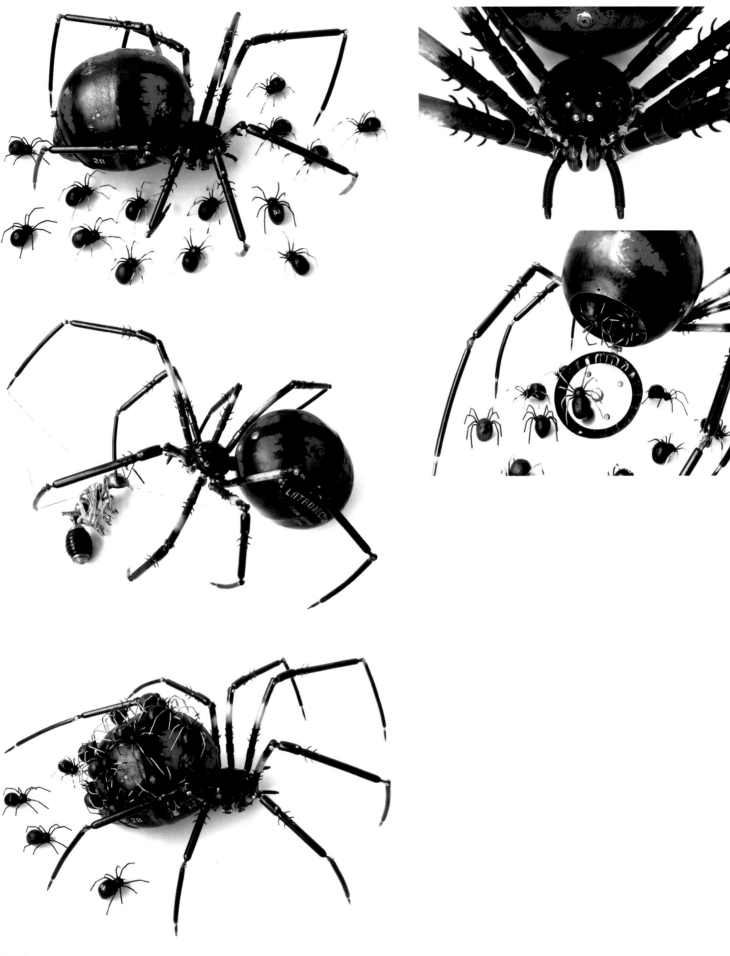

黑寡婦

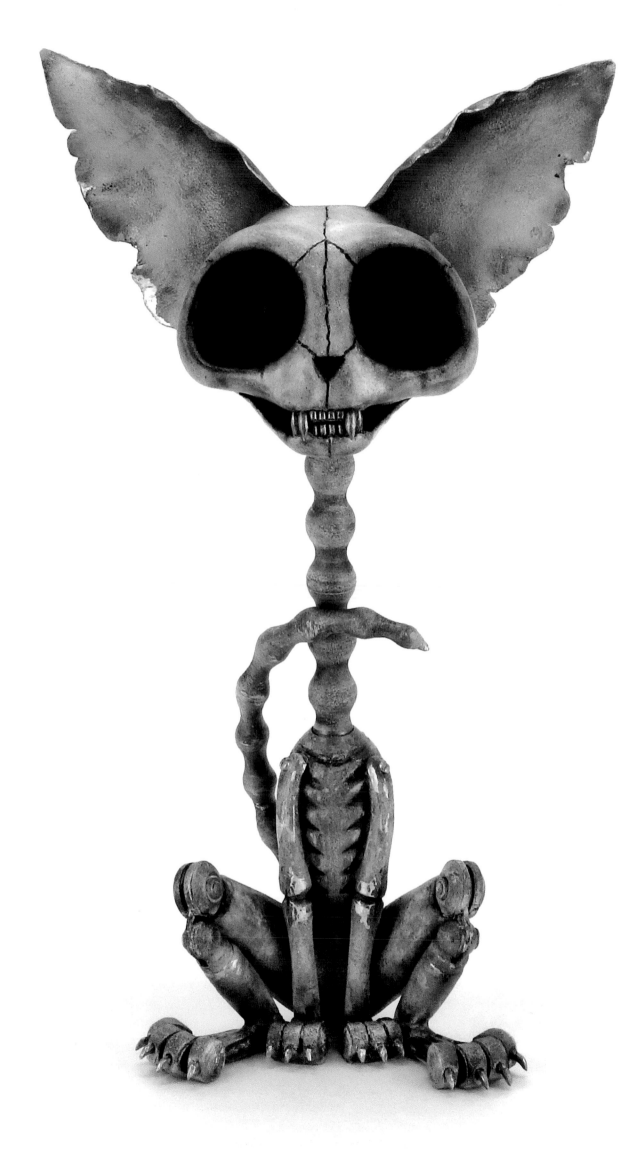

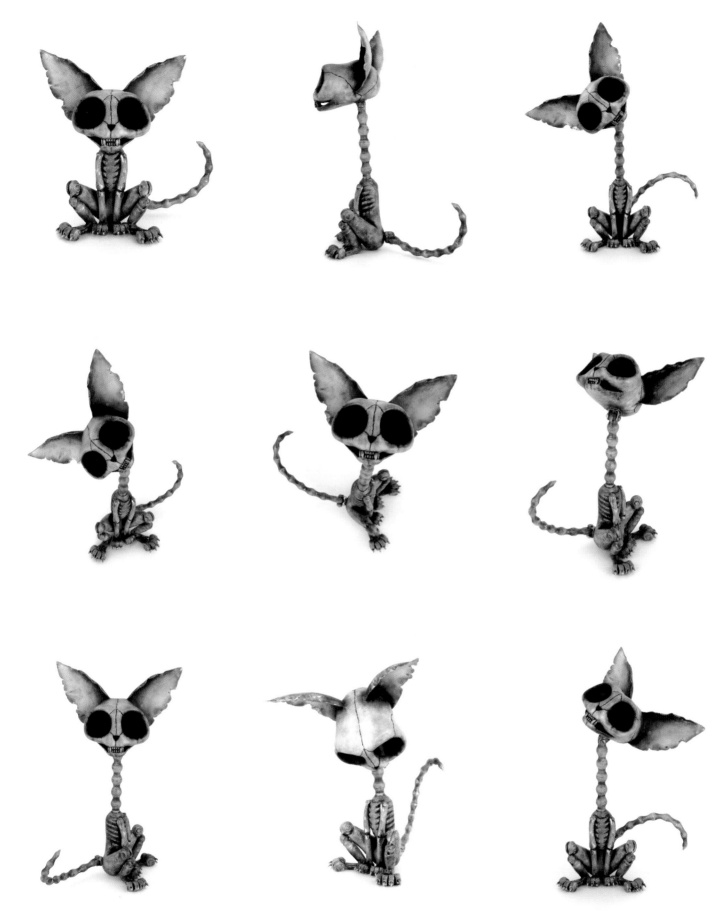

白貓

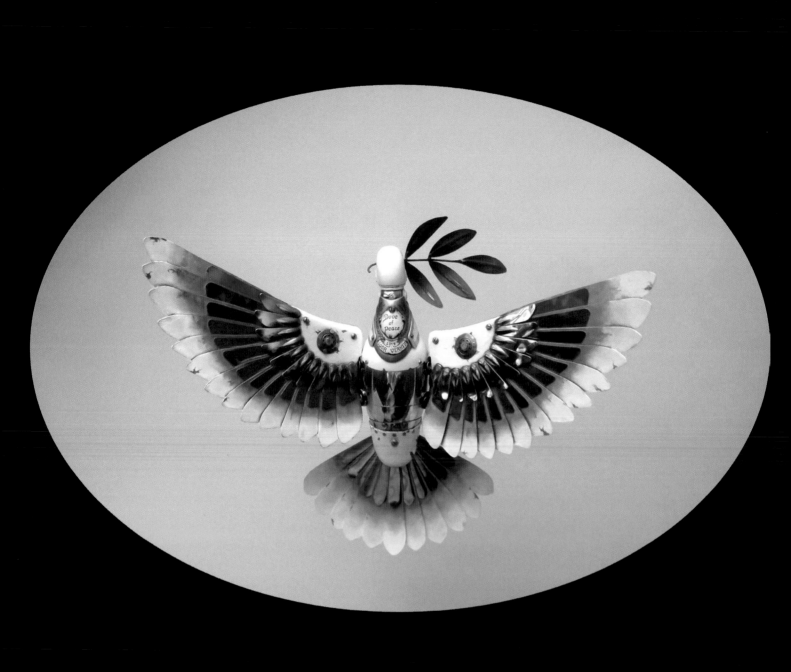

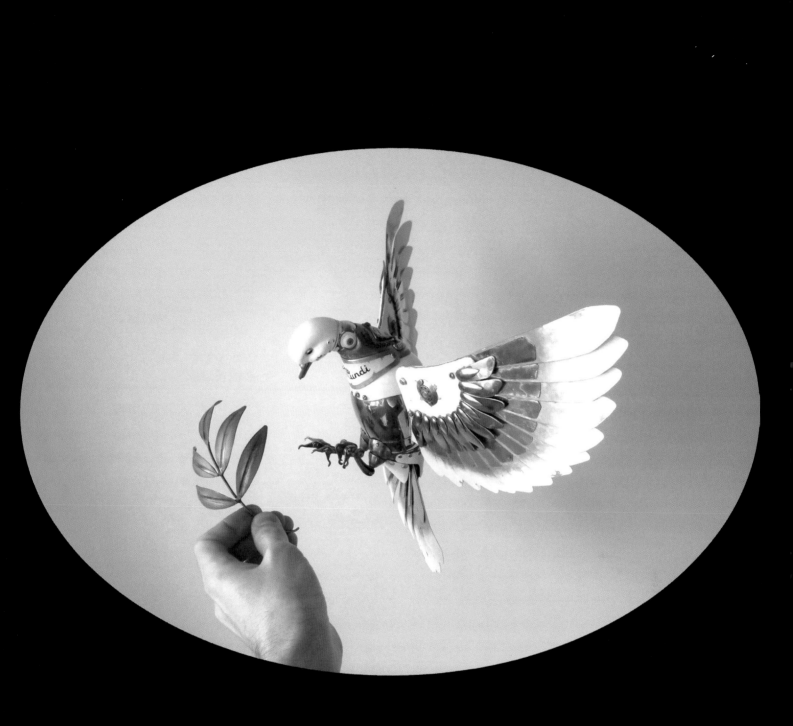

蒸汽龐克類型作品不完全總結

1818 年

瑪麗・雪萊（Mary Shelley）所著小說《科學怪人》（Frankenstein；or, The Modern Prometheus）出版，幾乎奠定了未來科幻小說的類型基調，後被改編成電影《科學怪人》（1931）與續集《科學怪人的新娘》（1935）。

* 須注意本時期（20 世紀），蒸汽龐克尚未系統成型，以維多利亞時代前後的工業輝煌為養料應運而生的科學浪漫主義文學中開始出現後世視為經典的元素，尤其利用蒸汽或原始電力製造大型機器或進行新技術開發的設想——如本作中通過蒸汽機與通電電極製作人造人——充滿蒸汽龐克風格的感性。

1870 年

《海底兩萬里》（Vingt mille lieues sous les mers）全書問世，作者朱爾・凡爾納（Jules Verne），小說中出現的大型深海潛水艇鸚鵡螺號後被用於命名世界上第一艘核潛艇，1954 年由華特迪士尼公司製作同名電影。

1895 年

後來開創了科幻領域多個探索主題的英國作家 H.G. 威爾斯（Herbert George Wells）發表其第一部科幻作品《時間機器》（The Time Machine）。1960 年，導演喬治・帕爾（George Pal）將之改編為電影，片中可供人進行時間旅行的機器以其精密的金屬外表為原作烙下鮮明的蒸汽龐克色彩。

1927 年

弗里茨・朗（Fritz Lang）執導的表現主義電影《大都會》（Metropolis）首映，影片將荒誕的蒸汽工廠與工人階級的命運緊密聯結在一起，從表現美學和傳統批判兩個方向探索了蒸汽龐克的精神內核。

1964 年

電影《最先登上月球的人》（First Men in the Moon）上映，導演內森・朱蘭（Nathan Juran）。影片以星際題材結合蒸汽龐克設計，諸如鐵皮飛行艙與巨型外星生物的表現力相當優美。

1979 年

K.W. 傑特（K.W. Jeter）於發表《莫洛克之夜》（Morlock Night）之際首次提出「蒸汽龐克（Steampunk）」的說法，並將它作為一種風格類型囊括了數篇科幻小說。由此，蒸汽龐克所表達的敘事情境與美學幻想得到語用意義上的總結。

1986 年

吉卜力工作室推出長篇動畫電影《天空之城》，宮崎駿擔任原作兼導演。這是一部以西幻式蒸汽龐克框架表現東方式情感基調的成功之作。

1987 年

由史克威爾（現史克威爾艾尼克斯）公司開發的遊戲《最終幻想》（Final Fantasy）系列發行。

威廉・吉布森（William Gibson）與布魯斯・斯特林（Bruce Sterling）二人合撰的科幻小說《差分機》（The Difference Engine）出版，故事假設 19 世紀的英國通過工業革命成功製造出了蒸汽驅動的機械電腦，使資訊時代提前來臨。小說不僅完整架空於蒸汽龐克的時代背景之上，並嘗試以該類型的視角探討技術發展的出路，為一向視覺形式占比重於意義輸出的蒸汽龐克概念進行了世界觀上的補全。

另附

電影

《回憶三部曲》（MEMORIES）（1995）

《飆風戰警》（Wild Wild West）（1999）

《天降奇兵》（The League of Extraordinary Gentlemen）（2003）

《蒸汽男孩》（Steamboy）（2004）

……

劇集

《朱爾・凡爾納的秘密冒險》（The Secret Adventures of Jules Verne）（2001）

……

動畫

《快傑蒸汽偵探團》（Steam Detectives）（1994）

《鋼之煉金術師》（FULLMETAL ALCHEMIST）（2001）

……

遊戲

《櫻花大戰》（Sakura Wars）（1996）

《神偷：暗黑計劃》（Theif）（1998）

《機械迷城》（Machinarium）（2009）

……

gaatii光体

TITLE

蒸汽龐克　科幻藝術畫集典藏版

STAFF		ORIGINAL EDITION STAFF	
出版	瑞昇文化事業股份有限公司	責任編輯	劉　音
編著	gaatii光体	助理編輯	楊　光　何心怡
		責任技編	羅文軒
總編輯	郭湘齡		
責任編輯	蕭妤秦	策劃總監	林詩健
文字編輯	張聿雯	編輯總監	柴靖君
美術編輯	許菩真	編輯	岳彎彎
排版	許菩真	設計總監	陳　挺
製版	明宏彩色照相製版有限公司	設計	林詩健
印刷	龍岡數位文化股份有限公司	銷售總監	劉蓉蓉
		出版單位	嶺南美術出版社

法律顧問	立勤國際法律事務所　黃沛聲律師
戶名	瑞昇文化事業股份有限公司
劃撥帳號	19598343
地址	新北市中和區景平路464巷2弄1-4號
電話	(02)2945-3191
傳真	(02)2945-3190
網址	www.rising-books.com.tw
Mail	deepblue@rising-books.com.tw

初版日期　2021年11月
定價　　　1680元（一套兩冊）

國家圖書館出版品預行編目資料

賽博龐克x蒸汽龐克：科幻藝術畫集典
藏版/gaatii光體編著. -- 初版. -- 新北市
：瑞昇文化事業股份有限公司, 2021.11
2冊；　22.5 x 30.5公分
ISBN 978-986-401-521-4(全套：精裝)

1.繪畫 2.視覺藝術 3.畫冊

947.39　　　　　　　　110015350